何建宗 ———— 著

勞 文

工作與日常 香港創作人的

動 藝

中華書局

文 化 香 港 叢 書
總 序

「序以建言，首引情本。」在香港研究香港文化，本應是自然不過的事，無
須理由、不必辯解。問題是香港人常被教導「香港是文化沙漠」，回歸前後
一直如此。九十年代後過渡期，回歸在即，香港身份認同問題廣受關注，而
因為香港身份其實是多年來在文化場域點點滴滴累積而成，香港文化才較受
重視。高度體制化的學院場域卻始終畛畛橫梗，香港文化只停留在不同系科
邊緣，直至有心人在不同據點搭橋鋪路，分別出版有關香港文化的專著叢書
（如陳清僑主編的「香港文化研究叢書」），香港文化研究方獲正名。只是
好景難常，近年香港面對一連串政經及社會問題，香港人曾經引以為傲的流
行文化又江河日下，再加上中國崛起，學院研究漸漸北望神州。國際學報對
香港文化興趣日減，新一代教研人員面對續約升遷等現實問題，再加上中文
研究在學院從來飽受歧視，香港文化研究日漸邊緣化，近年更常有「香港已
死」之類的說法，傳承危機已到了關鍵時刻。

跨科際及跨文化之類的堂皇口號在香港已叫得太多，在各自範疇精耕細作，
方是長遠之計。自古以來，叢書在文化知識保存方面貢獻重大，今傳古籍很
多是靠叢書而流傳至今。今時今日，科技雖然發達，但香港文化要流傳下去，
著書立說仍是必然條件之一。文章千古事，編輯這套叢書，意義正正在此。
本叢書重點發展香港文化及相關課題，目的在於提供一個平台，讓不同年代
的學者出版有關香港文化的研究專著，藉此彰顯香港文化的活力，並提高讀
者對香港文化的興趣。近年本土題材漸受重視，不同城市都有自己文化地域

特色的叢書系列，坊間以香港為專題的作品不少，當中又以歷史掌故為多。「文化香港」叢書希望能在此基礎上，輔以認真的專題研究，就香港文化作多層次和多向度的論述。單單瞄準學院或未能顧及本地社會的需要，因此本叢書並不只重純學術研究。就像香港文化本身多元並濟一樣，本叢書尊重作者的不同研究方法和旨趣，香港故事眾聲齊說，重點在於將「香港」變成可以討論的程式。

有機會參與編輯這套叢書，是我個人的榮幸，而要出版這套叢書，必須具備逆流而上的魄力。我感激中華書局（香港）有限公司，特別是助理總編輯黎耀強先生，對香港文化的尊重和欣賞。我也感激作者們對本叢書的信任，要在教研及繁瑣得近乎荒謬的行政工作之外，花時間費心力出版可能被視作「不務正業」的中文著作，委實並不容易。我深深感到我們這代香港人其實十分幸運，在與香港文化一起走過的日子，曾經擁抱過希望。要讓新一代香港人再看見希望，其中一項實實在在的工程，是要認真的對待香港研究。

朱耀偉

序
創 作 人 的 浪 漫 與 日 常

青年學者何建宗的新著作,題為《文藝勞動:香港創作人的工作與日常》。
很喜歡以日常為題的書籍,因為它的意涵豐富,亦存在深刻的意義;創意工
作者的日常更是布滿了張力與矛盾。但素常只重視業績的社會,誰又會關心
創作人的工作與日常?除非與資源分配及生產力相關。何建宗便指出在「創
意產業」要大展鴻圖,也是時候認識創作人的特質、他們的期許以及生存的
需要。

創作人,包括藝術家,在中西方傳統都曾經被贊助甚至供養,讓他們可以專
事創作;達到天才級數的,甚至由國家御用,這當然因為相信其有鬼斧神工。
其他藝術工作者都不過被視為手工藝者(Artesan),即使有創作的好意念,
也沒有被欣賞及評價的機會。何建宗寫這一本書在提供理論之餘,還訪問了
本地創意產業中所包括的四個組別:文字、音樂、電影及視覺藝術裏的藝術
工作者,讓實錄反映他們在日常生活面對的各種挑戰,包括收入、工時、滿
足感的程度、社會的對待以及他們堅守的價值觀。

何建宗說他寫作的動機是基於近十年香港官方推行創意產業,而政策卻偏向
於硬件基礎建設及架構組成,忽略了本地創意工作者的生活素質以及工作待
遇。此外,官方把創意工作者視為同質體,忽略了他們在現實生活中的異質
性,包括所屬的藝術領域、崗位、性別及個人資歷。此等認知,叫人明白到
作者的提醒:文化及創意是生態,不是產業。生態必然涉及日常生活及創作

的條件，社會對創作人的資源支持，以及個人對自己身份的認知與期望，還有創作人之間的互動。我是十分贊同生態的觀念，也同意如果沒有相應性的真實理解，香港文化及創意產業的政策論述便失去焦點，並忽略了創意在香港的特殊性、多樣性和複雜性。

作者訪問了文字、音樂、電影、視覺藝術界別各四位活躍的藝術工作者，並以實名進行訪問。這群推動並實踐創作的人當然無須隱名，其實更應加以推廣和認識。文字界鄧小樺便談到香港出版社印刷創作書籍，一般初版都是1,000 本，但通常只能賣二三百本，恰好夠回本罷了。申請官方資助文學雜誌《字花》，別人會用「文學綜援」或「攞着數」來形容。事實上不少文字創作者的收入僅夠糊口，必須把持心理的平衡，包括恰當的期待、堅持以及義務感，如此才能體驗真正的滿足。

在本地流行音樂當過不同工作崗位的郭啟華，感慨地說香港流行音樂今非昔比，整個娛樂及傳播事業都在經歷低谷，未來十年不知道自己還可以做些什麼。最難過是見到新人們躍躍欲試，卻又知道這些人在幕前幕後，都難以在此低谷中冒出頭來。

唱作人馮穎琪則在訪問中比較自己從前當律師到現今為全職音樂人的生活，從前收入以每分鐘談話計算，與客戶一通電話便可計錢。在音樂工業裏，有

八成工作時間是在錄音室中等人，一隻唱片的價值今非昔比。現在音樂更形同免費，難以保障創作人的生活收入；但如果真正享受音樂，全然進入那個世界，可以抵消一切負面的元素。

電影人麥曦茵訴說在電影界工作收不到酬勞的經驗：光是寫劇本，不被採納便沒有收入；要是人家用了自己的故事，沒有交待也沒有酬勞。但她以此為常規，把心思放在人生中可有多少為自己信念發聲的機會。藝術家白雙全則提到生活的態度：得學懂如何生活得簡單，懂得變通，無須排斥所謂「商業性質」，必需條件是要能適應突如其來的改變。

此書編錄的訪談，閱讀趣味盎然。我們對受訪創作人的生活向來所知無幾，只有在談話的字裏行間，築構出一段段對創作不離不棄、堅守信念，並思考策略以謀應對艱難生活的故事。他們在對話中的坦白和誠懇，能使本地文化及創意產業的政策更對口嗎？但強調業績及把文化藝術視為社會服務的政策制定者，又能否用心了解及認知？

何建宗在總結訪談的一章，提到部分創意工作者入場時充滿浪漫情懷，到了生活逼人，要抉擇是否離場的時候，才意會到離開了就不能再回來；原來他們享有的社會資本是設有「有效日期」的。何贊同布拉奧克（Scott Brook）說，創意工作者所置身的範疇，要由工業改為布迪厄（Pierre Bourdieu）的「場域」

概念，並以「創意生態」的宏觀性，思考如何保障文化及創意的勞動。如此，文化及藝術政策才可跨出狹陋的單一經濟想像，以及一廂情願的、未能有真正現實認識基礎的撥款政策。

事實上，不少創作人以自己生命的大量精力，在失重的狀態中依然致力維持創意生態，繼續存活；不論現況是多麼低迷，前景未見明朗。可惜的是高談「創意產業」的政策訂立者仍然固步自封，未能踏入「場域」的廣闊思考。何建宗在書中撰寫的創作人生活及工作現況報告，雖然只能訪問少數的代表者，但此計劃作出了相當重要的提醒，涉及政策參考的基石。報告中亦可見創作人生活的下層建築，與上層建築的震盪和互動。

文潔華
香港浸會大學人文及創作系教授

目錄

 #0 導論

為什麼
談
創作人？

荷蘭藝術家兼社會學家 Hans Abbing，曾經寫了一本暢銷書，題為 *Why are Artists poor? The Exceptional Economy of the Arts*（2002），引起了學界與藝術界關注。而在香港，有關「創意勞動」（creative labour），又謂「創意工作」的討論也在近年慢慢成形：不少文化評論人、學者、創意工作者都開始在報章、網絡、專欄，書寫文化及創意工作者的希望與困難（梁寶山，2013）；中央政策組亦委託了香港中文大學文化及發展研究中心與政策二十一進行研究，提交了《香港文化藝術界的人力情況及需要研究》（2012）；本地畫家石家豪曾經作畫《如何（向父母）解釋搞藝術未必乞米》；藝術家程展緯亦曾提《藝術家約章》的建議，以透過與合作機構約法三章，保護藝術家的權益與自主；網上也有不少關心藝術及創意工作的社交平台，如「Artist 都要食飯」，旨在宣揚藝術家作為一個專業的立場，「希望令更多人意識到一個專業應該得到的尊重」，並持續地傳播與藝術家和自由工作者（freelancer）待遇有關的資訊和評論。然而，當這些有關創意勞動的討論持續醞釀之際，政府政策與本地學界對於香港文化及創意工作者的日常、生活與工作，還是欠缺了一定的關注，遑論更深入的探討。

在 2005 年，香港政府確認「文化及創意產業」的重要地位，並於 2009 年，按 2003 年訂下的「創意產業」框架，定義「香港文化及創意產業」的十一個組別為：廣告，娛樂服務，建築，藝術品、古董及工藝品，文化教育及圖書館、檔案保存和博物館服務，設計，電影及錄像和音樂，表演藝術，出版，軟件、電腦遊戲及互動媒體，電視及電台。[1]然而，在過去近十年的「香港文化及創意產業」政策發展中，我們不難得出兩項觀察：一，香港文化及創意產業的政策重心，側重於宏觀的、產業性的，以及硬件的基礎建設與架構組成，而輕視了香港文化及創意產業的「個體」，即從事文化與創意相關工作的「創作人」自身；二，香港文化及創意產業的政策論述，根本上建構在一

1 / 有關香港文化與創意產業的政策發展概況，見下一章。

個對「創意」似是而非至無所不能的模糊概念上,以假設「創意」為一個統一而沒有多樣及複雜性的概念,令相關政策因此漠視了不同產業對於「創意」的不同要求、使用及呈現。為了回應這兩項觀察,針對文化與藝術活動的創意勞動,並為進一步的政策研究提供更多的經驗依據及個案分析,本書訪問了文字、音樂、電影、視覺藝術四個界別的「創作人」(以此強調他們與其他創意產業,如科技、軟件產業工作者之不同)[2],每個界別(因篇幅所限)都邀請了四位受訪者,而選擇邀請不同受訪者的準則主要是為了聽到同一界別內不同崗位、性別、資歷的工作者的聲音,以初探(我們普遍理解的)「文化及藝術」創意工作者當下的生活與工作狀況,但在進一步討論他們的「文藝勞動」之前,本章將繼續討論有關「創意產業與創意勞動」的幾個學術與理論關注,並在下一章淺談香港文化及創意產業的政策脈絡。

從文化工業到創意經濟

近年,世界各地政府與學界愈來愈關注創意產業的發展,當中的主要原因,一方面是傳統經濟產業的倒退,另一方面則是「文化與創意」的經濟價值受到了重視,並慢慢形成了符號性價值比物質性價值更容易獲取利潤的說法。例如,自千禧年以來,不少數據便指出,在大部分西方經濟體系中,創意產業的發展都比傳統經濟產業更為快速(KEA European Affairs, 2006;Statistics Canada, 2004)。從 2008 年起,儘管創意產業的發展同樣受到全球經濟困局牽連,且有學者指出創意產業在面對外來經濟衝擊的脆弱(Murray & Gollmitzer, 2012),然而,各地政府對於透過發展創意產業以改善經濟活力且讓城市更具魅力的想法,彷彿依然趨之若鶩。

無論在政策或研究上,「文化工業」及「創意產業」這兩個詞,經常互相

2 / 作者特此感謝研究助理鄭佩媚、陳敏琪、李思葦,在統籌及記錄訪問的工作。

交換使用，且缺乏相當充分清晰的解說（Galloway & Dunlop, 2007）。當學者們（O'Connor, 1999; Towse, 2000; Cunningham, 2001; Flew, 2002; Hesmondhalgh, 2002; Caust, 2003; Hesmondhalgh & Pratt, 2005）探討「文化工業／創意產業」的歷史來源時，往往會追溯至上世紀 40 年代的法蘭克福學派（Frankfurt School）。當時，法蘭克福學派的代表人物 Horkheimer 及 Adorno（1947）指出，文化工業是指那些生產商業娛樂的行業，如廣播、電影、出版及錄製音樂，並與視覺藝術、博物館和畫廊等行業有一種區分。有說這種對「文化工業」的理解，影響了後來聯合國教科文組織（UNESCO），以及 1978 年和 1980 年歐洲委員會（Garnham, 1990：165）推動文化工業政策的框架，以至 1980 年代法國文化政策的概念（Towse, 2000；Flew, 2002：10）。

儘管 Howkins（2002）曾指「創意產業」的概念始於 1990 年代早期的澳洲，但大部分學者均認為「創意產業」的概念開始產生政策及學術的影響力，關鍵是 1997 年英國「新工黨」的選舉勝利所致之後的「創意產業政策」（O'Connor, 1999; Flew, 2002; Caust, 2003; Pratt, 2004）。英國文化媒體運動部（Department of Culture, Media and Sport）提出「創意產業」（creative industries）的概念，指創意產業為「透過創造及延伸知識產權，以個體創意、技術和天賦作為製造財富與工作崗位的產業」（Creative Industries Task Force, 2001）[3]。這空泛（但又異常有影響力的）定義，一方面嘗試透過強調「創意」的重要性，以迴避法蘭克福學派傳統對「文化工業」（cultural industry）概念的鞭撻；另一方面，這廣泛的創意產業定義，除包括了文化及藝術的相關行業如電視、電影、音樂，還涉及軟件設計、建築、設計等行業。雖然有說如此「包羅萬有」的定義，其實是政治壓力、協商及妥協之下的結

3 / 原文：「those industries which have their origin in individual creativity, skill and talent and which have a potential for wealth and job creation through the generation and exploitation of intellectual property」

果，但這定義又的確承接着 1997 年以來所謂英國「酷不列顛尼亞」（Cool Britannia）的全盛時代，也間接讓「創意產業」的概念推展至世界其他地方。

《創意產業期刊》Creative Industries Journal 的創刊人 Simon Roodhouse（2008）認為，儘管不同學者對「創意產業」的定義與概念莫衷一是，但都傾向一個共識：創意產業是通過大量生產（mass production）創造「價值」（value）的行業，而不少學者因而提出問題：創意產業生產出來的「價值」，又何以轉換成「利潤」呢？ Nicolas Garnham（2005）便指出，創意產業的興起與知識產權的霸權息息相關，原因是創意產業需要透過知識產權的概念，以「複製權」（reproduction right）的形式「商品化」（commodify）其生產出來的符號與抽象的價值（Garnham, 2005：20），「創意產業」因此有時會被稱作「版權產業」（copyright industries）或「知識產權產業」（intellectual property industries）。過去數年，在文化政策研究的領域，有關重新定義與命名「創意產業」的討論慢慢形成，並有傾向採取更具廣泛性的「創意經濟」（creative economy）而多於「創意產業」一說（Banks & O'Connor, 2009）。支持「創意經濟」一說的學者，着眼於「創意」並非呈現於若干行業，而視之為推動整體經濟的主要元素，並且與「資訊流動」和「通訊科技」有着同等的重要性（Cunningham & Higgs, 2009；Potts & Cunningham, 2008）。

在香港，政府於 1999 年首次提出「創意產業」的說法，但直到 2002 年，香港貿易發展局才撰寫了第一份關於創意產業的報告，並提及當時大約有 90,000 人士參與創意工作。根據香港政府於 2015 年發表的統計數字，「香港創意產業工作者」於 2013 年的人數已經上升至 207,490 人（香港統計月刊，2015）。十數年間，香港創意工作者的人數增加了兩倍以上，我們不禁會問：在香港，為什麼愈來愈多人成為創意工作者呢？

為什麼想成為創意工作者？

有關何謂創意工作者，又或怎樣可以當一個創意工作者的討論，經常環繞在一個相當浪漫，甚至烏托邦式的描繪。在這種描述下，「創意工作」不僅是為了滿足物質需要的職業，更是被視為一種實現自我（self-realization）的生活。在後工業化的經濟轉型下，這對於「創意工作」的浪漫說法（尤其在千禧年前後）主導了不少學術與流行讀物，並引起了政府，以及社會的關注（Jensen, 1999；Leadbeater & Oakley, 1999；Caves, 2000；Howkins, 2001；Florida, 2002；Hartley, 2005）。其中，Leadbeater 及 Oakley（1999）對於「創意工作」的描述，更加添了顯著的個人主義特色。他們認為，創意工作者重視自立、自主的價值，「反對建制、反對傳統主義、極度重視個人化」，「看重自由、自主和選擇權」，這些價值觀致使他們一方面追求自主性極高的工作，卻又另一方面往往投入以「自我剝削（self-exploration）及自我滿足（self-fulfillment）為精神的企業」，又或以自僱形式保持創意工作者的身份。Leadbeater 及 Oakley 稱當時新興的「創意工作者」為「去傳統化工作的先鋒」[4]（頁 15）。其後，Richard Florida（2002）對於「創意階級」（creative class）的表揚，更成為一種全球性的主流論述。

如此強調高度個人化創意勞動的論述，配合着從事與創意工作有關的明星及新貴之興起，例如喬布斯（Steve Jobs）、朱克伯格（Mark E. Zuckerberg）、羅琳（J. K. Rowling），一眾英國年輕藝術家（YBAs），以及千禧年前後湧現的新媒體企業富豪等等，成了進一步推動全球創意產業發展的助力，而這些星級創意工作者亦成了試圖從事創意工作的年輕人的仿效典範。著名文化研究學者 Angela McRobbie（2002）便指出，這種論述將創意勞動的獨特性，擴充為「高度個體化的勞動力」（頁 517），而前一節引

4 / 原文：「the vanguard of the de-traditionalization of work」

述英國政府提出的創意產業定義，便正正來自於強調創意工作者個人化及實現自我傾向的假設上，這說法宣稱創意產業是個人創意力、技巧及才能的發源地（DCMS, 2001：5）。自此，社會慢慢地接受一個人的創意力，並不等同厭惡經濟需求的憤世嫉俗，相反，以自我為中心的經濟生活，漸漸被認定為表達自主性的特質而起的前衛工作風格。如此，在新自由主義經濟的推動下，創意工作者自我感覺能夠在創意產業的理想中，不但可以發揮自主性的工作風格，並且可以以此與商業運作結合，形成有經濟效益的「個人化創意勞動」（Jones, 2008）。換言之，創意工作者的自主性與商業化的經濟價值，不但從此能夠共存，打破了一貫將藝術與經濟對立的立場，甚至想像「創意勞動」就是可以完美發揮個人與產業、藝術與經濟潛力的關鍵。

此外，在浪漫的想像中，創意勞動往往是「好玩」的。創意勞動往往讓人聯想起玩樂、工作自由、休閒生活、生活與工作平衡（work-life balance）、「非異化性勞動」（non-alienation）等等的美好想像，又或是「合理期待」。在20 世紀 90 年代興起的「時髦生意」（funky business），以及工作的「玩樂倫理」（play ethic），正正為創意勞動作為完美工作典範的想像提供了適合的論述基礎（Löfgren, 2003；Ross, 2003；Nixon & Crewe, 2004；Neff et al., 2005）。一方面，創意工作者視工作場所為無拘無束、享受工作，甚至稱得上玩樂的地方；另一方面，創意產業亦為他們的工作環境，提供了相應的配置，例如充滿玩味的裝修、遊戲室、休息室、健身室，甚至提供免費食物的餐廳（非飯堂）等等，以建立起一種猶如「俱樂部的工作文化」（McRobbie, 2002）。在研究資訊科技行業時，Andrew Ross（2003）便追溯到 20 世紀80 年代的新經濟產業，探討他們如何建構「矽谷」（Silicon Valley）作為宣傳「以人性化的工作坊維持僱員士氣」的象徵性範例。於是，開放、非正式、團體合作、拒絕傳統管理形式，又或自我管理的工作文化等，便成了形容充滿吸引力的創意工作環境的關鍵字，而不同類型的創意產業，亦進一步靈活地以「創意作為目的」包裝他們提供不同類型的工作機會（Ross, 2003），

而這般「以創作之名」的工作，配合上之前提到「個人化創意勞動」的光環，進一步模糊了玩樂及工作之間的界線。

創 意 勞 動 是 一 份 好 工 作 ？

正如上文所說，創意產業，以及其衍生的創意勞動，慢慢給政策與公共論述為一個自由、自主、有彈性與良好工作環境等特色連結的「好工作」（good work）。創意產業聲稱結合了後福特主義（post-Fordism）及知識型經濟的元素（Thompson, 2002），以及與「以創意為目的」的前設，產生了創意勞動的一種獨特性。即創意勞動與舊式手工藝的連接，以及其與自我表現和非異化勞動的關聯，以至於有望成為擁有財富與聲譽的新經濟明星想像，都讓人普遍相信創意工作是一份好工作（Oakley, 2009）。然而，這般建構於千禧年前後的浪漫論述，卻受到了近年不少文化研究學者與社會學家在概念上與實證上的質疑與批判。

在探討創造力如何被官僚體制化而形成小型創意業務的研究中，McRobbie（2002）指出創意工作的烏托邦式描述，嘗試將「創意勞動」轉述成「充滿熱情與享受的人生」（頁 523），而因此讓年輕人更容易有自主性的抱負與期望，亦帶來可能導致的失望與理想幻滅。當年輕人在從事創意工作而遇上這些困難時，「自主性」又輕易地成為他們「自我責怪」（self-blaming）的原因。McRobbie 更認為，「表達自我的工作理念」與「由年輕人主導的企業管理模式」，實際上與創意工作者的「自我剝削」（self-exploitation）緊緊相扣。Banks 和 Milestone（2011）更指出，彈性及創意自由的論述，實際上掩飾不少創意工作中的不平等、剝削，甚至帶有歧視的「行規」。

儘管「創意勞動」曾幾何時給形容為多麼平等、時髦與人性化的工作，近年間，不公平、剝削與自我剝削又成了批判這種創意工作現況的關鍵（Banks,

2007；Gill, 2002, 2007；McRobbie, 2002；Morini, 2007；Perrons, 2003；Richards & Milestone, 2000；Ross, 2003；Swanson & Wise, 2000；Tams, 2002；Willis & Dex, 2003；Wyatt & Henwood, 2000）。例如，在研究倫敦爵士音樂家的個案研究中，Umney 和 Kretsos（2013）便認為，因為創意工作者的獨特性在於其工作特有「實踐理念」之性質，創意工作者（如音樂家）為了有更大的自由度與自主性以實踐自己的理念，他們會願意接受較差的工作待遇以換取自主的權力。然而，這現象又不能硬生生的套用到其他的創意產業，例如，在研究電視工作者的個案中，Gillian Ursell（2000）則觀察到不少電視工作者會為了尋求更好的利潤，而加強自我商業化的程度，即放棄個人的創作自主。

從關注創意勞動處境的不同量性與質性調查中，我們發現創意工作者都面對大同小異的不理想待遇：藝術性及經濟目的之間的衝突、工資及工時上的剝削、難以預計的工作流程、勞工市場的飽和、過多的年輕勞動力、參與項目的突然停頓、短期（甚至臨時）而缺乏保障的合約等（Banks & Hesmondhalgh, 2009；Blair, 2001；Gibson, 2003；Gill & Pratt, 2008；Haunschild & Eikhof, 2009； McRobbie, 2002；Ursell, 2000）。上文提到創意工作那開放、合作及自我管理的工作文化，事實上也形成了工作時間過長，與「二十四小時工作」的問題（Ross, 2003）。即使擁有大學學位的創意工作者，薪金仍是偏低（Creative and Cultural Skills, 2009）。加上，不少創意工作者都「選擇」以自僱，或自由工作者形式從事創意勞動，使他們進一步孤立而無力地面對就業前景不明朗、低收入，以至於不同形式的「無薪工作」（包括以實習、免費勞工、或者義工之名的工作），還有不準時出糧、有限的保險與健康保障、沒有退休金等問題，而不少研究更指出，年輕、女性，或少數族裔身份，普遍會面對進一步的剝削與不公義（Towse, 1992；Bourdieu, 1998；McRobbie, 1998, 2002；Ursell, 2000；Blair, 2003；Ross, 2003；Willis & Dex, 2003；Terranova, 2004；Neff et al., 2005；Banks,

2007；Gill, 2007；Hesmondhalgh, 2007；Morini, 2007）。

此外，學者們觀察到有關創意工作者的另一個勞工議題，是工會制度在創意產業的褪色，甚至缺席。儘管還有不少創意產業，例如時裝設計師、出版社、報章雜誌等新聞及傳播機構，還設有工會制度，然而，隨着「高度個體化勞動力」的風潮，加上自 20 世紀 80 年代以來，臨時工與行業間彈性工作模式的提倡，減低了人們對工會制度與勞工集體談判的重視（Saundry et al., 2007），很多創意工作者（包括本書的不少受訪者）都傾向不認為有工會、集體談判等建制性組織的存在必要。於是，創意工作者不但沒有工會保護與支援，而同行間集體努力的概念亦不見明顯。不少的研究都指向一個類似的結論：大量創意工作者都是以個體化勞動者的形式，致力於以自我依靠的獨特才能，個性化地以表現自我的方式於行業中勞動，而這慣性亦進一步令創意工作者願意接受個體化的工作待遇（Banks & Hesmondhalgh, 2009；Gibson, 2003；Saundry et al., 2007）。

若然這些聲稱高自由度、人性化及可以實現自我的文化及創意工作，最終只會帶來自我剝削的後果，那麼，文化及創意勞動，以至於創意工作者的身份，理應顯得不再吸引，而如果以上提及有關創意工作者的待遇問題都是真確的話，我們又何以理解創意工作者的就業人數持續上升，且有源源不絕的年輕人努力嘗試入行，又或在行業的邊緣堅持、掙扎而又不放棄呢？從不少學者的研究訪問中，我們都觀察到受訪的創意工作者（就算意識到工作待遇的問題），大都是相當熱愛他們從事的創意工作（Gill, 2007；McRobbie, 2006；Throsby & Hollister, 2003）。究竟，這是因為創意工作者都迷糊於浪漫的創意勞動論述之中，又或是我們還沒有確切理解到創意工作本身所帶來的非物質性、文化及社會性回報呢？

為了解答這問題，我們需要回到觀察、了解及探討「創意工作者」的日常與

工作，而非只停留於政策文件與數字的分析，而這也是本書及研究開展的原因。就算在發展創意產業較成熟的英國，其創意產業政策，也是於近年才開始關注小型公司的存在問題，並開始相關的訓練及教育支援，但仍然較少涉及工作者的工作環境及待遇。有學者解釋這情況源於英國新工黨的勞工市場政策，即相信「賦權型國家」的治理方式，是要負責幫助人民融入勞工市場，而行業發生的情況則屬後話（Bevir, 2005；Jessop, 2002）。姑不論此說的對確與否，又或這種治理的合理性，正如 Banks 和 Hesmondhalgh（2009）所言，社會支持創意產業的前提，應該是相信該產業的工作是會「穩定地進步發展的」（頁 416），而創意工作之所以可以穩定地進步發展，我相信，有賴於我們可以正視創意工作者的主體性（subjectivity）。於是，我們更加要問：我們的創意工作者，究竟如何生活？如何工作？如何思考他們自己的日常，以至他們身處的文化及創意產業的處境與未來呢？

1

以「香港文化及創意」作形容詞的經濟產業政策

正如導論提及，創意工作者的身份建構與說法，事實上與文化及創意產業的發展與論述密不可分。因此，當我們要談及「創意工作者」的實際生活與工作時，我們不能不將創意工作者的概念與實踐，放回到其發展的脈絡之中討論。換言之，當本書旨在關心及討論香港創作人的工作與日常，我們同時關心他們置身的、具體的、在地的「文化及創意產業」。

淺談「香港文化及創意產業」

創意產業，泛指以創意工作為主要增值手段的行業。然而，正如導論提及，不同地方、政府對於「創意」的定義又有差異，於是又衍生出「文化產業」、「經驗產業」等，與「創意產業」交替使用的說法。在香港，根據中央政策組，於 2002 年委託香港大學文化政策研究中心進行的《香港創意產業基線研究》，

「創意產業」指「一個經濟活動群組，開拓和利用創意、技術及知識產權以生產並分配具有社會及文化意義的產品與服務，更可望成為一個創造財富和就業的生產系統」。[1] 從這定義着眼，我們會留意到，在「創意產業」的概念中，「產業」作為一個經濟生產系統是主，而「創意」是形容這一系列經濟活動的描述，故此，香港政府其後所列出「文化及創意產業」的範圍，亦主要涵蓋一系列私營的文化及創意生產活動，而公共圖書館和博物館等由政府提供的公共文化及創意活動則不在此其中。[2]

早於 1999 年，香港藝術發展局首次提出「創意產業」的概念，儘管引起了當時的報道，但及至 2002 年，香港貿易發展局才發表第一份有關香港創意產業的報告，報告估計當時香港約有 9 萬人從事創意產業，而創意產業的產出約佔本地生產總值的 2%。2003 年，香港

1 / 策略發展委員會經濟發展及與內地經濟合作委員會：《推動創意產業的發展》，2006 年。
2 / 香港政府統計處：〈香港的文化及創意產業〉，《香港統計月刊》，2014 年 3 月。

特區政府按《香港創意產業基線研究》界定了創意產業行業的界別，並估算在 2001 年至 2002 年度香港創意產業的產出實佔本地生產總值（GDP）近 4%，就業人數達 170,011 人。

2005 年，香港政府將「創意產業」改稱為「文化及創意產業」，在同年的施政報告中，政府提出「要儘快設立文化及創意產業諮詢架構，廣納產業界、文化界，以及相關範疇的外地翹楚，共同探討香港文化與創意產業的發展遠景、路向和組織架構，研究全面發揮優勢、整合資源、重點推進」，[3] 並參考之前「創意產業」的框架，定義「香港文化及創意產業」的 11 個組別為「廣告」，「娛樂服務」，「建築」，「藝術品、古董及工藝品」，「文化教育及圖書館、檔案保存和博物館服務」，「設計」，「電影及錄像和

音樂」，「表演藝術」，「出版」，「軟件、電腦遊戲及互動媒體」，以及「電視及電台」。2009 年，政府提出「香港六項優勢產業」的說法，並指出「文化及創意產業」為其中之一。[4]

根據 2013 年的政府統計數字，香港文化及創意產業的增加價值（value added）為 1,061 億元[5]，相對於 2012 年的數字上升了 8.4%，並且佔香港本地生產總值的 5.1%。[6] 當中，增加價值最高的文化及創意產業為「軟件、電腦遊戲和互動媒體」界別，為 403 億元；其次，「出版」界別，為 141 億元；第三，「藝術品、古董及工藝品」界別，為 136 億元。2013 年的香港文化及創意就業人口為 207,490 人，較 2012 年增加 3.6%，並佔整體就業人數的 5.6%。當中，就業人數最多的界別為「軟件、電腦遊戲和互動

3 / 金元浦：〈當代文化創意產業的崛起〉，《文化產業網》，2008 年。
4 / 六項優勢產業包括：檢測和認證、醫療服務、創新科技、文化及創意產業、環保產業和教育服務。
5 / 以國民經濟核算的架構來看，增加價值量度是指一個經濟活動的淨產值，即所生產的貨物和服務的價值再減去生產過程中耗用的貨物和服務的價值。
6 / 兩者比較 2008 年的 191,260 人及 5.4% 為高。

媒體」，職業包括「軟件和電腦遊戲的出版和分銷、資訊科技服務活動（例如電腦遊戲、軟件、網站和網絡系統的設計及開發）、互聯網及其他電訊活動，以及入門網站、資料處理、寄存及相關活動」，就業人數達 52,600 人，佔文化及創意產業整體就業人數的 25.4%；其次，「出版」界別，職業包括「書籍、報紙及期刊的印刷、出版、批發和零售」，以及「新聞通訊社及其他資訊服務活動」，就業人數達 43,900 人，佔文化及創意產業整體就業人數的 21.2%；第三，「廣告」界別，職業包括「廣告及市場研究、會議及商品服務，以及商業廣告牌的製造」，就業人數達 18,510 人，佔文化及創意產業整體就業人數的 8.9%。在整體出口方面，文化及創意產業在 2013 年的整體出口值（包括港產品出口和轉口產品）為 5,071 億元，較 2012 年減少 5.7%，佔香港整體出口總額的 14.2%。當中，出口值最高的為「視聽及互動媒體產品」，佔文化及創意產品整體出口總額的 72%，接着為「視覺藝術及設計產品」的 13.1%，「表演藝術及節慶產品」的 10.3%，「出版產品」的 2.4%，以及「古董及工藝品產品」的 2.3%。

列舉以上數據的原因，除為了指出官方的「香港文化及創意產業」的「活躍分子」有別於我們一般想像的「文化及藝術工作者」（如本書的訪問對象），還旨在強調一個從政策論述與呈現方法而得來的線索：從以上關於香港文化及創意產業的發展概論中，至少，我們會意識到香港文化及創意產業政策的政策重點在於經濟，而非文化。

香港文化及創意產業政策的板塊

自 1997 年香港主權移交以後，「經濟轉型」、「邁向知識型經濟」、「發展高增值、高技術的新興產業」等詞彙，便成為香港政府政策的「行話」（buzzword），「發揮創意」更是行話之中的行話，而「發揮創意」之風，卻未見實踐於政府的文化及創意產業政策與措施之中。

政府推動文化及創意產業的措施，主要有三方面。第一，法律。香港政府於 1998 年，頒布效用知識產權版權協議（旨在使香港的商標法律現代化，以及為商標擁有人提供更大的保障。[7]），並表示認同國際上主要的知識產權條例，如保護工業產權的《巴黎公約》；保護文學藝術作品的《伯爾尼公約》；《國際版權公約》；《商標註冊用貨品和服務國際分類尼斯協定》；保護錄音製品的製作人，免其製品在未獲授權下被複製的《日內瓦唱片公約》；《專利合作條約》；《建立世界知識產權組織公約》；《世界知識產權組織版權條約》；及《世界知識產權組織表演和錄音製品條約》。[8] 第二，融資。在財經方面，政府主要透過不同的基金與資助計

劃，支持文化及創意產業的發展，例如工業貿易處有 4 個資助策劃（中小企業信貸保證計劃、中小企業市場推廣基金、中小企業發展支援基金和中小企業培訓基金[9]）、創新及科技基金有 5 個資助計劃（包括創新及科技支援計劃、一般支援計劃、大學與產業合作計劃、小型企業研究資助計劃[10]）。另外，政府亦提供信用保證，讓融資者從傳統的渠道取得資金，例如，香港出口信用保險局便提供出口信用保險、電影貸款保證金等服務。[11] 第三，也是政府對於文化及創意產業最「顯眼」的支持：大型興建計劃。當中包括，數碼媒體中心（2003，現為數碼港科技中心）、香港科學園（2001）、迪士尼樂園（2005）、西九龍文娛藝術區發展計劃（2005）。[12]

7 / 立法會貿易及工業事務委員會：《香港商標法律的現代化》，工商局，1998 年 11 月。（http://www.legco.gov.hk/yr98-99/chinese/panels/ti/papers/ti1412_5.htm）
8 / 《中國香港屬締約方的國際協議》，取自知識產權署網站 http://www.ipd.gov.hk/chi/ip_practitioners/international_agreements.htm。
9 / 由 2001 年起至 2007 年 4 月 30 日共核准了 132,405 項目及資助了約 100 億元，一共有超過 48,300 家中小企業受惠。立法會 CB(1)1849/06-07(03) 號文件，立法會工商事務委員會中小企業資助計劃，工商及科技局、工業貿易署，2007 年 6 月。
10 / 截至 2015 年 1 月 31 日，該基金已核准 4,356 個項目，一共核准資助 8,894.1 百萬元。《創新及科技基金撥款概覽》，http://www.itf.gov.hk/l-tc/StatView101.asp。
11 / 金元浦：〈當代文化創意產業的崛起〉，《文化產業網》，2008 年。

在以上提及「香港文化及創意產業」的整體政策方針下，民政事務局、工商及科技局（現為商務及經濟發展局）、教育統籌局（現為教育局）、「創意香港」專責辦公室等不同的香港政府單位，則扮演着不同實踐角色，並執行不同功能。例如，民政事務局就發展文化及創意產業，便列出了以下的目標：

提供有利的環境，以培育創意人才，並且令公眾關注／認識創意產業的重要性；促進與珠江三角洲、亞洲地區以至國際社會的文化聯繫，以建立交流平台及推介香港的創意人才；向本地及外國商界推廣香港的

創意產業，帶動投資；以及繼續進行有關香港創意產業發展的研究，以便向有關行業提供最適切的援助。[13]

換言之，在發展香港文化及創意產業的政策方向下，民政事務局的定位主要是一個聯繫單位，以發揮溝通、連結、推廣的功能。在這個目標下，民政事務局舉辦了一系列的博覽會、研討會、講座，以及大大小小有關文化及創意生產的比賽，並在內地、台灣和倫敦等地展覽推廣香港的創意產品與服務。其中，香港影視娛樂博覽，為民政事務局所認為最重要的文化及創意活動之一。[14]

12 / 根據政府的說法，西九龍文娛藝術區發展計劃，旨在集結一系列世界級文化、藝術、潮流、消費及大眾娛樂為一體的綜合文化主要場地，包括劇院、博物館、演藝場館、劇場及廣場等，以提高香港文化的水平及世界地位，希望能帶動香港文化及創意產業的整體發展。

13 / 立法會民政事務委員會：《推動文化及創意產業》，2005 年。

14 / 2005 年，民政事務局舉辦的香港影視娛樂博覽，首次將香港的八個主要影視娛樂項目共冶一爐，包括香港國際影視展、香港亞洲電影投資會、數碼娛樂領袖論壇、第三屆香港數碼娛樂傑出大獎、香港國際電影節、香港電影金像獎頒獎典禮、IFPI 香港唱片銷量大獎及香港獨立短片及錄像比賽。（立法會民政事務委員會推動文化及創意產業，2005年）。

在政策目標中，民政事務局強調自己作為平台、援助的角色，然而，在實際執行上，民政事務局（與其執行部門康樂及文化事務署）提供了不少有關文化及創意的「公共教育」項目，例如文化日、博物館活動、節目夥伴計劃 [15]，並贊助了一系列針對青少年的工作坊、論壇、研討會等 [16]。

當然，在策劃有關文化及創意的教育活動方面，教育統籌局（現為教育局）亦有其一定角色。從 2001 年起，政府將「創造力」列為中小校學校課程改革的三項首要共通能力之一。[17] 目前，香港有關產品及數碼設計的課程約有 500 餘項，而涉及創意產業的則有 200 餘項。[18] 不同的專上院校則開辦了多個與文化及創意工作有關的課程，如香港城市大學的創意媒體學術課程、香港浸會大學的創意及專業寫作課程，以及職業訓練局提供的設計、多媒體及創新技術課程等等。（參下表 [19]）

15 / 由 2003 年開始，民政事務局特別着重透過藝術教育促進培育創意。民政事務局的（康文署）之下設有音樂事務處，為年齡介乎 6 歲至 23 歲的青少年提供器樂訓練。康文署轄下的博物館、圖書館和節目辦事處為學童和廣大市民提供有關文物、文學和演藝的推廣及教育活動。在二零零四至零五年度舉辦的參觀公共博物館活動逾 6,500 次（參加學生逾 500,000 名）。另外，逾 700 所學校參加學校文化日計劃，該計劃自 2001 年實施以來，共錄得約 450,000 名參加者。康文署亦舉辦節目夥伴計劃，旨在為成立不久及新進的藝團提供演出機會，並鼓勵公眾欣賞新的藝術形式。（立法會民政事務委員會：《推動文化及創意產業》，2005 年）。

16 / 例如，2003 年 3 月的《由創意到創業》工作坊；2003 年 5 月至 2004 年 5 月的《FARM》青年文化及創業廣場；2003 年 6 月的《創意齊齊 Show》創意工作坊； 2003 年 7 月至 8 月的《西貢海濱天才墟》；2005 年 3 月的《第三屆大中華區大學生電影電視節》。

17 / 教育統籌局在 2005 年委託外界進行的第三次學習領域課程實施情況調查顯示，自推行課程改革以來，校長對學生創造力表現的評分有所提升（小學 79.8%，中學 73%）。教師也肯定學生在創造力方面有所改善（小學 71%，中學 52.5%）。

18 / 立法會民政事務委員會：《推動文化及創意產業》，2005 年。

19 / 香港統計年刊 (1997-2013)，政府統計處 http://www.censtatd.gov.hk/hkstat/sub/sp140_tc.jsp?productCode=B1010003

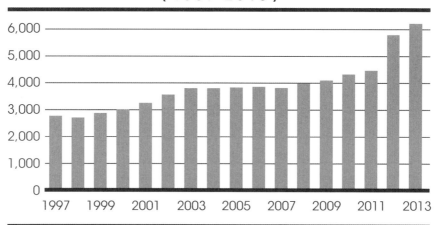

香港就讀人文學科、藝術、設計及演藝的學生人數
（1997-2013）

在一眾文化及創意產業中，電影業得到政府的支援相對明顯，相關工作主要由當時的工商及科技局（現為商務及經濟發展局）負責，例如，按政府的文件指出，透過《內地與香港關於建立更緊密經貿關係的安排》（CEPA），工商及科技局會協助香港電影業開拓內地市場，從而發展中港合拍片的可能；設立「電影貸款保證基金」，協助香港電影製作公司貸款集資製作電影；設立「電影發展基金」，以支持中低成本的電影製作，從而有利於電影業長遠發展的相關項目云云。[20]

在 2001 年，「電影發展基金」便為 10 部電影提供融資，共有 4 位導演和 1 位監製因此首次製作劇情片。根據 2015 年施政報告，政府會繼續注資「電影發展基金」[21]，並會在其下推出一項新的電影製作資助計劃，為預算製作費用不超過 1,000 萬元的小型電影製作提供不多於 200 萬元的津貼，以配合發展電影業的四項方針：「鼓勵增加港

20 / 立法會民政事務委員會：《推動文化及創意產業》，2005 年。
21 / 立法會資訊科技及廣播事務委員會：《撥款支持電影發展基金》，商務及經濟發展局通訊及科技科，2015 年 3 月 9 日。

產片製作量；培育製作人才；鼓勵學生和青年觀賞電影，拓展觀眾群；以及在內地、台灣及海外市場推廣『香港電影』品牌，支持香港影片參與國際影展，推動香港發展成為亞洲的電影融資平台」。[22] 另外，為了配合工商及科技局就電影業發展的工作，政府於 2007 年成立了「香港電影發展局」以推廣和發展有關香港電影業的政策、策略和體制安排等事項。[23]

2009 年，政府設立了「創意香港」專責辦公室，隸屬商務及經濟發展局通訊及科技科。根據官方資料，「創意香港」的工作，包括「培育本地的創意人才、支援新成立創意企業的發展、開拓本地市場、協助業界開拓外地市場、在社會上營造創意氛圍、凝聚創意產業社群和推廣香港成為亞洲創意之都」。[24] 故

此，「創意香港」的資助項目，一般都與創業經濟的產業發展有關，例如支持香港創意工作者參與國際比賽；在文創產業安排有薪實習機會；協助文創業界在內地和外地舉辦拓展活動；建立文創業務及市場推廣平台。[25] 在設計業方面，「創意香港」資助有關設計與品牌的研究工作；連結設計業與商界的合作項目；舉辦活動包括「設計營商週」、「設計遊」（deTour）等；在電影業方面，「創意香港」辦公室亦強調其發揮聯繫與拓展的工作，例如與香港電影發展局合作，舉辦「香港電影 New Action——跨媒體・展商機」計劃（2012），連繫香港電影業及其他媒體產業如漫畫、遊戲、數碼娛樂、出版及品牌授權產業，以及來自內地、台灣、日本及美國的相關工作者分享與溝通。[26]

22 / 《2015 年施政報告》。（電影發展基金，http://www.fdc.gov.hk/tc/services/services2.htm）
23 / 立法會資訊科技及廣播事務委員會：《「創意香港」的工作進展報告》，2011 年。
24 / 同上註。
25 / 2009 至 2011 年間，創意香港協助和支持業界舉辦約 140 項推廣活動，共吸引了本地及來自五十多個國家和地區逾 270 萬名參加者。
26 / 立法會資訊科技及廣播事務委員會：《「創意香港」的工作進展報告》，2011 年；立法會資訊科技及廣播事務委員會：《創意香港 2013 年工作進度報告》，2013 年。

此外，在保育及活化城市方面，「創意香港」亦有參與不同計劃，旨在「凝聚本地的創意產業群組，營造社會的創意氣氛」，例如資助舉辦「2011／2012香港・深圳城市／建築雙城雙年展」香港展（2012），展出有關兩地不同的建築與城市設計項目。[27] 在2013年，「創意香港」便協助了兩項活化歷史建築物工程：「動漫基地」及「元創方」。位置灣仔巴路士街和茂蘿街，「動漫基地」前身為戰前樓房，活化後則為「以動畫和漫畫為主題的創意社區」，定期舉辦工作坊、展覽、研討會，並設有檔案館[28]；「元創方」前身，則為荷李活道已婚警察宿舍，現發展為（按其簡介說的）「以設計為焦點的創意產業地標，提供約130間工作室供設計師和創意業界

人士創作和展銷創意作品」。[29]

在培養年輕創意工作者方面，「創意香港」提供了稱為「創意智優計劃」的畢業見習生支援計劃，當中細分為「香港數碼娛樂業新畢業生支援計劃」，以針對動畫、漫畫、數碼遊戲、後期製作與視覺效果方面的人材培訓，以及「香港數碼廣告畢業生支援計劃」。透過「創意智優計劃」，香港的數碼娛樂公司及廣告公司，每年為最多120位畢業生提供為期一年的全職工作及在職培訓。[30] 另外，「創意智優計劃」亦資助年青設計師參與海外交流計劃。[31] 自2009年起，在「香港數碼娛樂業新畢業生支援計劃」下，「創意香港」批出了約5500萬元的資助。[32] 在2013年，政府再為「創

27／立法會資訊科技及廣播事務委員會：《創意香港2013年工作進度報告》，2013年。
28／為配合「動漫基地」開幕，創意香港於2013年夏季呈獻「盛夏香港・動漫啟航2013」的節目，資助舉行一系列與動漫有關的活動，並在灣仔區舉行宣傳活動，以加深市民對「動漫基地」的認識，作為動漫工作者及愛好者合作和交流的平台。
29／年度設計盛事「設計遊」（deTour）與「設計營商週」的活動便於2013年底在「元創方」舉行；立法會資訊科技及廣播事務委員會：《創意香港2013年工作進度報告》，2013年。
30／在「創意智優計劃」的資助下，「香港漫畫星光大道」於2012年，在九龍公園揭幕，展出多個香港漫畫角色的雕塑，以及若干漫畫家的代表作品，並在2012年9月至12月期間，吸引約259,000名參觀者。
31／立法會資訊科技及廣播事務委員會：《創意香港2013年工作進度報告》，2013年。
32／同上註。

意智優計劃」注資 3 億元（由剛開始 2009 年的 3 億元到 2013 年已達到 6 億元），旨在支持年輕創意工作者的培訓。[33]

小結：
就 算 以 文 化 經 濟 之 名

以上列舉的政府單位及工作，當然不是為了強調政府有關文化及創意產業的「豐功偉績」，而是為了勾畫出其與一般產業政策的相似性，及其當中以培訓、融資、基建為重心的經濟發展思維，以回應上文提及，香港文化及創意產業政策主要是一項經濟政策。再者，以上的討論還旨在指出香港文化及創意產業政策不單是一項經濟政策，更是一項過分偏重「生產層面」的經濟政策。易言之，假設香港文化及創意產業政策「無可避免地」要以經濟

政策的形式展現，又假設我們以文化經濟學（cultural economics）的角度（以換取與政策機器溝通的可能）的話，至少我們還能夠得出兩項明顯的批評：一，香港文化及創意產業政策，必須更關注創造，以及拓展本地的文化及創意消費市場，即培養出人數更多，以及品味更多元的文化及創意消費群；二，香港文化及創意產業政策，必須正視「勞動力」，即創意工作者的個體角色與權益，而非只關注產業的宏觀建設，換言之，當一般勞工政策不能夠有效處理文化及創意產業工作者，尤其從事文化與藝術生產的「創作人」的特殊工作與處境時，我們或許需要討論建立具體的「文化及創意勞工政策」的可能與方法，而在之前，我們要首先知道香港的創作人究竟如何經營他們的日常與工作。

33 / 《2014 年施政報告》。（創意智優計劃，http://www.createhk.gov.hk/tc/service_createsmart.htm）

2

文字工作者

在香港政府列出的 11 個文化及創
意產業組成界別中，與文字工作
者有着最明顯關係的大概是「出
版」。以政府統計處於 2015 年
發布的數字為例，出版業是香港
文化及創意產業的第二大界別，
出版業的增加價值為 141 億元，
佔文化及創意產業總增加價值的
13.3%，就業人數為 43,900 人，
佔文化及創意產業總就業人數的
21.2%。

然而，在數字的背後，究竟什麼創
意工作者是屬於出版界別？原來，
出版界別包括「書籍、報紙及期刊
的印刷、出版、批發和零售，亦包
括新聞通訊社及其他資訊服務活
動」。換言之，作家（又曰文字工
作者）並不在此列，那麼他們的經
濟貢獻又計算在哪一個界別呢？
表演藝術是也。

姑不論文字工作作為表演藝術之
理，當「表演藝術」界別泛指「創
作及表演藝術活動（例如管弦樂
團、芭蕾舞表演團體及音樂會表演
團體、舞台設計、劇場監製等）；
藝術創作人；音樂人及作家；以及
私營的表演藝術場所經營（例如
可作現場表演的劇院）。此外，藝
人代理和模特兒代理亦包括在內」
的時候，我們不難見到如此以產業
為劃分指標所欠缺的準確與細緻。

因此，以文字工作的流程出發，從
創作，至編輯，到出版，作者訪問
了四位在不同崗位的文字工作者，
作家鄧小樺、潘國靈，編輯饒雙
宜，以及編輯與出版人袁兆昌，聽
說文字工作者的工作與日常。

「我很強調要創造職位」

——鄧小樺

鄧小樺，詩人、作家、文化評論人。曾任電台文化節目主持，於各大專院校及中學兼職任教。著有詩集、散文集、訪問集三本，編有合集、訪問集、評論集四本。現為香港文學生活館一總策展及理事會召集人。

問：如何描述你現時的工作？

鄧：我是一個 freelancer（自由工作者）。學士畢業現已超過十年，2006 年碩士畢業，畢業後我需要以不同的方法去組合出一個可以養活自己的模式，而這個養活自己的模式裏包括幾種技能，同時亦涉及幾個藝術範疇，有不同的收入來源，東拼西湊，那麼這些收入便足夠糊口了。簡單來說，這就是一個 freelancer 的狀態。一旦成為一個 freelancer，你的身份便難以定義，這種難以定義一方面和我的性格有關，另一方面則與行業的職位空缺有關。幾天前，我到大學主持講座，突然想起讀大學時的志願，要不畢業後在大學裏教書，要不就是專門編著文學或學術理論書籍──但其實根本沒有這種職位。現在的編輯都需要同時編著教科書和文學書籍，而比例通常是一本文學書對一堆教科書。出版業就是這麼一回事。

1 / 自 2009 年開始，一群香港本土作家及學者倡議設立香港文學館，為文學發展尋找新的空間與機會。2012 年，原「香港文學館倡議小組」轉化組成「香港文學館工作室」，與大學、藝術單位合作，策劃各種文藝活動。2014 年，加入新成員，重整架構，成立「香港文學館有限公司」，建立「香港文學生活館」。

問：你是從何時知道或決定自己想以「自由工作者」作為你的工作模式呢？

鄧：整件事情來得很自然。首先我在碩士畢業後並沒有很熱熾、很緊張地想去找一份全職工作，因為我在就讀碩士期間已經開始謀生，而這段工作期間，我會有一種要把這些工作「做大」的想法，同時我亦有其他零碎的工作能夠養活自己。如此一來，求職的意慾便大大降低了，即使當時我已經搬出來獨居，但是仍然覺得沒有找一份全職工作的迫切性。當時，我有很多工作，《字花》佔小部分，那裏只有撰稿的微薄收入。同時，我還接下了一些校對工作、參加寫作比賽、撰寫廣告文案等。由於我擅長寫作，這種技能讓我很容易接觸到有關方面的周邊工作，也很輕易達到這些工作的要求。

問：你剛剛提及「很容易」便可以得到這些工作，這種「容易」是如何產生的？

鄧：這種「容易」的產生過程是基於人際網絡。有人認識你，並且知道你需要這些工作機會。讓人認識你的方法，就是寫文章，還有投稿、參加寫作比賽，還有出席文學場合。然後，有些人便會不知怎地，找你撰寫一些稿件，或者有一些相熟的自由文字工作者會轉介一些工作給我。當時，我也轉介過不少這些工作。這種模式，讓我覺得原來自己謀生也不是那麼困難，所以我也沒有很慌亂的要去找工作。我記得當年碩士畢業的時候，大約只擔心了一個月左右，到了七月，已經找到（非全職的）工作，然後，馬上和朋友去慶祝。

問：所以從碩士畢業至今，你都沒有怎麼擔心過你的事業？

鄧：這跟個人心態也有點關係的，有些人會很緊張。我也試過在寫碩士論文期間沒有時間上班，當時銀行戶口結餘只剩下雙位數，沒有辦法從櫃員機提取金錢。但是那時候，總會有朋友來接濟我，所謂接濟，就是請你吃飯，然後日子就過去了。到了比較空閒的時候，我又可以去當代課老師賺點錢。其實只要在時間表找些空隙，就可以接很多這些外判工作。

「寫作教育工作成為許多年青作家養活自己的方式……」

問：那麼接濟你的朋友，他們又是如何生活的呢？

鄧：他們通通都有（全職）工作的，譬如他們會在學院工作，但我沒有。其實我的工作跟他們的很相似，但是我作為一個 freelancer（自由工作者），比他們「次一級的」，收取不穩定的兼職收入。所以，我們之間的接濟，就是全職的請 freelancer 的吃飯。當然，長期處於這個階級流動性低的狀態，直到三十多歲便會開始有一個把工作「做大」的想法，譬如發展《字花》，希望我們的收入亦會隨之而增加。其實，2010 年左右《字花》也曾經做了一個關於「寫作班」的專題，就是說到在現時的中學教育制度下，學習現代文學和創作的文字工作者，如何藉着中學開設寫作班而獲得發展空間。寫作教育工作成為許多年青作家養活自己的方式，即使現在這個生態改變了一點，但是這些工作仍然可以養活一些人的。而《字花》也是藉着這個缺口擴

『因為我已經把寫稿
　當成像刷牙一樣的生活習慣⋯⋯』

充了許多，很多作家可以兼職維生，包括我的收入也增加了。當有資源投放在寫作教育，有些人便能夠透過教寫作班以賺取金錢養活自己。我們這些 70 後的作家當中，有部分或許會以這種方法賺錢，但是也會有些作者受不了這種模式。

問：文化工作者之間是否存在一種互相取暖的關係呢？

鄧：對，香港太細了。

問：後來，你到了誠品書店工作，那時候他們容許你繼續在外面撰寫文章嗎？

鄧：在誠品工作一年後，他們提出讓我放棄在外面撰寫文章的要求，但是我跟他們說要是我不寫稿，收入便不足以維生。再者，要是你不讓我繼續在外面撰寫文章，薪酬就不是那個水平了。

問：你會接受他們給你足夠的薪酬，然後你不再寫文章嗎？

鄧：可以接受的，要是他們（每個月）給我 10 萬元的話（笑），我可以考慮私下寫文章，但暫時不發表，待離職時出版，或是另起筆名發表。其實，當時我是自願減薪加入誠品工作的，嘗試在那裏工作一年。

問：你現在怎樣安排你的日常工作呢？

鄧：剛才我也跟同事說起這個話題。現在我要作出（我事業的）抉擇了嗎？我應該要如何選擇（工作）呢？譬如說，在學校教書是必須的，在文學生活館工作也是必須的，因為我在這裏（香港文學生活館）是兼職受薪工作的。我需要不停地開會，例如，今早我和同事開會，在這個訪問之前，我又有另一個會議，然後今天晚上還要開會，這是我很常見的日程。又或是下午教書，晚上開會，也是很常見的。而同時我會很想爭取時間參觀展覽和看首映，如上星期，我去了兩個展覽和兩個首映，加上教書和開會，整個時間表都填滿了，結果便熬出病來。還有與朋友會面及其他的社交聯誼活動呢！

問：在這樣忙碌的時間表中，你怎樣平衡各樣的工作呢？

鄧：近來比較多策展的工作，而這方面的工作甚至遮掩了我作家的工作。晚上再回去寫稿，因為我已經把寫稿當成像刷牙一樣的生活習慣，不用刻意安排。我現在每月收入數萬元，算是很不錯了。當一個 freelancer 的收入，比在誠品當副店長或其他全職工作還要高。其中，文學工作的收入約佔三分之一，每月大約寫 12 篇左右，已可以寫到「咳血」。教書也可以賺到收入，有時或會多教授一個課程和主持一些講座，但是這些都是零散的工作。至於策展方面的工作，一個大型項目的收入算是可觀的。其實，當時結束了誠品的工

作時，我曾經想過靠寫稿來養活自己，以前是可以的。我記得在 2010 年以前，光是寫稿和主持電台節目，每個月的收入對於一個剛畢業的人來說已經是不錯，只是僅僅低於平均水平。但是不知怎地，在 2013 年沒有在電台工作以後，光是寫稿，月入少了一點，我便覺得「死了」，不可以這樣。那時候，我每個月寫 18 篇稿件，是看到什麼都要寫下來的那種「餓狼傳說」狀態，這樣我才能夠勉強達到收支平衡。但是每個月寫 18 篇稿件這個工作量其實會超負荷，在這個過程中，你會發覺這樣下去是不行的。

問：但一般文字工作者也未必能夠有每個月 18 篇稿的工作量吧？

鄧：也是，但是我覺得這個關係是公平的。只要你不停地寫，每年或是偶爾生產一至兩篇具影響力的文章，這些便會是你的文化資本，自然會有人找你繼續寫。

問：你是如何平衡「創作」與「工作」的心態呢？

鄧：有時候跟某些團體合作，我寧願採用處理作業，「做 job」的心態，而非藝術創作的心態。因為有時候如果用藝術創作的心態，人家會很敏感，很容易覺得不被尊重，例如會疑惑為什麼你不採用、不明白我的方式？於是大家還要花時間找因由解釋，辯論有時會引起不快，也許我們的社會不夠知性、大部分人缺乏抽象思維能力，爭論很少是對口的，後來覺得這樣很無謂。但如果這是一份作業、一份工作的話，我便會把觀念與抽象的那部分留給自己，表述時將項目包裝成對方能夠明白及接納的形式，雙方都開心。

問：但這心態是可以分開的嗎？

鄧：可以的。任何項目只要是涉及很多人，我便會視之為一份作業。作業在我心目中，並不是一個負面的字眼。對於我來說，作業就是「我付出，我得到」，然後別人會認同並欣賞我的能力，最後大家都愉快，有下次。當然，有時有些要求是未必很容易滿足到的，有時候跟別人洽談合作，也得花上很多時間磨合，以進入那種合作形態。那時我會想，如果是有價值的事，不妨花更多時間和心力。

問：你有否曾經覺得違背了自己的意願去完成工作呢？

鄧：我有接過一些很差的工作。曾經有一間中學舉辦一連兩次的新詩講座，每次主持講座可以得到一千元。後來，我才發現所謂的「講座」其實是工作坊，而這些工作坊的參加者是 70 名中文不太好的中一學生。我對於教授寫作班有幾項原則性要求，包括：寫作班必須為小班教學模式、參加者須為自願參與，以及必須有充足的課堂時間。但是這項工作卻完全違反了這三項原則，他們人數過多、工作坊為強制性活動，而且時間不足。當時覺得很緊張、不舒服，覺得這工作違背了自己的原則。

問：你如何理解當下香港文字工作者的處境？

鄧： 我很強調要創造職位。我的原則是，寧可均貧，把錢分出去讓大家「濕下口」，我們要儘量不讓別人來當義工。這可能是 1970 年代出生的人的共識倫理，我們傾向不會要求別人為我們無薪工作，我們彼此都賺不了很多錢，但是起碼我們會支薪，這就是均貧。不過，賺大錢的人好像不是這樣運作的。

問：這種自由、富彈性的工作模式，是不是保障不了文字工作者的生計呢？

鄧： 對，這種工作模式給予從業員的保障是很低的。這個行業確實存在着很多剝削的情況，包括自我剝削。譬如部分工作者會「將貨就價」，他們會壓縮自己的休息空間或生活空間，以達到工作要求，但是這樣的話，這些工作者的工作量及工作時數便會超出負荷。換句話說，他們就是犧牲自己，去資助這些項目，因為沒有得到他們應得的金錢回報。當然有時候知道有些項目的預算比較低，我也會主動提出降低酬金的。這裏需要從業員培養個人判斷力。

『我的原則是，寧可均貧，
把錢分出去讓大家「濕下口」，
我們要儘量不讓別人來當義工。
這可能是 1970 年代出生的人的共識倫理。』

問：拖欠稿費是否屬於此行業的常見現象呢？

鄧：我沒遇上很多。我的標準是三個月以上即是拖欠，不過三個月其實也蠻久的。以我所知拖欠稿費這個問題是存在的，但是公司總會有很多藉口，尤其是大公司。原因很多，可能是編輯忘記了申報，或是可能真的不願意給錢。我也試過被拖欠稿費的。當然你可以選擇不再為他們撰稿，也可以選擇公開指摘他們。

問：你有期望政府或政策上，如何幫助到文字工作者的工作或生計嗎？

鄧：我沒有如此期望過。因為這個工業的模式，或是整個社會，都存在着左右派的歷史影響。建立作家組織或者尚有可能，但是你可以看到國內的作家，他們全部都有加入協會，而其實他們都是黨員，基本上國家會養活他們，所以香港比較抗拒這種協會模式。香港文學生活館算是一個類似的概念，我們是以公民運動的形式去集合一群文化工作者，但是這群工作者之中不只有作家，或是他們的身份沒那麼清晰、那麼純粹，比較難界定。當然，因此我們是個窮組織。

問：所以，你認為要在香港組織文字工作者的工會是不太可行嗎？

鄧：意識型態分裂是其中一個原因，其次，就是這個行業的薪酬差距太大。譬如我猜才子名嘴的稿費肯定每個字是超過一元的，但是普遍一個文學雜誌的作家，每個字只有兩毫半，我們應該怎樣去融合呢？而且稿費的多少，取決於老闆的意願，你可以選擇接受與否，或者你可以網上批鬥他，但是結構上未必有太大的改變。稿酬又不是去搶，是靠磋商不是靠拳頭，只能教育老闆，不能保證結果；又總有人會願意接受更低薪的待遇。與此同時，有些人會覺得自己有身價，值得收更高的潤筆，為什麼要和其他人齊一。其實，我也有想過組織寫作人工會的，但是後來覺得需要先參考其他國家的例子，如果只是憑空進行的話，我不知道怎樣開始。

#2.2

「有得做便做下去」
——袁兆昌

袁兆昌，作家、編輯、出版人。畢業
於嶺南大學中文系，曾任教育圖書及
文學雜誌《字花》編輯、《明報》世
紀版及寫作班導師。曾獲青年文學獎、
中文文學創作獎，作品曾列書榜榜首。
著有小說《拋棄熊》、《修理熊》、
《超凡學生》系列、《Jumper 籃球
王》；詩集《出沒男孩》、《結賬》；
散文集《大近視——袁兆昌的文化蒙
太奇》；香港電台廣播劇《陳穎森的
十四封信》、《青蔥歲月》等等。

問：如何描述你現時的工作？

袁：我的正職是在報館當編輯。因為香港的文化創意產業及關於創作的範疇都是一個很奇怪的狀況，如果你想全職投身文創，你就必須維持曝光率、有自己的專欄、有大台的節目，或網台的頻道，反正就是要維持與自己身份相配的媒體力量。但是我認為自己很難維持這種狀況，一來因為這樣會牽涉到很多其他人的支持者怎樣去看待我，二來是我本來在做的事能否繼續維持水準。我相信人的狀態是很浮動的，人不可能長期維持在良好的書寫狀態，所以我需要有興趣以外的工作以支持我的生活。

問：你是怎樣成為文字工作者的呢？

袁：我在中學時期開始寫作，那時候沒有想太多，只是喜歡寫，常常希望能夠成為一個作家，做到作家以後又要怎樣，我也沒有去想。直到我的著作出版以後，人們開始稱呼我為作家，我便常常會質疑：到底我是否一個作家呢？是不是有著作出版就叫作家呢？身為一個作家我還要兼顧什麼社會責任呢？在這個思考過程中，我覺得我是不應該只維持作家這個身份，我應該要找其他工作去支撐我的生活。直到後來，我又轉工作了。其間我也有一直寫小說，但是版稅很低，不足以支援一個作家的生活，所以我又繼續打工。我轉到一間教科書公司做編輯，首四年我一直編寫小學教科書，幫忙寫課文和設計工作紙，有時我還會為學校出試題，反正就是有很多工作要做。後來我到報館當編輯，這也是一個頗大的轉變。因為我負責的職位跟其他人不一樣，我的職位在副刊，跟文學有點關係，跟經濟民生、民主議程、政策研究、社會運動等不同範疇的關係更大，所以在這裏我是一邊工作，一邊找很多資料。這樣下來，我可以應付到生活，也就是說這個正職可以讓我支撐生活，我不會餓死，但是在不同的工種中工作，也讓我的創作生涯經歷不同的階段及想法。

「也就是說這個正職可以讓我支撐生活，
我不會餓死，但是在不同的工種中工作，
也讓我的創作生涯經歷不同的階段及想法。」

問：你口中的事業歷程，好像很順利的，當你每次轉職時，你有沒有什麼考慮呢？

袁：老實說，這些工作都不是我寄出求職信，便能夠找到的工作，反而是因為我過去的創作經驗，我出版過個人著作，別人也是看中這一點，便聘用我。換句話說，這是一個很奇妙的互動關係，假如我不寫書，我可能只會做一些散工，我根本想像不到我會做什麼其他工作。但是自從我寫書後，其他人會看到我有這些想法、會知道我的文筆是怎樣、會思考我是否適合這份工作。

問：你又是怎樣成立了自己的出版社呢？

袁：當時我在教科書公司工作，2006、2007 年期間有一位同事離職，他提議我們一起成立一間出版社，業餘性質的，主要是替不同的人出版著作。那時候我們的想法是在坊間有很多書的用紙都非常不講究，我們便想辦法改善，堅持用一點質素較好的紙，出版一些比較耐看的書。當時我們出版的第一本書就是葉輝的《書到用時》，我們用了一種顏色偏黃的紙，所以讀者在看書的時候不用再看一些反光的漂白紙。另外，書本的大小也儘量是袋裝的，也就是一個適合隨身攜帶的大小。當時我們有很多類似的想法，所以在 2007 年底的時候，我們便開始成立這家出版社。

問：你們出版社出版的著作，有很多都是透過香港藝術發展局資助成刊的嗎？

袁： 對。如果我們遇到一些作家沒有資金出版自己的著作，而出版社又很難替他們出錢。基於我們能預計書本的銷售數量，我們初時印一千本，通常我們只能賣二三百本。後期有一些我們自己出錢出版的詩集，也只能賣到這個數目，但是這個數目也足夠我們回本。所以有很多新晉作家第一次出版文藝書，我們都會建議他們先向藝發局（香港藝術發展局）申請資助，這做法的好處是藝發局會給他們一筆出版費，其他費用則由出版社支付。譬如說他們不能支付編輯費，也就算了，只能「搭膊頭」找行家幫忙，但是我們一定要支付設計費。印刷方面佔了成本的很大部分，所以到最後我們會以行情去分版稅給作者。

問：出版作為一盤生意，這生意的經營情況是怎樣的呢？

袁：以我所知，以前難做的地方是書店不會準時找數，所以流動資金很難管理。至於現在難做的地方是社會議題太多，就算我們很想出版一本貼近社會需要的書，很難，因為我們很難捉得準時機。即使我們幫新晉作家第一次出版，其實是有點「夾硬來」的，因為根本整個社會並不是在討論這個議題，也沒有人認識你，但是我們就要幫助他去找一些適合的平台去曝光。

問：你的事業發展跟其他香港的文字工作者，有特別不一樣的地方嗎？

袁：每個人的成長都是不同的、個別的。譬如說梁莉姿，她住在劏房、在單親家庭成長，寫小說成名後便出任青年文學獎主席。我們有很多這類型的故事，所以我不太注重一個人的身份，而是比較注重他是怎樣看待事情。

問：你為了什麼繼續寫作呢？

袁：有時候我也會感到灰心，不知道自己寫東西是為了什麼。我寫東西是為了告訴別人什麼東西是好，是對。有陣子，《字花》被別人說是拿「文學綜緩」也讓人很灰心，直到他們後來公開編輯及作家的薪酬，人們知道他們的薪酬這麼低，我就更不禁要問一句，到底他們寫作是為了什麼。這些編輯及作家是不介意薪酬這麼低，偏偏有一群偽善的人就覺得他們是在「攞着數」。

問：你會怎樣理解你說文字工作者低薪酬的現象呢？

袁：沒有一個社會能夠保證任何人能夠在任何一個工種中得到多少。其實我一直只在追求自己的滿足感。譬如說當我在做出版社的時候，我不會以發達，或者為某個大人物出書而賺大錢為目標。工作不停地轉換，而我亦能從每個工作中獲得經驗，讓我在了解社會議題時可以有新的看法。我不會擔心無法平衡寫作及工作，亦不會擔心生活上的問題。

問：既然你寫作不是為了錢，你最大的得着是什麼？

袁：我也有想過轉行，有想過考地產牌照之類的，但是我很快便打消了這些念頭。活了這麼多年，有些時候我們難免會遇到生活上的疑惑，例如當我看到我的同學都已經有車有樓的時候，我會思考自己的境況。但是我覺得既然我已經維持這個狀態這麼久，這些工作我要是不做，又要誰來做呢？若是我的工作改由別人來做又會變成怎樣呢？我覺得我手上有什麼資源，我便會物盡其用，做得幾多得幾多。

問：這些起伏及掙扎有愈來愈多嗎？

袁：我反而開始覺得這些掙扎愈來愈少。說到文創工業，大規模來說就是包括出版業。我們每一年都會去台北書展，每一次都會帶一批作家交流，包括在書展裏演講、在不同的小書店作分享，從 2010 年開始參加，今年已經是我們的第六年了。參加書展這麼多年，我們已經累積了香港作家從 2010 年起在台灣交流的紀錄。我一直都希望我能夠做這些工作，在那裏我可以見識到別人的文創是怎樣，什麼地方做得好，什麼地方做得不夠好，但是中間的關鍵都不外乎那幾樣。

『其實我一直只在追求自己的滿足感。』

問：你說「見識到別人的文創是怎樣，什麼地方做得好」，例如呢？

袁：例如他們真的有文創這一個學科，他們真的在培育這方面的人才。反觀香港，先不說文創工業，我們連在倫敦、法蘭克福、台灣、馬來西亞的書展中的香港館，都只是在展示毫不關連的東西，人們根本無法從香港館中看到香港的真正面貌。雖然這些展覽都是由做文創的人負責策展，但香港大部分的展覽卻是由「官」負責，或是由「官」找一些「基金會」的人來負責。香港其實不是沒有人才，只是負責策展的人不熟悉這些工作，也不了解香港的現況。香港有能力做這些事的人很多，我也算是其中一個，但是政府卻不會在民間收集這些人及力量，他們甚至不會以一些設計來裝飾書展場館，他們沒有告訴其他人香港到底有些什麼，他們不會告訴其他人香港有很多人默默地為文創付出，他們連這一步都不會做。香港的文創發展動力只是來自一般基金會及辦公室的人的視野。

問：剛才你提及文創發展及教育的關係，那麼你是贊成開設一個與文創產業有關的課程或學位嗎？

袁：我認為這是第一步，直到效果不如理想再作罷。我認為很多事情需要有人踏出第一步，其實浸會大學也有類似的科目[1]，這個科目始終是剛剛開始。但是我覺得這些東西不是到大學才開始做，我知道這件事情是很難開始，例如要怎樣去選拔一些人才、怎樣設立辦公室及爭取資源等，每件事情都是束手束腳的。但是如果政府，例如教育局，可以在中學的課程便開始加入文創成分，例如在酒店及旅遊科目以外增加文創科目，但是政府未有這個想法。

問：當你正式加入文字行業後，你認為這行業有跟想像中的不一樣嗎？

袁：在我想像中的文字行業與現實的分別不大。當初我為什麼會開始學寫詩，都是因為我接觸了許多本地作家，從他們身上我知道香港的文字工業是什麼情況，這個行業的人通常為什麼爭論，這些我都了解過，所以我大約知道這個行業的現實是怎樣。

1 / 註：指香港浸會大學人文及創作系。

「最重要的都是互相尊重，
大家洽談好了條件便跟着這些條件去做。」

問：你認為文字工作是一份好工作嗎？

袁：我暫時把好的定義設為受歡迎、
受尊重、有人模仿、有人跟隨。如果
你寫得好、有很明確的風格，你可以
很受歡迎。但是如果你不懂得考慮道
德層面、社會反響，以及政治氣氛，
你沒有避免作出煽動的文字，你便會
被抽後腿。其實整個文字工作行業都
分外留神，例如在自由創作精神下，
自己說過的東西會否被任何人模仿。
當人們去到這些位置的時候，就會
變得非常危險。

**問：所以，你是認為文字工作者需要
有自我約束嗎？**

袁：當然。但是這種自我約束不是
在文字方面，而是當你得到一個社
會位置，人們會來訪問你的時候。
例如發生一些特殊情況，人們會訪問
一些有社會地位的作家，他們需要為
整個行業負責，我不是要求他們為社
會安全負責，但是至少他們說的話、
做過的事，他們需要承認。

袁：我想我已算是比較幸運的，但假如你問有沒有被剝削，我想到的是個人著作的版稅。我最暢銷的那本書賣出幾萬本，但是得到的版稅就只是每本的百分之十，而每本書的售價是三十多元，所以你可以計算到，我收到的版稅大約就只是三四萬元左右，那大約等於我當時四個月的人工，所以我覺得很難說我有沒有被剝削過。至於那些說明沒有稿費的工作，有時候我也會做，這視乎你個人意願。換句話來說，當你遇到一個工作機會，認為它開出的條件不夠，你可以拒絕接受，但是我覺得不需要寫一篇文章說自己常常被剝削。反而如果你說的是市道的病態，導致文字工作者無法生存，我認為這些都是值得探討的。

問：從事文字工作者以來，你有否遇過一些剝削或不公平待遇？

袁：剝削是很主觀的詞語，我也有思考過這個問題，當我在出版社工作的時候，我要分派工作，那時候我會考慮出版社能夠支付多少、得到的資源又要怎樣分配、哪些工作者的情況又是怎樣，其實很多時候我會因為上述情況而去判斷我應該給他們多少薪金。例如有一個年輕作家，他剛畢業、沒有錢，我們便會給他多一些錢，我們會想辦法去幫助他。但是假如是一個業餘設計師，他本來是有全職的，只把設計工作視為興趣，我們便會商量酬金，可能會給少一點。最重要的都是互相尊重，大家洽談好了條件便跟着這些條件去做。至於版稅，我們都是依照行規的。但是難保一天，有些作者會在十年之後驚覺原來當年自己得到的版稅是這麼少，他們可能會認為當年他們被剝削了，所以我就會因應不同人的不同情況去分配工作。

問：但你有聽過身邊的人，投訴遭遇剝削嗎？

袁：我不停都有聽到這些情況，他們都覺得稿費不夠。一首十多行的詩就值 500 元，一首百多行的詩也是值 500 元，人們會覺得這樣是不對的。但是就算一首詩只有四行，那個公司也是支付 500 元的話，那麼我不認為這有什麼問題的，這個行業的情況一直都是這樣，這是不是剝削呢？我倒不認為。如果你要這樣去計算，假如一首詩只有十個字，那是不是就等於 50 元一個字呢？在這個環境下，我們在討論一個作家應該得到多少，我認為這其實視乎該機構願意給多少，而不是這個作品本身值多少，因為我們根本沒有標準去計算。編輯說這是一首好詩，如果作家把這個作品拿去參賽，他可以得到 1 萬元，那麼我們是不是就要給他 1 萬元呢？所以我覺得一個作家在這個行業不停埋首寫作，真的要視乎那家公司的政策是怎樣才能決定他的待遇。

問：你認為你現在的生活安穩嗎？

袁：安穩。像我這種文字工作者是很難去計劃將來的，通常都是「煮到埋嚟就食」，我們無法預計出版社什麼時候會結業，有得做便做下去。

問：你怎麼看為作家成立工會的想法呢？

袁：事實上，的確有些作家提議過要成立一個工會，一個作家的工會，去為會員爭取合理的稿費。但是老實說，我認為稿費是給多少都不夠的，你能支付一首詩 1,000 元，我覺得不夠，一首詩 2,000 元，我還是覺得不夠。如果你只給我 500 元寫一首詩，當然是不夠，但是我不會罵你。另外還有一個危險的地方，就是當你爭取了一種文體能夠得到多少的時候，很多人便會開始寫同一個文體，文學的整體發展便會因應這個有利益關係的決定而改變了風氣。再者，寫作界是最麻煩的，即使你有一個良好的意願，但是做出來的時候往往是失敗收場。首先我們要誰來做主席呢？其次主席是屬於哪個派系的？我們又要怎樣去衡量一篇稿寫得好還是不好，以及值多少錢呢？現實就是有很多關於審美的問題。於我而言，我認為就算沒有現在這份工作，我還是不贊成成立工會。工會的想法聽起來好像很不錯，但是到最後，這個工會還是要受社會監察的，他們的所有行動都要向社會負責，工會裏的人未必全部都寫得好，而工會裏亦可能牽涉到政治的取態。假如這個工會裏滲入了一些與我們這群崇尚自由的人相違背的意念，而同時這些人又可以享有其政治理念的自由，那麼這個工會的構成便會變得非常危險，到最後它可能會成為一些政治手段上被「買起」的對象。

問：你認為年輕人若要從事文字工作這行業，他們需要具備什麼特別的條件呢？

袁：這個很難說，他們必須有興趣寫作，但是又要知道做一個寫作人有什麼需要照顧，因為現在網上有很多不好的風氣。假設你開設一個專頁，有幾萬個「like」，你便可以不停寫作，但是你寫的東西對於自己是否有益呢？對於其他人是否有益呢？寫作的人一般在意別人怎麼看待他，如果你有興趣寫作，你不停嘗試用不同的途徑去尋找自己的位置，那麼你很容易會走歪路。

問：你會怎樣理解這種寫作風氣呢？

袁：這種寫作風氣是因為有一些網上社交平台和網媒的出現而造成。以前我們要得到別人肯定是很簡單，只要參加文學比賽或徵文比賽就可以了，輸了也可以有優異獎，贏了會很高興，最興奮的是你拿了冠軍，你身邊的其他得獎者都是你的朋友。但是如今不同了，現在得到肯定的方法多了，而年輕人似乎流行「拆大台」，連評審也會攻擊，他們不會看評審寫什麼評語。如果年輕人要從事文字行業，我認為他們需要作出很多妥協，包括他們要怎樣去認識文學，他們要認識這個市道是怎樣的。

> 如果你有興趣寫作，
> 你不停嘗試用不同的途徑
> 去尋找自己的位置，
> 那麼你很容易會走歪路。

2.3

「文學創作是『vocation』
而非『profession』」
—— 潘國靈

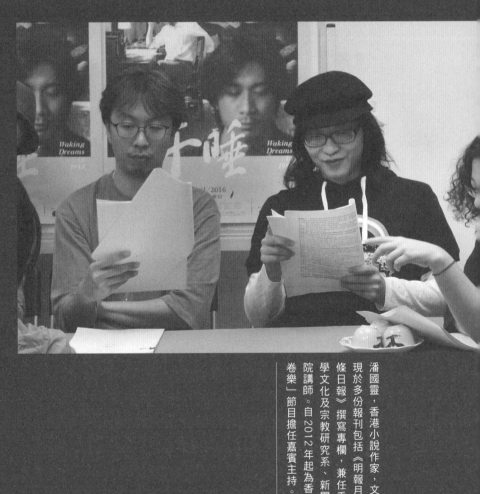

潘國靈，香港小說作家，文化評論人。現於多份報刊包括《明報月刊》、《頭條日報》撰寫專欄，兼任香港中文大學文化及宗教研究系、新聞及傳播學院講師。自 2012 年起為香港電台「開卷樂」節目擔任嘉賓主持。

問：你是怎樣成為一個作家的？

潘：在很早以前我已經想做一個文字工作者。最初我還不會以作家的身份自居，因為始終我在媒體工作，所寫的東西並不完全出於自我的構思。大學畢業以後，很多同學都找到不同的工作，而我是在 1994 年加入《明報》的，當時已經知道《明報》支付的薪水較低，入職時月薪只有 8,000 元，故當時我的同學都沒有選擇要加入傳媒，因為太「underpaid」了。大概是 1996 年左右，我開始投稿予《香港文學》，文學創作都是講求自發性的，跟媒體需要的那種有所不同，從此我的文字變得比較有創作性。在 1998 年我出版了第一本著作。我想一個作家就算沒有背景，但他一定要有作品。他們需要累積到一個數量的作品，才能夠呈現自己的價值觀和世界觀，或是自己的一套想法，這樣才能夠成為作家。所以於我而言，出版是比較重要的一個項目。

問：那麼你現在會界定自己為一個作家，還是一個文字工作者？

潘：我想兩者皆是。文字工作者比較廣泛，如傳媒工作者或者編劇等，都可能屬於文字工作者。但是在我的想像中，除了流行作家以外，作家應該是可以透過作品呈現自我，讀者可以從他們的作品聽出他們的聲音。

問：當初，你是在怎樣的情況下決定離開媒體的行業？

潘：從事傳媒工作三年多，我發現媒體工作的創作性不高，而我卻追求文學創作，即使我到現在還不能確定文學創作是否算是一種職業。而從事文學創作的人似乎永遠都處於一種業餘狀態，這種狀態不代表他們的水準不夠高，而是他們的工作狀態不能被當成一種職業，也就是「profession」（專業）和「vocation」（職業）的分別。文學創作就是 vocation 的一種，你很想全身投入，但它不是一個專業。事實上，很多時候文字創作工作者都需要在工作以外，才能達成這種 vocation。

問：你是如何以文字工作者身份維生的呢？

潘：我不確定我的工作模式是否普遍。如果你不是流行作家，你的創作並非市場主導，便不能靠版稅維生。其他寫作人也要食飯、生活，雖然有版稅收入，但是所能夠收到的版稅亦是不足夠的，因此很多從事文學創作的香港作家都會以不同的方法去維生。我不確定我的方法是否獨特，我選擇了一個相對傳統的文化環境，在大學當兼職講師，同時也有在報章寫專欄。所以我也算是跨界別的，一方面是一個文學作家，另一方面是一個附屬於媒體的專欄作家。我想我是以混合的工作模式，企圖用教學及專欄寫作來維持我的文學創作，

『如果你不是流行作家，
你的創作並非市場主導，
便不能靠版稅維生。』

與此同時我並不附屬於任何建制。如果要附屬於建制的話，我很可能要進入任何機構或制度，譬如正規地完成博士學位，或者得到一份全職工作。但是在因緣際會或者個人選擇之下，我沒有進入任何建制，卻用了一個比較不安穩的方法。近年有很多網媒冒起，假如你只是純粹想考慮寫作，我覺得可以一試，但是我已經過了這個階段，我需要平衡生活的各方面所需。在網媒寫文章，我不能得到任何稿費，便不可能寫下去。我曾經進行過很多義務寫作，那些工作都涉及文化承擔，也算是對文學創作的一種支持，但是當你面對的壓力愈來愈大，你必須要平衡生活及寫作，我便重新考慮是否要繼續做義務工作。

問：你提到沒有安全感，你認為自己擺脫了這種狀態嗎？

潘：這種感覺仍然存在。以教席為例，我每年都要跟學校洽談續約。至於專欄，雖然有些專欄我已經寫了很多年，但是我們之間其實沒有合約。我這種性格不知道算不算是理想主義者，我想進行文學創作的人大多都不理後果，如果考慮太多後果，或者太擔心以後，或者想尋求保障，這種時時計劃的狀態無辦法讓我們進行創作。因為文學創作本身就像逆向而行。

問：從什麼時候開始，你覺得自己不可以再做這麼多義務性工作呢？

潘：我想年紀也算是一個因素吧。一來是因為我很忙，我無法再抽時間進行很多義務工作。二來我會思考這個文化環境，如果我繼續幫忙義務工作，是否在推動這個惡性循環呢？很多人都覺得文化工作者是願意揹義氣的，他們正正就是利用了文學工作者這種文化承擔。特別是一些年輕人，他們只求發表作品的渠道，有些時候一些媒體只給予他們很少稿費，甚至不給，他們還是會繼續寫的，但是這樣便形成了一個惡性循環，很多人開始覺得文化工作者都是廉價勞工。同時有些人會為了曝光而做一些不合理待遇的工作。我認為網媒改變了整個寫作生態，很多人會覺得放到網絡世界的東西都應該是免費的，不單是文字，音樂也應該是，現在的年輕人似乎都習慣這種免費文化。但是我並不是這個階段的人，我仍然覺得不論是邀約我寫稿，或者是當年連載小說潮流的尾聲，有人跟我洽談連載小說，大家都認為收稿費是必然的。至於其他工業的情況可能不一樣，因為那些工業的需求可能較大，例如香港有所謂電影工業，卻沒有文學工業，於是有些情況由此衍生。當一部電影上映，他們會有人寫影評，會有首映；但是文學這個生態是比較自生自滅的，你要投稿才會有人幫你刊登，才能得到稿費。你若不投稿，除非有人邀約，否則你便沒有稿費。

問：你怎樣看自由工作者這種工作模式呢？

潘：我想以自由工作者形式生活的人也有很多，但是很多人只以這種生活形式為一種過渡期，大概只是維持幾年左右。我身邊有很多朋友過了幾年自由工作者的生活便覺得很難維持下去，不管是財政上，還是工作狀態上也令他們覺得不可以再這樣下去，所謂的工作狀態包括日常生活的步伐。自由工作者跟全職工作的人的步伐不一樣，前者留在家中工作，不需要跟其他人接觸，這種工作狀態極度講求自律，因此無辦法長期維持，無論是生活還是個人問題。但是於我而言，我認為我的性格不適合全職工作。

問：你能夠以自由工作者的方式生活，有什麼條件是必要的呢？

潘：是心態吧，我是那種不理會後果，而把文學創作放到很大的人。現在我從事的教學工作及專欄寫作都是被邀請的，我想那是因為我一直有自己的著作出版，從而讓他們認為我值得得到一個教席，或者專欄，可以讓我繼續教學及寫作。所以我會說這些機會都不是自己計劃的，但也不會說純粹是因為我運氣好而得到這些機會，剛好這個組合就讓我可以維生一段時間。

問：你可以講一下你的收入分布嗎？

潘：收入來源以教學佔大部分，即使如此，近年我不單停止部分專欄寫作，而且還暫停了部分教學工作，今年我也會再主動要求減少以上兩項工作，以騰出時間創作長篇小說。但是如果說收入來源比例的話，在我沒有減少教學及專欄寫作工作的時候，還是以教學的收入來源佔大部分，大約是三分之二。

「寫作是趁着創作未走進建制、未被制度化情況下，自己走出來的一條路。」

問：當你真正成為一個文字工作者後，你認為這工作跟你原來想像有什麼分別嗎？

潘：真正成為一個文字工作者以後，才明白什麼是層次之別，當中又分文學創作及媒體寫作，文學創作之中又分什麼是流行文學，什麼是嚴肅文學，認識到文學怎樣寄生在社會之中，同時又要保持分裂。以前我對這些一無所知，是一路走來才明白的，有時候我還真的不知道文學創作有沒有所謂的職業路向。在文字工作者的範疇之中，其實根本沒有計劃好的路線，但是每個人都是這樣走出來的，你才會在過程中摸索到發展空間，這種心態也有點像摸着石頭過河。如果有一天文字創作制度化，例如像美國，或現在香港浸會大學一樣，「創意寫作」是一個學位，那會是另一個階段。但以我個人的經驗而言，寫作是趁着創作未走進建制、未被制度化情況下，自己走出來的一條路。這些轉變都是環環相扣，包括學院的轉變，以及傳媒生態的轉變，由此你走出自己的路，沒有人告訴你一定要怎樣走。

問：以你所知，現在想以自由工作者形式從事文字創作的年輕人多嗎？

潘：我印象中是多的，不知道是不是因為現在長工的數量比較少，即使他們跟公司簽了合約，但有些工作合約只有數個月，又或者現在年輕人的心態是他們不需要長工。這點我有點不確定。可能他們想有一段時間打工，然後又有一段時間讓他們可以做其他的事情。

問：你認為喜歡寫作的年輕人，容易以自由工作者的狀態維生嗎？

潘：我覺得一點也不容易，我想他們遭遇被壓價的情況只會愈來愈厲害。以我所知，亦有一些自由工作的設計師會遇到被壓價的情況。因為在這個生態下，很多自由工作者都被當成廉價勞工，都是被用到盡，而他們被用到盡以後還有沒有能力繼續創作，這一點我非常質疑。

問：你認為，你現在從事的工作，是一項好工作嗎？

潘：客觀來說，如果你跟別人說自己是大學講師，他們普遍都會覺得這是不錯的工作，儘管這只是兼職，而他們也會把這視為一項文化資本（cultural capital）。但是當你是其中的一分子，你看到學生並不是在追求知識，而是想完成碩士學位，如果你仍然抱着傳統學院精神中的那種教學增長、那種追求學問的心態，去要求現在的學生持有同樣的態度，那麼你便注定要失望了。面對教育產業化，我只有一種無奈的心態，我不想成為這個產業的其中一員，但我就是在這個制度下教書，我又可以怎麼樣？為了配合這種教育產業化，他們甚至把門檻及標準降得愈來愈低。

問：所以，你還認同文學創作成為一種產業嗎？

潘：以文字工業來說，撇除媒體寫作我們還有出版社。若論文學工業，我認為在香港，文學本身是不足以構成一個工業的。雖然偶爾會有一些獨立的創作，會有一些少數的作家，但是當我們在討論文學是否能夠成為一個工業，只有少數個人創作是不足夠的。我亦不能說香港完全沒有文學工業，畢竟我們出版一本書，也需要經過很多程序，需要出版社為我們印刷及發行，或者我們有的就只是出版工業，而文學作品在整個出版工業來說只佔少數，所以在這個情況下，文學是否構成一個工業呢？我說不定。假若用另一個角度思考，當文學成為一個工業，哪又是否是一件好事呢？我想我亦不希望文學工業化，或是說我抗拒文學工業化，因為我不希望文學會變質。但是如果文學不工業化，是不是就會變成邊緣化？文學是不是只有這兩極的方向？以我所知，工業化隱含很多細節，例如當中涉及一個大眾的標準，一些個體的聲音未必能夠被接受。

問：你是一個懷疑集體主義的人嗎？

潘：可能創作人都比較怕集體主義，當然集體的規模可大可小，仝人刊物亦一向存在，這些都是一些小集體。我想我不是害怕集體，我最擔心的是事情會變質，我怕小集體會變成小圈子，大集體會變成工業。我不知道其他藝術界是什麼樣，但是我覺得小圈子就是以人為先的，文學創作應該要以作品為先，你不需要認識很多人物，人們應該以作品論作品，所謂小圈子就是當中的人情元素很強，很多時候人們考慮要不要介紹一本著作的時候，都會着眼於他們是否認識那個作家。某程度上，我會想像或憧憬一種有水準的文學聚會，這種亦是一種像法國沙龍的小圈子，這種小集體並不差。但是如果小集體變成小圈子，變成一種敵我分明的狀態，這便會形成一種惡性。我不確定其他界別有沒有這種情況，可能文學界已經形成這個狀態，我不能確定。這種由小集體演變成小圈子的趨勢，我是很敏感的。

問：你認為政府可以怎樣協助或介入文學發展呢？

潘：現在香港文學的狀態就是資助，例如香港藝術發展局會資助一些新晉作家出版，又或者它們會資助一些文學活動。當然除了藝發局，香港還有一些私人基金，例如利希慎基金，可以資助文學發展，但是無論如何，香港的文學似乎都處於一種要不得到資助，要不自資才可以出版的狀態。

問：你期望政策上有什麼可以補充現在的資助做法？

潘：早前不是流行過一個比較難聽的名詞「文學綜緩」嗎？這是因為有很多文學作品都是靠資助形式出版的，似乎政府要支持文學就要透過發放資助。政府支持文學，主要透過民政事務局發放資金，民政事務局手持大量資金但很多時候他們只會把資金發放給九大藝團，而文學只佔很小部分，因為政府會覺得在這麼多藝術範疇之中，文學所需要的資金都是最少的，他們的心態是：你要進行文學創作，但你不需要場地；若你要出版，我只需要資助印刷費就可以了。

問：你認為你的性別，對於你在香港從事文字工作有影響嗎？

潘：通常在文學這個界別從事管理工作的都是男性。如果純粹創作上，我其實是有意打破性別的界限，大家都知道所謂「女性」或「男性」所指的都不是生物性的，所以我企圖在文字上作出挑戰。一些研究我作品的讀者已經留意到這一點了，他們會形容我的作品為一種「陰性書寫」。在文學創作方面，似乎比較多女性作家專輯，我們很少會見到有男性作家的專輯。這其實也是一種扭曲，我不知道其他藝術範疇是怎樣，但是文學創作上，陰性書寫很容易讓作家再度陷入性別界限之中，大家似乎都沒有思考什麼是真正的陰性書寫、陰性書寫需要蘊含何種氣質，法國的陰性書寫已經包括男性作家的作品了，所以香港這種以女性作家作品定義陰性書寫的想法其實很落後。

「香港的文學似乎都處於一種要不得到資助，
要不自資才可以出版的狀態。」

#2.4

「彷彿說理想就不應該講錢」

——饒雙宜

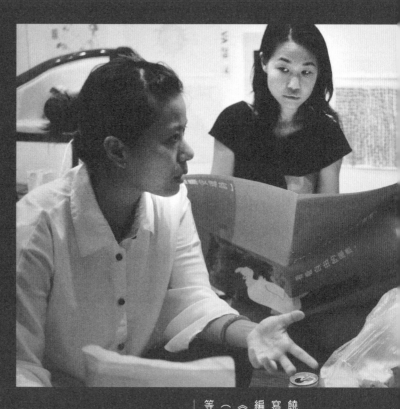

饒雙宜,現為書刊編輯,活躍於創意寫作、新媒體、出版等文化領域,曾編輯書籍包括《香港彈起》(2009)、《上下禾輋》(2009)、《剩食》(2011)、《美術手帖》(2011)等等。

問：你如何定義自己的工作或者職業呢？

饒：很難定義，因為工作在變。以前我在出版社工作，很直接就能回答我是一名編輯。但是比起普通編輯，我的工作領域要廣一點，我也寫書。我會跟行外人說我是作者，因為有時候他們未必知道什麼是編輯，作者一職比較容易明白。又或者是文字工作者，負責處理有關文字的東西。除了從事文字工作外，我也策劃，未來大概也朝這方向走。

問：怎樣開始從事文字工作？

饒：誤打誤撞。我雖然不太會計劃，但知道自己大概喜歡什麼。中學時期我修讀美術，我很喜歡藝術，修讀美術使我的眼界不同了。從小到大也喜歡看書。小時候性格比較內向孤僻，不太會跟別人溝通，於是經常看書。女子學校出身，中三、四的時候，文化圈子開始起動，很多人在做關於文創雜誌的事。後來開始在出版社工作，是因為我在香港城市大學修讀創意媒體的時候曾在該出版社實

習。那時候，老師問我想從事哪一範疇的工作，我當時只想起黎堅惠[1]，就說想做編輯，後來就當上編輯了。黎堅惠對我的影響頗大，她某程度上影響了我的工作方向。美術老師對我也有影響。

問：在出版社的工作包括什麼呢？

饒：一開始便編書。暑假的時候我已經幫忙上司開展了「土製漫畫」系列。除了處理該系列，也負責生活文化、時尚類別的書籍，當時我是責任編輯。那時候我也沒時間做其他事情，跟着上司開會、工作，後來我着手編書。

問：編書方面遇上困難你會如何解決？

饒：我覺得所有人都會做編輯。只是流程上需要時間去熟悉，因為編輯的工作就是整理資料。一本書編得好還是壞，跟你會不會編無關，是跟你是否有想法有關。從第一天工作開始我便很享受編輯書籍，我不知道自己編得好還是壞。因為我喜歡思考和想辦法出主意，不太喜歡執行。編輯工作的趣味就在於思考和想辦法。其實編輯工作沒趣的部分佔了七成，但就是會為了那有趣的三成，我完成工作。

「一本書編得好還是壞，
跟你會不會編無關，
是跟你是否有想法有關。」

1 / 黎堅惠，香港跨媒體創作人，曾任雜誌編輯、專欄作家、電台主持等工作。

問：那時候，實習的待遇如何？

饒：一個月的工資好像是一千多元。學校把實習當成學分計算，所以酬勞只是車馬費。電腦也是我帶去上班的。

問：那跟修讀哲學碩士時候的收入相比呢？

饒：在出版社工作的收入，一定比讀哲學碩士時候的收入低。

問：後來，你轉到報社當記者，然後輾轉又回到出版社工作？

饒：我以策劃編輯身份回去出版社。

問：你再次回到出版社工作的原因是什麼呢？

饒：我需要出版社的資源。出版社投資《What.》雜誌這個項目其實很不簡單。出版社成了我們的投資者，我們需要它的資金和支持去成就這個項目。

問：為什麼你那麼希望創立這本雜誌？

饒：因為我覺得市面沒什麼好看的雜誌。創立雜誌是一次嘗試。我的拍檔一直從事雜誌工作，很多時候他會因為沒有空間去做自己喜歡的內容而感到沮喪。編輯的工作，很多時候就是幫助一些人完成夢想，一直從旁協助。拍檔和我都覺得雙方各有所長，可以結合。很囂張的說，我們希望填補那個沒書看得下的空白，因為作為讀者，我也覺得現在沒有好看的雜誌可買。

問：畢業到現在，有沒有曾經為生活感到惶恐不安？

饒：一些陰影使我不太喜歡錢。一有錢在手，我就會將之花光。我沒有擔心過金錢問題。沒錢了總能再賺；有錢了就將之花掉。我相信自己有賺錢的能力。

問：你的成長歷程影響你的金錢觀？

饒：對。我曾經生活在一個頗為富裕的家庭，以前很窮的，但九七年暴發，然後又面臨破產。我感覺金錢如浮雲。這一刻你擁有的，下一刻可以全沒了。所以，有錢的時候便開心的花錢，想儲蓄便儲蓄，金錢都是過眼雲煙。

問：你認為你的性別於工作來說是好是壞？

饒：我覺得女性的身份為我的工作帶來幫助。普遍來說出版公司的女性工作者比較多。我沒有歧視男性，但通常瘋狂工作的都是女性，我想女人比男人較堅韌。編輯要兼顧的多是非常瑣碎的事情，工作亦比較乏味，男性通常會為此感到煩躁，但女性會着手將之完成。

問：你有否後悔做編輯？

饒：沒有。除了編輯，我不知道可以做什麼。

問：你認為編輯是一份好工作嗎？

饒：這視乎你的興趣。如果你喜歡書籍，這是一份挺好的工作。這份工作挺好玩，不會沉悶。你會接觸很多的書籍，而且每一本書都很獨特。我不能做一件事太久，所以每當我處理一份編輯項目久了，開始覺得沉悶之時，那剛好就是該書推出的時候，然後又會開始新的工作。你亦會遇見不同的人，認識很多作家。文字交往跟面對面交往不同。但另一方面，編輯的工作的確很瑣碎，加速心力殆盡。我需要調節自己的工作投入程度。

問：你認為政府在政策上有什麼可以幫助出版業界發展？

饒：政府最好不要干預業界。或許可以多提供補助金。又例如在 PMQ[2]、JCCAC[3] 等地點預留店舖位置，以便宜租金租予獨立書店店家或其他從事相關工作的人。書店租金之貴，對於從事出版業人士來說非常吃力。因為租金昂貴，小書店需要加快書本流轉的速度，若果書籍被放在桌上一個星期沒有人買，它就會被換走，儘管是好書。政府應該提供類似的空間及補助金。

2 / PMQ，元創方。位於香港島上環荷李活道，前身為香港三級歷史建築的荷李活道已婚警察宿舍，經過活化後成為「創意中心」，於 2014 年 6 月正式開幕。
3 / 賽馬會創意藝術中心（The Jockey Club Creative Arts Centre，JCCAC），位於香港九龍深水埗石硤尾白田街，由香港房屋委員會的前石硤尾工廠大廈改建。藝術中心於 2008 年 9 月對外開放。

問：現在想入行成為編輯的年輕人多嗎？為什麼？

饒：我感受不到。還是會有人向我詢問相關資訊，但大多對成為雜誌編輯比較有興趣，而非書籍編輯。首先，看書的人不多，而且沒有人知道編輯的工作內容。希望成為商業雜誌編輯的人比較多，因為雜誌的名聲比較響亮。

問：你認為成為書籍編輯的條件是什麼？

饒：書籍編輯需要有想法和喜歡文字。其實很低調，書籍微細的地方，就反映着編輯的巧思和創意。編輯亦需要懂得交際及與人溝通，作為中間人，因為編輯要跟不同的人打交道，例如作者、校對人員、老闆、設計師、負責宣傳和接觸媒體等等。編輯也是很能吃苦的人，因為編輯書本的工作瑣碎得無法想像。書籍編輯承受的壓力很大。編輯過程中一定會出錯，你需要面對和接受錯誤，厚着臉皮繼續工作，編輯下一本書。

問：從事編輯工作的最大得着是什麼？

饒：能夠做到一本好書是一件開心的事，因為自己編輯的書籍也是自己的一份作品，就算在意編輯的人不多。讀到好書的時候，會覺得自己能夠給書籍建立更好的架構，將之編輯得更好。另外，我跟很多作者結成了朋友，書本暢銷那就更開心。幫助作者完成夢想已是其一得着，我知道一本好書也能夠為讀者帶來很大得着。

「幫助作者完成夢想已是其一得着，
我知道一本好書也能夠為讀者帶來很大得着。」

#3

音樂
工作者

香港的音樂工作者，至少涉及兩個文化及創意產業界別：「表演藝術」與「電影及錄像和音樂」。

以音樂創作的過程來說，音樂人與藝人代理，屬於「表演藝術」界別，而「電影及錄像和音樂」即涉及「錄音及音樂出版」、「已儲錄資料媒體的複製」、「樂器的製造，以及音樂及錄像影碟的批發、零售和租賃」等工作。「表演藝術」佔文化及創意產業總就業人數的 2.0%，而「電影及錄像和音樂」佔文化及創意產業總就業人數的 7.2%。

作者訪問了唱片公司管理層兼歌手經理人郭啟華、唱作歌手藍奕邦、獨立音樂人黃靖，以及從事多個音樂項目的音樂人馮穎琪。他們四位成長於香港音樂工業的不同時期，帶着不同的性別、態度、經驗，訴說了不一樣，但又有連結的香港音樂工作者故事。

#3.1
「工作出於實現自我的心理」
——郭啟華

郭啟華，資深傳媒人及著名經理人，曾任職商台及新城電台。1995 年加盟華星唱片，發掘陳奕迅及楊千嬅。其後開展其經理人生涯，擔任許志安及彭羚的經理人。1999 年，與黃耀明、蔡德才等人，創立「人山人海」。2000 年至今，為鄭秀文經理人。現兼任寰亞娛樂高級副總裁一職。

問：你怎樣開始在媒體工作的呢？

郭：大學二年級的時候，我開始在港台做兼職。其實在中學的時候，我已經矢志要做傳媒工作，所以我才會含辛茹苦的讀書。當時香港大學沒有新聞系，所以在預科的時候，我便自修報考香港中文大學。結果考進了中大的新聞系。在中大修讀新聞系期間，我已經想辦法加入媒體工作。首先我加入香港電台電視部當新聞撰稿員，由於我們的學系要求所有學生都要參加實習，所以在大學三年級的時候，我便加入商業電台。一般來說，新聞系的實習生都會被安排到商業一台或新聞部工作，但由於我渴望成為一個DJ（唱片騎師），所以堅持要到商業二台工作。完成於商台的實習後，便開始接受密集式的DJ訓練。從那時開始，我便在商業電台當了七年的DJ。當時我要一邊上學，一邊在電台當DJ。既要接受訓練，又要負責做節目。1988年3月，我還未畢業，便開始在商台當上一個全職DJ，我擁有第一個屬於自己的節目──「十一時衝動」。

問：你說到你矢志要加入這個行業，為什麼會有這麼清晰的目標呢？

郭：小時候我的想法比較簡單，我覺得電台是很有型的，是一個會播放音樂、會向聽眾講解最新事情的地方。在沒有互聯網和其他媒介的年代，電台是很 personalized 的。一個人，一支咪，一段時間。其實沒有人會過問你打算說些什麼，權力就在自己手上。所以小時候聽電台，會覺得電台是一個充滿「自己」的地方，加上我從前聽的商業二台，是所有年輕人都覺得很時尚、最能掌握音樂觸覺、最前衛的電台。

問：那麼，你又是怎麼正式從事音樂工業的呢？

郭：在商業電台工作了七年多後，我加入了華星唱片。第一天上班就是出席當晚舉行的新秀歌唱比賽，而當日的冠軍就是陳奕迅，第三名是楊千嬅。離開華星娛樂後，我開始了經理人的工作，成為許志安和彭羚的經理人。幾年後，我在商台工作時的老闆邀請我加入新城電台，所以我在新城擔任了兩個台的節目總監，負責管理 104 和 997 兩台的節目，這個狀況維持了幾年。後來從 2000 年開始擔任鄭秀文的經理人，至今已經 15 年了。其間林先生（林建岳）成立東亞唱片，他也想聘請我管理他的唱片部，所以現在我也同時兼顧東亞和環亞唱片部的事宜。此外，「人山人海[1]」在 1999 年正式成立，所以我是一邊做主流音樂的事，同時又會做「人山人海」和「進念[2]」那樣非主流的工作。

1 / 人山人海，音樂製作及歌手經紀人公司，成立於 1999 年，成員包括黃耀明、蔡德才、梁基爵、李端嫻、于逸堯等。
2 / 進念 · 二十面體（Zuni Icosahedron），香港著名實驗藝術團體，成立於 1982 年。1999 年起由香港藝術發展局資助，2007 年起改由香港民政事務局直接資助。

問：你的成長與你從事音樂行業有關係嗎？

郭：我在觀塘區成長。1970 年代的時候，我的父母搬到觀塘區，家人是開設工廠的。以家境來說，我家算是中上家庭，但只是一間小工廠，大概只有十名工人，我也會幫忙燙衫和搬運，在那個年代已經算是很不錯了。在那個年代，人們覺得只要你願意用功讀書，社會向上流動的機會是存在的。其實喜歡聽電台的人都是比較嚮往歐美文化的，他們追求潮流，要新、要型。當時電台是

最便宜的東西，它不需要錢。那時候我不渴望看電視裏面的《網中人》或者《京華春夢》，但是渴望聽到收音機裏面最新的英文歌。所以有一段時間，我曾經覺得聽收音機給予我很多「fantasy」，我相信只要我能成功躋身那個世界，便會得到很多改變自己命運及他人命運的機會。電台是一種很神奇的傳播工具，那東西來自於個人，小時候我聽電台節目，我覺得那些 DJ 最獨特的地方就是他

們都充滿「inspiration」，而且可以改變很多人，所以我希望自己也有這種運氣去成為一個可以改變別人的人。我會說我是從十多歲的時候便計劃一定要做這件事，在讀書或其他興趣方面也滋養了我這個部分。出於自我實現（self-realization）的心理吧，我一定要做到這方面的東西，然後我死命地去做，到後來我終於做到了。在最初我想做 DJ 的時候，我也無法肯定自己是否一個適合做電台 DJ 的材料，但是因緣際會下，我加入了電台。訓練之初，他們也覺得奇怪，為什麼一個像我這樣完全沒有接受過訓練的人，卻可以那麼快上手，像一個已經訓練多時的老手一樣。

「做電台是一件很有挑戰性的事，因為 DJ 每天都要做節目，而且工時很長，大家各有各忙，所以要一個前輩不時聽你的節目，然後給你意見是不大可能的」

問：你認為當時入行難嗎？

郭：其實當時我也覺得在個人條件上有很多限制，例如覺得自己的聲線不適合當新聞報道員，但我認為我一定要爭取一些機會，結果我成了一名撰稿員。面試期間，我被要求對着鏡頭讀稿，那時候我就知道我不是那種材料。最初我以為我有這個能力，實踐的時候才發現自己辦不到。雖然我最終還是加入了香港電台，但是我把這件事情當作是一個失敗，因為他們原是想聘請新聞報道員的，而我的試鏡是不成功的。我的矛盾來自我對自己太大的自信，對着咪高峯是 OK 的，但對着鏡頭便不行了。其實商業電台已經是全香港在性取向方面最開放的一個工作環境，我作為一名同性戀者，能加入這裏工作，簡直是天堂。在電台主持節目的時候，我所呈現的自己是如此女性化、soft spoken（輕聲細語），究竟我應該怎樣呈現自己呢？聽眾究竟喜不喜歡我呢？當時的壓力是來自於別人會否不喜歡我？會否覺得這一個我太女性化呢？

問：你認為在電台工作是有「師徒制」的嗎？

郭：我覺得不算。其實很難去建立這種關係，因為要一個前輩不停指點你是很困難的。做電台是一件很有挑戰性的事，因為 DJ 每天都要做節目，而且工時很長，大家各有各忙，所以要一個前輩不時聽你的節目，然後給你意見是不大可能的。通常都是你要主動去徵求前輩的意見，你要很快找到那分觸覺。而我覺得電台是一個很「organic」的地方，所有事情都由個人出發。因緣際會下，大家同時出現在同一個大氣電波中，互相影響，同時都在尋找自己。此外，大氣電波中有一個元神，有一些共同的理念是大家都相信的，這些事都是因緣際會下被放在一起的。

問：你從事電台的經驗，有幫助到你從事音樂生產的工作嗎？

郭：當我開始要處理電台的音樂政策的時候，我跟唱片公司建立了一種關係，這對我來說是一個很有趣的經驗。當我在電台的時候，因為我是電台的高層，有播放音樂的決定權。但是當我離開電台，加入華星（華星唱片[3]）的時候，我覺得有很大的壓力，因為播放了多年音樂，我知道怎樣的音樂可以上榜，怎樣的歌曲才會受歡迎。當我的身份改變了，由播放音樂變成製作音樂的時候，事情就起了很大的變化。到底我要如何令電台播放我們製作的音樂呢？可能我在商業電台工作多年，我知道它的風格，但是香港電台的人會否喜歡這些音樂呢？我不確定。在華星唱片工作的那一年是很難忘的，對我來說，就好像是要向唱片行業證明我的能力，所以那一年很好玩。

3 / 華星唱片（Capital Artists），香港唱片公司，現為寰亞傳媒集團之全資附屬機構。1971 年正式成立，旗下歌手曾有梅艷芳、張國榮、羅文、甄妮等，直至 1996 年被南華早報集團收購，在 2001 年 10 月停止運作，僅保留公司品牌、商標及一切歌曲版權。直至 2008 年由豐德麗收購，並成為東亞唱片（集團）旗下品牌和附屬唱片公司。

問：那麼，之後又何以成為經理人呢？

郭： 在華星的那段時間，我要學習如何製作一張唱片，包括整個唱片由挑選 demo 到印製發行推廣的過程，還要參與行銷和宣傳工作。做了一年多的時間，整個華星唱片公司賣給郭氏家族，所以我便離開了。因緣際會之下，我當上了許志安和彭羚的經理人。有趣的地方是，現在我跟一些 30 歲的人聊天，我便發現原來我在 30 歲的時候已經做了很多事情。在電台最後的一段日子，我的職位是創作總監，當時我要同時打理商業電台一台和二台，例如一台宣傳活動的那些口號等方案，都要問得我的意見和批准，那時候我是 26 至 27 歲左右。現在回看那段歲月，才驚覺自己原來已經走了那麼長的路。

問：聽說你是不太喜歡應酬交際的人，這會是你在行業中與同業者不同的地方嗎？

郭：很多人會覺得我不是一般的人。例如當時在電台和唱片公司工作的時候，同事們對我都有一種奇怪的尊重，那種奇怪的尊重是由於那個年代很多在電台工作的人都沒有完成大學，而且我有同時參與「進念」的事情和看很多藝術電影，也會寫東西，他們便覺得我是比較文藝的，覺得我不是一般的人。而我想我應該不屬於那個需要應酬的生態環境，我覺得這也是好事。因為我建立了一個形象，讓他們知道我是可以文明地去商議事情的一種生物，他們不需要透過飲酒或者按摩來改變我。我覺得這個方法是可行的。

問：今天，你會如何定位自己的工作呢？經理人，還是唱片公司高層？

郭：其實我的身份是很多元的，我覺得我一直在平衡，一方面我有能力和那種觸覺去做一些很主流的音樂，去做一些很入俗、大眾會喜歡的事；另一方面，我覺得自己有一個任務，就是為一些小眾的事情尋找生存空間。其實回顧華星的年代，我也做過一些比較另類的項目。譬如我們曾經和一間叫做「獨立時代」的公司合作，當時他們推出黃秋生的唱片。而且在華星的那一年間，我們也推出過一個叫做「Play Music」的label，那是專門做一些「offbeat」（另類）東西的。我想，那個就是我。我一直在做電台，但也有做「進念」的舞台演出。有時候我也會將在舞台演出學到的東西放到電台的世界。我想持續地讓這些事情發生，因為我本來也不是個完全主流的人，所以我會用這樣的一個方法去為自己定位，希望自己在主流之中可以帶動一些不同的東西，或者並不是以一般主流的方法去處理主流的事。

問：你現在是怎樣安排你的工作時間表的呢？

郭：其實我的彈性很高，在工作上，我並不需要到公司的。因為在這個唱片行業，我們每一個項目都會有一個 group chat，例如王菀之的唱片封套，我們會有一個 group chat；RubberBand 的音樂錄影帶，也會有一個，然後鄭秀文演唱會 DVD，又會有一個，於是大家都在這些 group chat 裏工作，所以現在我們的工作其實是可以在電話裏完成的。不過我住的地方跟辦公室比較近，所以我還是會在辦公室回覆工作電郵或者電話等等。如果真的有需要見客或者導演，我也會出現的。

問：你認為自己事業的發展是順利的嗎？

郭：順利的，我認為個人的發展一直都是順利的。我覺得好像一直都很幸運，甚少沒有工作，或者不知怎算，或是希望有人會找我工作，每件事情都是很自然地發生。例如轉到華星工作，一年多後它便倒閉了，其實我可以感到很徬徨的，但是因為剛好我做了一張銷量很好的許志安唱片，當時許志安又要轉會，所以我便成為他的經理人。做經理人的時候，又是另一種不同的經歷。剛當上鄭秀文經理人的時候，我的年紀雖然是大了一點，不過其實也只是三十多歲，但當我跟一個資深大導演合作的時候，我覺得他很厲害，雖然我認為角色或者劇本還有一些問題，卻又未敢在他面前跟他說。所以我覺得自己在剛剛接觸經理人或者電影世界這些不熟悉的範疇時，也有過一段時間是需要去學習怎樣跟別人打交道，或者跟電影導演和電影老闆溝通的。

問：你認為你的性取向，對從事創意工作有影響嗎？

郭：到了那個時候，我已經是一個比較 well-established 的人，人們會認為我是一名 DJ 或者傳媒人。我在這個行業裏已有十多年的光景，那些大導演可能跟我沒有交情或者跟我不相熟，但是他們會聽過我的名字，他不一定會尊重我，但是至少他知道我是誰。而且可能我是 DJ 出身的，與人對話對我來說不是一個大問題，但是技巧或者方法，或是人際上有很多地方我仍然需要處理。當我開始接觸電影界的時候，我覺得那是另一個世界，因為那時我從來沒有接觸過這方面的事。到現在，我認為我的視野會比較多角度，譬如我作出一個決定的時候，我會理解創作人或填詞人的心態，或者電台的人會有什麼看法，經理人會有什麼感覺，又或者唱片公司在金錢方面會有什麼打算，因為我全部都做過。我的長處是因為曾經接觸過這麼多的範疇，我會明白到各個關係，我能想得出一些辦法去解決很多問題，或者是同一件事我可以想到很多個可行的方法，這些 know-how，都是通過我的經驗而建立的。直到最近這一兩年，我覺得這個行業在香港變得很艱難似的。雖然我的事業發展得很順利，沒有經歷什麼低潮，但是無論自己怎樣順利，我跟朋友聊天的時候都會說到整體上來說，香港都處於低谷的位置。在過去的那段時間做過的事，例如電台和唱片，其實都不在全盛時期。一個比較差的說法就是整個香港都不在高峰，電影業、娛樂及傳播事業都在經歷一個低谷。我已經 50 歲了，假設我 60 歲退休，我還有十年的時間，但是我還有什麼可以做呢？這個是我常常在思考的問題。

「假設我 60 歲退休，
我還有十年的時間，
但是我還有什麼可以做呢？」

問：有說香港創意產業未來十年是很難走下去，關鍵在於年輕的一代，對此你有什麼看法呢？

郭：其實以卓韻芝為例，我們認識她的時候，她才15歲，我就知道我們可以放任讓她去嘗試。但是我覺得香港的運氣好像不知跑到哪裏去，這個地方好像愈來愈沒有運氣。例如公司在前陣子舉辦了很大規模的活動，我見了很多新人，可能見了全香港的模特兒。因為早年已有太多歌唱比賽，我覺得會以歌唱比賽入行的人其實已經耗盡了，所以我不想再用這些方法。現時在我的生活圈子裏所能接觸到的年輕人，不論是幕前，還是幕後，我都不覺得有很多會成功的人。我的邏輯是，從前的人要這麼辛苦才能看到這些資源，但是你們現在這麼容易便可以看得到的話，按道理說，假如我跟你同樣是廣告導演，你已經看過100個廣告，應該得到很多參考，那麼你自然一定會拍到一些比較厲害的東西，這個純粹視乎你付出的時間和心血，還有吸收的東西，所以我本來覺得這個世界應該有很多很厲害的電影人出現，尤其是中國這個原來封閉的環境，突然開放起來。但是我沒有看到這個情況發生。例如寫文章，我經常覺得應該有一些寫文章很厲害的人出現。我們那年代的人其實寫東西比較少，現在的人起碼已經有十年寫網誌和寫 Facebook 的經驗，大家寫「copywriting」應該可以寫得很好。

#3.2

「我很慶幸自己會寫歌」

——藍奕邦

藍奕邦，香港著名唱作歌手、作曲人、填詞人、舞台劇演員，曾推出專輯包括《不要人見人愛》、《無非想快樂》、《潮騷》，以及大碟《好風光》與《撫愛》。

問：你如何定義自己從事的行業？

藍：音樂創作或製作。當我被問及自己的職業時，我大多會填音樂創作人，而非藝人。我認為 music production（音樂製作）是包括藝人的工作和寫歌，是一個製作。其實跟製造商品一樣，只是該商品是有目的、意思地被製造出來。

問：你是如何入行？

藍：寄「demo」（錄音樣帶）去唱片公司。其中一間版權公司聽過我的 demo 後，跟我正式簽約成為旗下創作人，我便開始兼職寫歌。那時我的正職為公關，另外亦於製作公司工作，負責策劃活動或者公司宣傳等。

問：如何成為全職創作人？

藍：因為我會作曲的關係，當時會到藝穗會或海港城等地方作演出，自彈自唱。唱片公司一直都知道我想成為唱作人，只待時機成熟，給予發唱片的機會。

問：你花了多少時間由兼職變成全職創作人？

藍：大概三年。

問：當時有否為這選擇而心裏掙扎呢？

藍：當時得到實現夢想的難得機會，我感到喜出望外。作為一位藝人，某程度上等同踏入娛樂圈。我從小到大都覺得自己跟這個圈子毫無瓜葛，跟圈內的人沒什麼關係，所以能夠成為全職創作人好不容易。我當時只想着要好好把握這機會，沒有掙扎。雖然合約為三年，但唱片公司說明，如果第一張唱片賣得「唔得」就不行，因此我只有一次機會。「得」的基準是唱片銷量和坊間反應。如果銷量只有三位數字我就絕對不能留下。這兩個標準能夠反映一位新人是否被市場接納。

問：你在唱作歌手開始抬頭時成為其中一分子，當時有什麼感覺和期望嗎？

藍：起步時感受到一股落差。當時我有一種錯覺，眼見林一峰和 At17 等歌手的發展好像很自由，以為唱作歌手都是這樣，但其實只因為他們是獨立歌手，才不那麼受限制。我所屬的是一家規模大、比較傳統的唱片公司。我感覺當時很多公司還未懂處理唱作歌手，於唱作歌手身上沿用傳統處理新人的方法，而這做法並不大奏效，讓我感覺不太舒暢。

問：三年合約藝人的生活裏，你感覺安穩還是不安呢？

藍：不論是經濟還是心理層面來說，我均感到不安，還有沮喪。首先，一起工作的人和我未能互相明白。第二，新人微薄的收入讓我缺乏安全感。我感覺自己進入了一個非常難糊口的行業。做歌手第一二年所賺的比做公關時的收入少。

問：這個時候，成為唱作歌手的夢被粉碎了嗎？

藍：推出第一隻唱片的時候，夢已經碎了。記得拿着自己第一隻唱片的時候，我沒有很開心。我當時未能適應娛樂圈，亦跟公司的工作人員合不來。夢想實現了，其實不外如是。

> "我堅持做一個勤力但安守本分的創作歌手。
> 我強調創作這一環，
> 讓公司知道我有能力為其他旗下歌手提供好歌。"

問：到了第三年，合約將要完結之時，你想過結束自己唱作人的職業生涯嗎？

藍：製作第二隻唱片的時候，我被激發起一股鬥志。當時我很希望創一番事業。我不願自己的付出被人埋沒。我需要另一個地方，所以我另覓唱片公司，不想不了了之。我希望至少能讓廣泛大眾認同藍奕邦的工作。我很慶幸自己會寫歌，因而能給其他人寫歌。這是我一個很大的價值。唱片公司跟我簽約是因為我不只會唱歌，還可以作歌。我覺得當時一起合作過的唱片公司都因為看重這項特質而跟我簽約，多於因為我是一名歌手。

問：收入有否因轉投第二間唱片公司而有所增長？

藍：有，收入增長了很多，頓時覺得生活安穩多了。另外，我亦感受到很大的衝擊。那是一家規模龐大的唱片公司，旗下藝人粒粒皆星，當時感覺自己很渺小。有人跟我說過，這家公司太大了，你必須很努力工作，否則便無立足之處。你要讓別人看見你的實力和努力，不可以懶惰。

問：有沒有遇過讓你感不快的事情？

藍：還是會有的。很多時候我都需要認命。公司前輩很多，大家同時出唱片，無可避免地我只能分到較少的資源。我堅持做一個勤力但安守本分的創作歌手。我強調創作這一環，讓公司知道我有能力為其他旗下歌手提供好歌。

問：事業穩步向前時，還有否感到迷惘或者失望？

藍：有。那時，每年年初我都感到很迷惘和不安。我不知道來年可以做什麼。公司旗下的歌手太多，工作量多而人手不多。我總在想，究竟今年會否有機會發唱片。當經歷了六年的不安，我便想追求安穩的感覺。（然後到了另一間公司）我認為在（新的）唱片公司工作能夠給我安穩。

問：你認為現在入行年輕人要面對的，跟你當年入行時所面對的有什麼不同嗎？

藍：我覺得現在跟以前很不同。現在，我質疑一張唱片合約、跟唱片公司簽約的必要性。那時候，若果不成為唱片公司的旗下藝人，你很難找到散播自己音樂的途徑，因為當時沒有 Facebook、YouTube，還沒有任何社交媒體平台。現在，一個不常在大眾媒體出現的人，他的 Instagram 可以有幾萬甚至十幾萬的 followers。另外，年輕人可以透過街頭賣藝吸引支持者。反觀現在主流歌手的宣傳途徑似乎有點過時，如上電視台已經沒有什麼人看的音樂節目。還有，電台聽眾現在也不多。很多唱片公司都在不斷研究如何善用新的宣傳方法。懂得自己拍攝、錄製歌曲，再把成品上載網絡的新一代年輕人，或許比在唱片公司工作的人要厲害。

『這個城市裏，可以這樣做、能夠實現夢想的人實在不多。我覺得自己很幸運，能夠做到自己想做的事。』

問：這麼說來，搞音樂創作的人就沒有進入音樂工業的必要性嗎？

藍：他們在創造另一股風氣。具體來說，我覺得傳統實體唱片工業正劇烈地式微。

問：你認為想入行的人需要具備什麼條件呢？

藍：如果你想做一位傳統的主流歌星，我覺得你家裏一定要有錢，至少你生活要無憂。你要預計工作開首幾年可以沒有收入，或者需要家人的經濟支持。有些很好的公司會願意借錢給你，待你有能力時償還。另外，你必須有過人之處。

問：你認為你的職業是一門好工作嗎？

藍：很難定義。我認為是好工作，是因為我依然享受工作的過程。我仍然享受作歌，它仍然為我帶來滿足感。作為藝人，在台上演出後得到掌聲，又是另一種滿足感。這個城市裏，可以這樣做、能夠實現夢想的人實在不多。我覺得自己很幸運，能夠做到自己想做的事。這一方面，我的職業是一門好的工作。另一方面，這工作並不是純粹作歌唱歌，你要處理人事上的關係。在某個機制下，你未必全然能夠做到你想做的事。

問：機制的意思是指個人創作遇上的集體意志嗎？

藍：我舉一個簡單的例子。很多機構說明了一張唱片裏只有兩首歌可以被派台，更壞的情況就只有一首。媒體機構廣播時間（air time）有限，因此有歌曲派台限額。只有兩首派台歌曲，那我為什麼要製作一張唱片？但若我不做一整張唱片，我沒有原因向公司申請資源和資金。

問：你有沒有被剝削過的經驗呢？

藍： 在這個行業裏工作，若過你太計較剝削，大概很難生存。因為很多的關係和工作都建立於人情之上。例如這次我以較低的價錢替你作歌，又或因着義氣，本來需要花三星期填的詞，我花三天為你完成，你欠我的人情，會在日後還我。說到金錢，很多時候都會聽到：「收平啲啦」。人們會這樣跟我說，我也會這樣跟他們說。如果你計較每一分每一毫，我認為你不適合在這工業工作。有時候未能收取足夠工酬，要「抵得諗」（不怕吃虧）。你會得到很多人情和尊重。當然，也不能長此下去。

問：你現在還有遇到這樣的情況嗎？

藍： 個人來說，現在累積了一定年資，情況比以前好多了。

問：所以情況的好轉，不因為工業制度有所轉變，而是因為你個人年資的增長？

藍： 對。情況好了，但有時候我依然會覺得被剝削。例如那是一件我喜歡做的事，我會被壓價。而人情是有來有往的，是這行業的不明文規定。這工業的透明度太高，若你不還人情，大家都會知道。關於剝削，我想到電視台。我曾簽了一紙歌星合約，在電視台工作表演，沒有收過任何酬勞又或車馬費。合約讓我得到的是電視台的廣播時間，沒有其他。你可以說成是「食得鹹魚抵得渴」。我不認為要給我全數的表演費，但一點車馬費是有需要的。不應該因着一紙合約，就把我表演的版權全奪，甚至播放至海外，而我不能瓜分收入。

問：同行的工作狀況如何？

藍：我身邊的朋友都很忙碌。行內幕後人手短缺，樂手需要到處工作，巡迴演出；編曲人的工作量又很多，所有工作都非必然存在。你不會每個月都有一份穩定的工作，或每個月都有一定的薪酬。你不會知道什麼時候會有多少或者有沒有工作。大家都會擔心，所以工作心態就是「好天收埋落雨柴」，未雨綢繆。工業裏缺乏有資歷和有能力的人，因此出現斷層。若果你問我欣賞業內哪位新晉的編曲人或作曲人，我回答不了。或許因為沒有新人入行，或者因為廣東歌唱片業開始萎縮，唱片公司所任用的監製又不外乎幾位，於是沒有空間讓新人入行。就算有時候一些比較小的項目會交由新人負責，但他們還沒有足夠能力應付。

問：你對於政府或政策上有否期望？

藍：沒有。我覺得政府對藝術發展或者流行音樂推動的貢獻是零，甚至負。有如西九文化區的發展，到今天還沒有明確定案。政府舉辦的音樂活動亦不受市民歡迎。香港藝術發展局負責策劃的人本身就不是音樂通，他們對音樂或者藝術的認識並不深。

問：但如商務及經濟發展局旗下一個專責辦公室「創意香港」，它曾經在九龍灣國際展貿中心，為着給予新人演出機會而舉辦的「Music Zone」。你認為如何呢？

藍：這些活動一期一遇，每隔一段時間他們才舉辦一個受歡迎的音樂會。有時候政府的介入讓事情變得更糟。

『你不會每個月都有一份穩定的工作，
或每個月都有一定的薪酬。
你不會知道什麼時候會有多少或者有沒有工作。
大家都會擔心，
所以工作心態就是「好天收埋落雨柴」……』

『我覺得自己好像天生要做音樂。
我認為每一個人天生都有一個任務，
做音樂就是我的任務。』

問：有指香港音樂愈來愈沉悶並欠缺新意，你認為呢？

藍：傳統唱片公司的出品的確出現此情況，但很多獨立作品都另類創新。

問：在音樂製作及創作的過程中，你還有沒有未達到，或被阻礙達到的期望呢？

藍：現階段的事業來說，很籠統的期望，如在紅館開演唱會，我當然想。但我現在的期望其實很簡單。我期望廣東歌及樂壇能夠維持下去，因為樂壇正面對很大的威脅。因為國語歌的取締和廣東歌市場的萎縮，創作及製作廣東歌的機會愈來愈少。能夠在行內工作維持生計已經很好，我不期望能夠依靠唱歌賺大錢。

問：你從事創意工業的最大目的是什麼？

藍：我覺得自己好像天生要做音樂。我認為每一個人天生都有一個任務，做音樂就是我的任務。若果我去投資銀行工作，我或許能領一百至二百萬年薪，但我不會覺得開心，我也不會是最高層的銀行家，因為我不優秀，天生我不是要做那些的。我覺得創作是我天生要做的事情。

3.3
「我希望我的價值被肯定」
—— 黃靖

黃靖，曾為「人山人海」旗下唱作人，畢業於倫敦中央聖馬丁藝術及設計學院。2007 至 2009 年間，積極參與街頭表演，先後於旺角、銅鑼灣及尖沙咀等地演出自創作品，亦間中為劇場擔任舞台及服裝設計工作。

問：你如何界定自己的職業？

黃：我是做音樂的。若果早一段時間被問及，我會嘗試準確一點地回答：用音樂說故事。但是現在，若我再強調用音樂說故事，似乎不能包括現在比以前更着重的音樂性面向。以前，不論是做時裝、音樂還是劇場，都像是在說故事。現在的我確實從事音樂工作比較多。

問：如何界定自己的音樂工作？

黃：這一刻，我是一名唱作人。

問：你如何入行？

黃：我在倫敦修讀舞台設計及舞台導演後回港，接着從事時裝工作。當時我發現不做音樂我不快樂。於是我一直尋找地方作街頭表演。那算是發洩，也能讓我能維持做音樂的興趣。我想玩的音樂不是在酒吧翻唱別人的歌。我不知道哪裏是該去的地方，於是走到街頭。因此我認識了一些人，得到一些小型演出的機會。有一次，一本雜誌的專題介紹年輕設計師，我和姐姐獲邀訪問。雜誌請來了 Wing Shya（夏永康[1]）拍照。我們得悉他當晚會為黃耀明拍照，我和姐姐便跟他一起去。我帶了一把結他，並哀求明哥給我三分鐘時間。等了四個小時之後，我給他自彈自唱了一首自己寫的歌，那就是我事業的轉捩點。我一直都希望做音樂。

1 / 夏永康，香港著名攝影師、導演及平面設計師。

後來明哥叫我留下了聯絡資料，說「人山人海」之後或會跟我聯絡及合作。那時我在想：「是真的嗎？那麼好的事情真的要發生了嗎？」然後，他消失了三個月，我便覺得原來他不過在客氣。誰料三個月之後，「人山人海」的人跟我聯絡，說想給我介紹「人山人海」的其他人，約我帶着結他到他們那裏玩一下音樂。

問：一年之後，正式跟「人山人海」簽署合約時，你有什麼期望呢？

黃：我覺得那是自己人生的一個里程碑，夢想已經實現了。他們也一直跟我說不要放棄自己的時裝事業。他們說明了做音樂賺不了錢，叫我不要抱什麼期望，而且公司也沒什麼人手能替我接下工作。公司的運作模式都是項目合作形式。他們會替我發唱片、監製歌曲等。

問：你為什麼會選擇跟唱片公司簽合約呢？

黃：我主要想做音樂。我對主流唱片公司不甚感興趣，因為我知道在那裏我需要做很多跟音樂無關的事情。一點點我或許能接受，但是他們會覺得旗下藝人需要賺錢養起公司和自己的團隊，因此需要不斷出席活動或接拍廣告。我不太抗拒這些，但我認為比重需要合理。所以，我完全沒有考慮過主流唱片公司。「人山人海」只做音樂，公司人員不會替我接下跟音樂無關的工作，也其實根本沒工作可接。

「主要想做音樂。我對主流唱片公司不甚感興趣，因為我知道在那裏我需要做很多跟音樂無關的事情。」

問：2012 年，你放棄時裝事業，而 2011 年，「人山人海打遊 Gig」現場演唱會對你有沒有影響呢？

黃：有。因為那是跟明哥（黃耀明）另一個音樂會一起宣傳的，跟他借了東風，而且有不少宣傳，所以那次演唱會的觀眾也很多。另外，那次音樂會有一噱頭：當日那場的觀眾，會成為我現場收音的首張唱片的一部分。那次表演，第一次使我在街頭表演的觀眾朋友圈子以外，被更多的獨立音樂人認識。那也是我的第一張唱片。所以，那音樂會對我來說挺重要。到現在為止，我沒有一場個人表演的觀眾數量能及那場的多。那是因為有明哥和市場推廣，於是一個容量六百多人的場地，填充了五百多人。雖然有百多張門票留給了傳媒，但是真金白銀售出的也有四百多張。最近一場在「Backstage」的表演爆滿了，大約有二百多名觀眾。事隔幾年，我想現在自己的支持者數量的確有所增長，應該有可能辦一場跟「人山人海打遊 Gig」規模差不多的音樂會。這我不知道。只是那是我最大型的一次表演。

問：你有失望嗎？

黃：我不應該有期望，因為他們一早已經告誡我不要把做音樂看成為一門職業，但我心底始終有一個小小的盼望，希望自己會是不同的一個，只靠做音樂就可以。這並沒有發生，我因為這希望而有所失望。我從來都希望做表演。我 30 歲的時候決定放手一博，破釜沉舟，不做時裝。儘管那時候我的時裝品牌已經創立了六年，名聲不俗，亦放眼國際。這是兩三年前的事情。

**問：當時，你為什麼決定放下時裝
工作呢？**

黃：因為那時我踏入 30 歲，我思考
自己是否在做自己最喜歡的事情。
我享受時裝工作，但我知道那不是
我最喜歡做的事情。我知道若果我
不嘗試成為全職音樂人，我會後悔。
我也計算過，發現只要我有一定數量
的結他學生，就能維持生活。所以，
成為全職音樂人是可行的。若果結他
班編得密集一點，能賺的錢或許比
做時裝的更多。當然做時裝的時候，
我們給自己的工資很少。作為老闆，
公司賺到的錢我們要不放到公司，
要不就多請一位員工，希望公司發
展更好。所以，我教結他初期的收
入比做時裝的要高。

問：轉行成為全職音樂人後，除了教授結他，還有沒有其他收入來源呢？

黃：沒什麼。一開始我單靠教結他的收入生活。接下的表演工作的工酬通常不多，縱然過去一兩年的工酬已比過往的有所提升。不過結他學生同時自動流失，我亦沒有刻意去找學生。兩者互相平衡，經濟情況尚算可以。現在學生少了很多，工作量再多，所帶來的收入亦不及當時勤奮教結他所賺的，但我亦無意找學生。於是便想專注宣傳唱片和製作，那或許會帶來更多的工作機會。

問：現在你如何分配工作時間呢？

黃：結他教學佔我很少工作時間。當然很多時候，說是一課一個半小時，結果多聊天了就變成兩個多小時，我沒什麼所謂，那就像朋友相聚。所以，結他教學佔的時間很少。一星期上四課的話就是六小時，最多也不過八小時。其他時間我都休閒地留意 ebay 有否新的聲效或結他、看一下影片、聽聽音樂、看看書等。基本上我每月都有表演工作，一些品牌的商業活動，我不會為之大肆宣傳，除非該品牌特別要求我的支持者出席。

「我享受時裝工作，
但我知道那不是我最喜歡做的事情。
我知道若果我不嘗試成為全職音樂人，
我會後悔。」

問：你接下那些工作的原因是什麼呢？

黃：有幾個原因。第一是「branding」，品牌需要「branding」。他們會找一些獨立音樂人，希望品牌能夠與那些音樂人的音樂風格和衣着品味掛鉤，加強品牌和音樂人雙方的形象。另外，出席一場表演、演唱三四首歌曲的工酬，或許已經比教三、四節結他課的收入要多。那我當然會去，而且我享受表演。我也享受教結他，但表演帶來很多快樂。如果可以，我會選擇多出席表演活動，商業活動也不成問題。有些商業活動工資不多，但會送贈衣服或鞋子，我覺得那也可以。有報酬的活動，大概一個月會有一次。幸運的話，一個月會接到兩至三個。

問：30歲毅然轉行成為全職音樂人，你有什麼目標呢？

黃：我給自己三年時間。能夠看見自己音樂事業上的一點成績或者明顯的進步，我方會考慮繼續音樂事業，否則我便需要另覓一份穩定的工作維持生活。我的目標是只靠做音樂（寫歌、錄製歌曲、發唱片和表演等）來維持生活。最理想的生活方式就是靠巡迴演出過活。我不奢望在紅館或伊館辦演唱會，如果能夠在九龍灣展貿開演唱會而且場場爆滿那就最好。界定事業上的進步就看巡迴演出。過去兩年我也有作巡迴演出，第一年我到了7個城市，每一站平均有30至40名觀眾。觀眾不多，但總算是有。第二年，我跟一名鼓手到了14個城市，每站大約有60至70位觀眾。城市和觀眾數字都幾乎以雙倍上升了。巡演的支出自己負責，總收入大概幾千元。我把那筆錢看成是車馬費，那包括機票和酒店費用。第二年連同鼓手一起演出，支出多了幾千元。那年有一位內地朋友（我的內地經理人），替我接了一個頗大型的商業演出，收入因此有所增長，

我因而能夠給他和鼓手一筆合理報酬，我亦多賺了約 1 萬元。所以，去年的成績可算是不錯，當然沒人能擔保我每年也能額外接到一場大型演出。

問：你認為你所訂的限期能夠因此延後嗎？

黃：沒錯。上年「音樂蜂 [2]」的出現為我的音樂事業帶來變化。我發現不透過「人山人海」發唱片，就靠自己，似乎是一件可行、可持續的事情。我亦計劃推出中文唱片。

> 『我希望遇到一位欣賞並且相信我音樂的人，他不會把我的音樂看成一份工作去做。最好他是覺得我有能力於樂壇刻下自己的位置，值得他投放心力製作。』

問：為什麼決定成為自由音樂人，不跟唱片公司簽合約？

黃：我相信緣分和命運。我不會胡亂到不同唱片公司叩門，雖然我有跟不同人士談過。我希望遇到一位欣賞並且相信我音樂的人，他不會把我的音樂看成一份工作去做。最好他是覺得我有能力於樂壇刻下自己的位置，值得他投放心力製作。如果他不相信我，又或者純粹因為我是獨立音樂人，覺得我需要幫忙，那就不用了。簽合約不應該是幫忙，應該是互相幫助。我希望我的價值被肯定。

2 / 音樂蜂，成立於 2015 年，為音樂相關計劃的創作者尋找他們的支持者，募集獲得製作資金的網上聚籌平台。

『說到合作，
最完美的合作是大家的身份差不多，
能夠互相相信對方的能力，
亦相信事情的可行性。』

問：你有經歷使你感覺不快的事情嗎？

黃：音樂工業內，你時常會聽到「這場演出是讓你表現的機會，你不會得到任何報酬。」等說話。很多人都遇過類似事情。以前我比較常遇到，現在因為有了一批固定觀眾群，他們就不會這麼說。他們或會因為能夠邀請我作小型演出而感高興。做時裝也一樣。有時候，就看誰比較需要對方。說到合作，最完美的合作是大家的身份差不多，能夠互相相信對方的能力，亦相信事情的可行性。而非其中一位佔優勢，以高姿態去幫助另一位，又或另一位被幫助。合作伙伴不應是「我幫你找到幾多傳媒朋友」

那種，而是會覺得你的音樂「得」，並希望能夠將之宣傳國際。最佳合作關係是，一位專注音樂創作和製作，另一位負責管理和宣傳，互相信任。當自己年紀還輕而且沒人認識的時候，任何機會我都會爭取。那一定是件好事。那算不算剝削，關乎價值問題，不好判斷。若我覺得自己不夠好，任何鍛鍊的機會都是好的。當時選擇街頭表演也因為希望鍛鍊自己。街頭表演也可以沒有收入。如果有人替我預備廣大表演場地、優質音效、觀眾宣傳，那是好事，對我來說已是賺到了。

問：直到你擁有自己的支持群眾，你便開始覺得自己值得更多？

黃：價值這回事很難定斷。當我的工作經驗多了，感覺自己表現夠好的時候，我發現很多年輕人就像以前的我。我希望行業生態有所改善。若果我接下一場 500 元酒吧演出，那些年輕人就少了一次演出機會。我不希望「做爛市」，所以我不接下報酬不到 2,000 元的演出工作。這樣，事情才有機會發展下去。一開始什麼工作我都會接下，就算沒有報酬我都會去玩一下。那不過是供求問題。如果明顯地那是一個商業活動，機構要求我作免費演出，並不合理，那我一定會把工作推掉。我也會跟年輕人們說這樣並不恰當。這做法就像在告訴商人們，我們可以被剝削。一開始我還是糊糊塗塗的時候，我會接下這些工作，但一兩年之後，我開始懂得選擇，現在的我更加清晰。若果商業活動演出報酬達不到一定價錢，我就不會接下工作。

問：除了報酬過低的情況，音樂事業路上，你遇過其他不公義的事情嗎？

黃：街頭表演時比較常遇到不公義之事，例如在公共空間演唱被趕走。「1881 Heritage[3]」被說成是私人地方，但那很明顯是公共空間，只不過被政府交予機構管理。若我沒有堅持質問，管理人員只會一直強調那是私人地方，但那裏不是。唯有繼續挑戰和質問，他們方才退避離去。但是他們也不會容許你在那裏表演，才拿出結他 30 秒就會走過來制止你，更甚的不會容許你坐下來。行業裏的話，我大概沒遇過什麼不公義的事情。我比較幸運，一起合作的人都比較好。

3 / 1881 Heritage，位於香港九龍油尖旺區尖沙咀廣東道，1881 年至 1996 年間為水警總部，於 1994 年成為香港法定古蹟，後來給重組、改建成為酒店，設有小型商場，於 2009 年 11 月正式開幕。

問：家庭背景對於你從事音樂工作有否幫助呢？

黃：有幫助。我不需要養家，只需要能夠養活自己。這我一早意識到。因此我覺得若不好好利用這個好機會成為全職音樂人，就是一種浪費。

問：你認為想入行的年輕人最需要具備什麼特質或者條件呢？

黃：我聽過一個說法，說做電影的人，不是「爛仔」就是「有錢仔」。我想這適用於所有獨立工作者。「爛仔」即是那些不理會家人死活或者會消失、工作不定時的人。獨立工作者，要不就是家人不用你照顧，要不就是你不照顧家人。或許也有第三個可能性，就是你必須非常辛苦的打幾份工作，養家之餘，又能抽空創作。

問：成為獨立音樂人是否一份好工作嗎？

黃：如果你追求穩定工作，這是一份最差的工作。如果你追求刺激歷險的生活狀態，那就是一份合適的工作。

問：你從事這份工作就是為了這些「刺激歷險」嗎？

黃：一點點，還有巡迴演唱。我小時候便喜歡劇場，時常想像以前的美國馬戲團巡迴表演的生活是何等夢幻。我一直對這樣的生活懷有憧憬。作為一位在香港長大的人，我想最接近那種生活狀態的工作，大概就是巡迴演出。巡迴演唱讓我能夠不斷認識新朋友和「jam 歌」，那種生活很美麗。我想一位正常香港上班族，大概無法想像是何等好玩。一群擁有共同興趣的人能夠在一段很長的時間聚在一起，是一件很快樂的事情。而且可以免費旅遊，雖然那算不上真正免費。

問：作為一位獨立音樂人，你有否經歷個人創作與集體意志之間的矛盾呢？

黃：我能夠掌握前期錄音工作，但後期製作我需要團隊協助。「mastering」、「mixing」、「PR」和「marketing」的工作我都以合作形式完成。其實這合作形式的團隊比起以前在「人山人海」的更齊整，因為當時的工作人員只負責幕後工作。現在有人能幫忙我負責公關宣傳工作；我亦得到一位鼓手朋友的幫助，成為我的御用鼓手。儘管他工作繁忙，未必能夠出席每次演出，但每逢大型演出我一定會找他。我們也算是一個團隊。發行方面，我可以聘請幫手。沒有什麼個人創作與集體意志之間的矛盾。

問：你有沒有另一種生存方式，例如做樂手？

黃：沒有。做樂手需要高度自律性、音樂造詣和社交能力。我會跟別人交際，但是我需要喜歡那個人，我才能跟他聊天。若我沒有聽過那個人的歌，又或不是特別喜歡那個人，我就不會跟他聊。我會感覺自己無法跟他連繫。

「或許也有第三個可能性，就是你必須非常辛苦的打幾份工作，養家之餘，又能抽空創作。」

問：作為獨立音樂人，你有否期望政府，或政策上能夠提供幫助？

黃：很難有期望。其實只需要將西九文化區百分之一的資金，用以補貼一座工廠大廈的租金，將其租借給「band 仔」，那已經很足夠。像JCCAC，政府的這項搞作不過是為了交功課，而且租戶必須滿足某些社會服務的要求。例如設計師租戶或會被要求為一些機構設計衣服。這個想法不錯，但同時消耗租戶的時間和金錢。租金低了，但附帶條件多而麻煩，整件事情並不集中。像富德樓 4 那樣不就很好？最好就是提供基礎設施和空間，因為那正是香港所缺乏的。以 Glastonbury Festival（格拉斯頓伯里當代表演藝術節）為例，慣常的做法是由音樂節主辦單位付

錢，邀請有一定水平的國際樂團演出。但過去的兩年，台灣政府卻願意付錢搭建一個專屬台灣樂隊的舞台，讓他們在這音樂節表演。我不奢望香港政府會像台灣政府那樣，甚至向樂隊提供資金製作第一張唱片，這不可能在香港發生。最簡單可行的，就是補貼租金，那就足夠。在西九文化區興建的各個場館都只為顯示香港為國際城市，那其實不過是一門生意和旅遊景點。在香港建立一座MoMA（Museum of Modern Art）又有何用，那是美國的東西。

4 / 富德樓，位於灣仔軒尼詩道 365 號的舊式商住大廈，整幢樓樓高 14 層，進駐了十多個藝術文化單位。

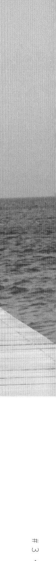

#3.4

「我是看見空隙
就想去填補的那一類人」

—— 馮穎琪

馮穎琪，香港作曲人、作詞人、唱作歌手。1996 年加入音樂創作行列，至 2012 年，出版的曲詞作品已超過百首，曾經營音樂空間「Backstage」，以及參與建立不同的音樂計劃，如「音樂蜂」。

問：你如何定義自己的工作呢？

馮：我是一位被誤認為全職音樂人的音樂人。我在音樂圈子工作了好一會兒，而且具一定投入程度，因此很少人會問及我音樂方面以外的工作。我的工作領域不只包括音樂面向，主因是它的工時以及帶來的收入不穩定。例如辦「Live House」、「音樂蜂」等，這些都是冒險的工作，我不能依靠這些項目獲取固定收入。我花時間創作一首歌，也是一項投資。我不能夠肯定作品能否替我翻本或圖利。投資時一定希望有回報，但以創意工業來說，投資和收入往往不成正比。但我很喜歡做音樂，所以我同時需要一些穩定工作以支撐生活。

問：你一直從事各項不同工作和項目，不論是穩定、非穩定，音樂或非音樂，這些都以項目形式處理。職業並不適用於界定你的工作，對嗎？

馮：對。

問：你從事音樂工作有多久？

馮：我於 1996 年正式入行，今年（2016 年）便入行 20 年。

問：初入行時，你有否思考過要成為全職音樂人，還是繼續學業或法律工作呢？

馮：我很希望全職修讀音樂和做音樂，但家人不贊成，怕我讀了音樂就會繼續從這方向發展。因此我在大學時期沒有讀音樂。我是一名傳統又聽話的孩子，最後修讀了他們不反對的經濟和法律。除了音樂，我沒有其他理想。當時沒有選擇音樂這一條路，但我一直很想做音樂，亦幸運地其後有機會入行。除了正常工作之外，我一直有寫歌。直至我很想嘗試成為全職音樂人。我當時需要放棄本身穩定的工作，轉投一份不穩而且薪酬較低的工作，這的確有點困難。那是 2000 年，唱作人開始吃香，但

也是香港音樂工業開始下滑的時候。轉行的原因是，當時有機會跟一名很頂級的製作人陳輝陽工作，成為他的助手。他的邀請是對我的肯定。家人、學校，從來沒有肯定過我的創作。我從小到大在這樣的環境中成長，所以只要有人欣賞我的音樂，我都必定會接受他提出的相關工作。因此，要作出這個決定並不困難。新工作帶來的收入比之前的相差很多，但我總算有些積蓄。積蓄雖然不多，但我覺得這筆錢足夠我放手一博。於是我以製作人助手的身份成為全職音樂人。

「我思考有什麼進步的方法，
能夠讓自己生存於工業之餘，
也能聯結同業。
各有各做的力量很有限。」

問：由半職轉為全職音樂人，有給你帶來什麼不同的經驗嗎？

馮：這跟我之前工作的時間觀念很不同。工時可以很長，而等待是其中一部分；做音樂也需要很長時間，沒有確實的上下班時間。其實律師工作也沒有固定的上下班時間，只是兩者對於時間價值的觀念非常不同。律師各項工作的價值都以時間計算，例如跟客戶的一個通電話就大約 500 元。以前我們都手寫「timesheet」記錄工時，每一分鐘都有它的價錢。由半職轉為全職音樂人，跟進錄音或製作公司工作時，我反而有八成時間也在等待。音樂工業裏，就算你投放很多時間心力於製作，一隻唱片的價值完全不能將之反映。現在，音樂更形同免費。

問：做音樂的薪酬低而且浪費時間，那是什麼讓你堅持做音樂？

馮：做音樂的滿足感可以抵消所有負面元素。我喜歡看見一些事情發生。我喜歡「無中生有」的過程，如一把結他的聲音，配合其他樂器聲效，最後被編成一首歌。因此，我的音樂創作裏，寫的曲比寫的詞多。

問：你理解業內的限制，但你沒有妥協，並嘗試為行業找尋新的可能性。

馮：我真心喜歡這個行業。我不希望它會是一池死水。若果我什麼也不做，只是乾等別人給我寫歌的機會，我永遠不能突破限制，成為最頂尖的一位，即使我不會是最差的一位。我思考有什麼進步的方法，能夠讓自己生存於工業之餘，也能聯結同業。各有各做的力量很有限。

問：你認為你擁有什麼，能夠成就你同時處理這麼多項目呢？

馮：我的性格影響我的工作。我喜歡融洽，害怕衝突。我是看見空隙就想去填補的那一類人。若我不夠傻，老在計算，很多事情都不會做。因為計算起來，很多事情都不應該做。將各項目加起來算的話，賬目面一定顯示虧蝕。很多放了時間心力的事情，都是不能計算其回報的。就算將來有所回報，還是會虧蝕。因為很久以後才到回報期。就說寫歌，幸運的話會收到幾千元預支工酬，沒有預支的話，或許要十年以後才能得到。任何時間結算我的資產負債表，得出來的結果都一定是虧蝕。

問：彌補虧蝕情況的方法，就是策劃進行短期項目以縮短回報期嗎？

馮：我所做的也不為彌補虧蝕。我的年紀不少，現在轉行沒什麼意思。我認為將累積的經驗實現成不同有關項目更重要。這總比炒樓好，加上我亦沒有資本這麼做。打一份工時與收入穩定的工作，也不是我想要的。

問：你如何分配日常生活時間？

馮：我用盡時間。早上大概七八點，最遲九點鐘起床，照顧兒子，把部分時間留給親人朋友。我各項工作模式形同 freelance，沒有固定工時。在別人正常工時裏，我會自己安排時間處理不同事情，那包括「Backstage」、「音樂蜂」、家族生意等。音樂相關的工作時間佔上總體大約七成。

問：家庭背景對於你的工作有何影響？

馮：無可否認，我的中產家庭背景某程度上幫助我維持做音樂的可能性。同時，因為我音樂方面的才能不被家人肯定，走向目標的路上，我比別人多走了路程。若果家人沒有反對，或許我會修讀音樂，直接成為一位全職音樂人也說不定。我不是在對比哪樣比較好，只是覺得家人的支持和反對，對於小朋友的發展來說很有關連。我一直渴望被認同，是因為在家裏我不曾被認同過。我尋求別人對我的認同，因此很享受做音樂的滿足感。歌手選用我的歌、我寫的歌獲獎等，都是對我的認同。當然這不是說要做就一定要做到的事情，別人對自己的認同不是自身所能夠控制的，但是我很珍惜。我做得到，就等同讓家人知道其實他們不用擔心我，我是可以的，就放手讓我去做音樂吧。

問：從事音樂工作最讓你感失落的事情是什麼呢？

馮：從事正常工作的同輩或舊同學，現在或已累積了一定財富，也攀升至一定的社會地位。我沒有刻意比較，大家清楚雙方的工作領域非常不同。但是在舊同學聚會裏，交流各人生活狀況時，少不免有些感受。我累積財富的方式跟他們的不一樣，我的財富在心中。我不可以說我失去了什麼，我知道自己追求什麼。我的生活不跟他們的一樣享受舒適，我們所要面對的問題也很不同。這可以說是一種失去。把實質財富比較起來，我所達的程度不及同輩。

問：那麼，依你的價值觀而言，從事音樂工作有否使你犧牲呢？

馮：我犧牲了時間和身體。一天裏我要處理的事情比別人多。如果可以選擇，我希望多花些時間與家人相處。但是為了追求理想，部分時間被犧牲了。

問：你認為音樂工作者於工業裏所獲的待遇是否很差呢？

馮：是。音樂工作的價值很難被認知和肯定。在「Backstage」，我遇到很多很出色的音樂人，但是在不同的環境，他們需要接受不同的價錢。一場表演於他們而言是一種玩樂、享受，一點車馬費便能滿足他們，但以他們的功力來說，他們可獲的報酬一定不止於此。很少人知道他們值得更高價值的原因。明白音樂、欣賞音樂的觀眾比較豪爽。他們覺得能夠欣賞高質素表演，200 元一點也不貴；不懂音樂的人會反問為何 200 元不包括飲料。一件有功架的商品，很容易將之價值計算，但音樂人窮一生精力去做的音樂無法被量化。

問：在音樂工業中，你有否遇過剝削或不公義的情況呢？

馮：我不敢說那是不公義。你在一個環境工作久了，你被迫接受一些模式為「norm」（常態）。礙於工業常態，有些音樂工作者的價值不獲提升。辦「livehouse」時我也遇到類似問題。我認為有些音樂人值得更高價錢，但我支付不起，工業環境不容許我這樣做。我們無法承認工業限制為不公義。

問：有說，現於音樂工業的作曲人開始不願寫歌，但同時行外有一群很希望入行提供歌曲作品的人不獲機會。為什麼會有這樣的情況出現？

馮：這是歌曲質素的問題。我沒有批評任何新人，每種創作如是。除非那人是位天才，否則每人創作路上都需要歷練，也需要少許天分，完全沒有天分就比較難從事創作。大部分人都有些天分，亦需要將其努力琢磨。在還沒有累積到作品和名氣去建立自己的「profile」時，你憑什麼跟別人競爭和晉升？這是出現過多作曲人而缺乏歌曲的原因。他們未能入行是因為他們還沒有機會去接觸和學習行業的運作，去明白行業所需。音樂工業是一個市場，談的是需求，不可能說因為我喜歡創作就逼迫人們聽我的歌。供應的未能與被需求的接軌，造成了供應過多的情況。其實市場真正需要的並不多。

問：「音樂蜂」作為一個幫助新人發展的平台，該項目的工作有否讓你遇過使你難過的事情？

馮：有。一方面，使我驚喜和開心的是，原來還是有人，就算數量不多，會在沒有聽過任何音樂作品以前付錢支持。很多歌手也跟我說過，覺得這事情有點瘋狂。對很多人來說，按一下連結，買一首歌又或付出幾十元月費聽 10 萬首歌都不是一件輕易會做的事，更何況是花幾百塊下載一條連結。所以得到支持是使人高興的。另一方面，我本以為願意提交計劃的人很多，因為獨立音樂人及喜歡玩音樂的人並不少，但原來音樂蜂「all or nothing」的機制會使他們卻步，他們怕輸。他們或許會覺得這個做法像是在乞求捐款，但其實是有一項產品的經費籌集。一些人放不下自我，他們覺得自己的作品投入市場後就應該被欣賞，但是現今市場距離這一天還很遠。

#3・音樂工作者・馮穎琪

123

問：從事音樂工業，你的女性身份有否為你帶來什麼不便，又或幫助嗎？

馮：音樂工業內，女性相對來說比較少。一些訪問中的被訪者，又或音樂比賽的評判缺了一名女性的話，我或許會被找上。我不清楚也不排除性別因素，令我因此得到更多的工作機會。比較吃虧的是，作為一位母親，我需要花時間照顧丈夫和兒子，這導致我有很多工作顧慮。其他人能夠毫無顧慮地由下午工作至凌晨，但是我需要中途暫時擱下工作回家照顧家人。因此我不那麼活躍於應酬或是跟別人打交道的工作。

問：你認為想從事音樂工業的年輕人所面對的困難是什麼呢？

馮：我跟他們也一樣，總在思考從事音樂工業的我如何生活。樓價高企，不找份工作生存很困難。如果我是他們，我也不會想太多，想做什麼就做。一方面是豁達的：反正幹什麼生活都不會容易，何不追尋理想。這或許是一件好事，同時也源自一種認命心態。努力不代表一定得到回報。

問：政府或政策上有什麼能夠幫助音樂工業發展呢？

馮：工作室的租金和地點是很多創作人的煩惱。我知道政府有提供與工作室相關的計劃，但似乎不太合用。

問：從事音樂工業，個人創作與集體意志的衝突多嗎？

馮：我感受得到個人創作與集體意志之間的拉鋸。我想我是紓緩這種張力的其中一種角色。我會分析各持分者的觀點及出發點，嘗試協調及平衡各方利益。愈多人能夠感受到這股拉鋸，並且運用自己的方法去解決不同問題，就愈能夠紓緩它。

問：你「不抱怨」的處事方案，源自性格，抑或行業生態呢？

馮：從事一門行業跟做人一樣。有些人會抱怨自己出身不好，懷才不遇等，我們一直這樣想就只能走到死胡同。很多成功人士也經歷過許多不如意事。要覺得自己永遠有辦法改善現時情況，再從自身影響別人。很多人會看不過眼別人的成就，覺得那是源於他們與生俱來的生活條件。有的人一出生就有幾千萬元身家，我沒有，但是每個人都有權利使自己生活得更加好。作為工業的一分子，若果我的心態不好，工業也不會好。

#4

電影
工作者

在香港，電影工作者主要涉及香港文化及創意產業的「電影及錄像和音樂」組別，即涵蓋「各類相關活動，包括電影、錄像及電視節目製作活動；錄音及音樂出版活動；攝影活動；已儲錄資料媒體的複製；樂器的製造；以及音樂及錄像影碟的批發、零售和租賃」。在 2013 年，這組別的增加價值為 35 億元，佔文化及創意產業總增加價值的 3.3%，就業人數為 14,990 人，佔文化及創意產業總就業人數的 7.2%。

然而，我們不能忽略的是不少電影工作者，又會從事電視及電台節目廣播的相關工作，則屬於「電視及電台」的文化及創意產業組別。這種在不同界別間遊走出入的情況，均見於作者訪問的四位電影工作者：導演、編劇、監製麥曦茵；另一位導演、編劇、監製陳心遙；獨立導演兼演員小野；獨立電影製作人曾慶宏。四位電影工作者經驗了不同的「入行」軌跡，他們有不同的成長、態度與價值觀。面對貌似同一的香港電影現況，他們又有不同的理解、想法與選擇。

#4.1

「我覺得所謂『為夢想』
這個說法被濫用了」

——麥曦茵

麥曦茵，香港導演及編劇；Dumb Youth 影像及娛樂主創人，同時兼顧藝人管理。編導商業作品之外，並於不同電影擔任策劃、美術、剪接等崗位，亦參與獨立電影、文字及跨媒體創作。

問：在文化及藝術產業界別之中，你會如何定義自己的身份及角色呢？

麥：我會說自己是一個導演，於我而言，導演這個身份是最清晰、最明確的。最初入行的時候，我是負責做「making-of」和打雜，當時我什麼都要做，包括「making-of」、選角、副導演（的工作），但這些工作都只不過是整個製作的皮毛。直至我做「casting manager」（選角經理）的時候，有一次，我應該要用手上的一份分場來選角，但是我發現這樣不可行，因為分場根本沒有對白，只能靠即興創作，所以我開始自己寫劇本，寫些對白讓那些來 casting 的人去讀。後來那個製片把這些劇本傳送給曾志偉先生，曾先生看過劇本後致電給我，建議我可以開始認真寫劇本，因為他覺得我寫的劇本頗有趣，所以我便開始寫了。

問：於是你就開始做編劇了嗎？

麥：在執導之前我還經歷過很多奇怪的事情。我試過賣咖啡，因為光是寫劇本的收入不夠，而且故事不被採用你便不可能收到錢。我也遭遇過一些情況是有人用了我的劇本及故事，但是我也收不到錢。反正就是有人知道你能寫劇本便會找你寫，他們不會保證能夠給你酬勞，也不會保證他們會在用過你寫的故事或劇本之後跟你交待。

問：這樣的遭遇常見嗎？

麥：兩至三次吧。第一二次我是收不到錢的，到了第三次，我便覺得算了，我也不再追回款項了。

問：那樣，你為什麼還會選擇留在這個行業呢？

麥：我想做導演的原因是因為我有故事想說。最初其實我沒有覺得自己一定要做到導演，我可以只做美術指導、剪接等，只要我對故事有感覺，我可以協助別人去完成一部電影。但是當我有自己的故事想說時，便會選擇用編劇這個能力，去訴說這個故事，然後用導演這個技能去呈現這個故事。在製作的過程中，我會把個人放在一個較低的位置。很多人會以為做導演就是一個個體，導演必須有自己的作品。但是我在乎的是，在我的人生中我可以有多少為自己信念發聲的機會。其實我沒有覺得我遭遇到的事是一種剝削，或者是一種不公平的事。當所有人都遭遇同樣的事情，我們便會覺得那些事情都是正常的。

問：所以說，你認為那些待遇不是剝削？

麥：對於創作人或者普通人，這種價值觀都是非常不尊重創作人的一個狀況。在香港，其實我沒有覺得創作人都受到尊重，除非你已經在外地走紅了，再回流；又或者你在其他地區拿過一些獎項，再回來香港，那麼你才能受到尊重。但是香港本土的創作人卻很少受到別人的尊重，業內也不是一個很公平的環境，它也沒有為本地的創作人提供足夠的創作空間以及合理的報償。有些人會說，那是因為你不夠厲害，別人才不會給你合理的報償。我覺得這些想法都很詭異，因為我們應該要怎樣去衡量創作或作品的價值呢？創作不同一般勞動，不是說你工作時數有多少，就可以得到相對的金錢回報。究竟創意是怎樣去衡量的？我們應該怎樣

『我希望當我有能力去聘請一個人的時候，
能儘量合理地給予他們同意的報酬，
不消費他們的熱誠和精神意志。』

去計算收費？根本沒有這種計算方法，我們永遠都只有一個做法，就是你完成作品，然後由大家去決定你的作品值多少。當然，市面上也存在一些比較公平的計算報償方法，但是在我入行的時候，我根本不明白應該怎樣去保障自己的生活。像當時的我一樣沒法保護自己的人，應該有很多吧。我希望當我有能力去聘請一個人的時候，能儘量合理地給予他們同意的報酬，不消費他們的熱誠和精神意志。我覺得不管是否電影工業，是否新人，在香港這城市的工作氛圍下，被壓迫的勞動者本身就有「斯德哥爾摩症候群」，與其思考自己是否被傷害或剝削，有時候更願意當一個為夢想「奉獻」和「犧牲」的人。我也是這樣成長過來，我不知道這是好還是不好，但我很想堅持下去。因為如果沒有更努力去成長和改變，就這樣離場的話，便沒辦法站在想守護別人的角度說話，也沒有辦法為令我困惑的環境做更多。

問：你認為以女性的身份在這個行業裏生存，會遇到更多方便，還是困難呢？

麥：我總是想扭轉這種病態思想。我不會因為自己是一個女性，從而擺出一種女性的姿態。又或者說，我不會因為自己是一個女性，而認為自己需要刻意為女性平權發聲。作為女性的角色，我總是傾向不顧別人怎樣看待我。我會認為別人對我好，是因為我能夠把工作做好；別人對我不好，是因為我的事情做得不好，那麼我會再努力做好一點。我不希望別人會基於我是一個女性而判斷我，而我亦假設他們不會因為我是一個女性，而對我有任何假設。

問：年輕導演在行業中會遇到什麼不好的經歷嗎？

麥：我不知道年輕導演通常會遭遇什麼不好的經歷。而我則遭遇過很多不能說出口的荒謬，很大原因是背負着「年輕」和「女性」這兩個標籤。當那些有資歷的前輩口裏說「就睇吓你點死」的時候，我還是會有「斯德哥爾摩症候群」，說服自己：「其實他們並不是真的存心有這個意思，他們並不是想小看年輕人。」那可能是因為我做得不夠好，透過被踐踏，我可以檢討我該在哪裏處理得更好。我只能說相比侮辱、輕蔑，最令我痛苦的是價值觀崩壞，而又與拍電影和創作本身可能並沒有直接關聯的。我開始明白只是純粹想做一個更好的人，或是想做創作並不足夠，要了解這世界的邪惡，了解人性的反覆和弱點。面對「狡猾」時，我放下了年輕時的「潔癖」，並明白人為了生存，可以有太多種方法，而我唯一能做的，是不破壞我所堅信的價值觀，繼續尋找價值觀相近的人。

問：你初入行時的遭遇，跟你後來成立公司有關係嗎？

麥：主要原因是因為我遇到一群「傻豬」（公司旗下的藝人），DY（Dumb Youth）正式成立前，他們是一直被剝削的。他們也有自己想完成的事情，不一定是電影。我不是說因為他們是新人，所以便值得得到什麼，而是一個人在社會上工作，他們的時薪不應該是這般低的。以我所知，數年前的工資大約是一天 300 元至 600 元。

問：這是臨時演員的薪水嗎？

麥：我不確定，但後來情況有好轉。我發現在這個行業裏，有很多人就是你開出什麼價錢，他們都會做的，因為他們真的很需要工作機會。事實上，可能他們當一天售貨員可以賺更多的錢。他們賺這麼低的薪水根本是不能維持生計的。其實這個行業充滿病態，因為很多人覺得演員沒有受過專業訓練，他們只會把演員當成雜工，他們會將特約演員看成是雜工。但是在美國，或者在其他國家都有一些制度去保護這些特約演員。像我的一個朋友，他是一名特約演員，是有對白的。後來他在片場弄傷了腳，角色被換掉，但是他卻沒有得到任何賠償，因為他沒有簽下合約。

問：你的公司的營運模式是怎樣的？

麥：DY 開始的首三年一直維持不抽佣，公司一直是靠廣告、MV 製作和導演個人收入營運；artists 演出公司拍攝，甚至入 crew 成為現場工作人員；負責後期製作的均有人工。人工雖然一定比不上正式的專業剪接、美術崗位的，因為製作很多時也是剛好取得平衡，有時候想追求多一點質素，甚至會虧本。Artists 拍攝個人 MV 和宣傳影片，則由他們自己分工製作。直到去年 artists 開始接拍公司以外製作，主動提出抽佣制度減輕公司負擔，但舉凡演出收入低於 3,000 元，公司仍是不抽佣。租金、

藝人助理的薪金及其他工作人員，以至整個公司的支出主要仍是靠我個人的收入支持。其實我沒有拍很多 MV 或廣告，跟業內的其他導演相比，我不算拍很多，但的確有助我們公司的營運。我們曾經以公司為製作單位，為香港電台投資的電視電影《曖昧不明關係研究學會》監製及執導，同時為劉國昌導演寫《做地產》的劇本，目的是讓更多的人認識這群演員和唱作人。這是一個在 2014 年，公司成立第二年時的實驗，那為我們開啟了一些方向和生存空間，最少讓大家知道這些演員自《烈日當空》之後，仍然存在。我不知道怎麼走才算最好，但我由 2012 年開公司時便想開一部全用新人的電影，一直也沒有人願意投資，到最後很感恩香港電台願意相信，才有了我們這第一個作品。

問：你認為年輕人多是為了夢想，而入電影業嗎？

麥：自從成立了自己的公司以後，我更加覺得所謂「為夢想」這個說法被濫用了，或者變得太廉價了。除了早期我要儲錢供樓外，我再也沒有試過要像現在這樣考量自己的生活方式，要這樣精打細算以繳付租金及其他一切支出，繼而成全出唱片、做自家公司電影的計劃。這個壓力非常大，有時我會很懊惱，會想其實我是可以

『我不肯定這是否因為一個信念，更大可能是人總想「make a wrong thing right」，不想承認這件事是不可能做到的，所以唯一能做的，就是把事情變成可能。』

不做這些管理工作的，我可以不擔任保護其他人的角色，但是我繼續下去的原因，是因為我不想看着他們被剝削。假如大家都相信這件事是可行的話，我會認為我們可以做更多的事，我們可以一起為「不被剝削」這個信念而多走一步。但相對地，我也在剝削自己，其實這也非常像「斯德哥爾摩症候群」。我在不停提醒自己，守護別人、成就別人的夢想，也是我夢想的一部分，即使過程裏經歷很多的失望和傷害。直到現在，還是有很多人跟我說這麼做是錯的，是在浪費時間，但我還是願意花五年時間去實驗。當有些孩子以為我們開始有成果，不停發 CV 來說想加入，甚至說不收人工來學習的時候，我開始害怕，Dumb Youth 的存在，被誤解成「夢想能當飯吃」的假象。

麥：我也覺得這件事情難以理解。如果我把公司結束了，然後聘請一個人來管理自己的工作，可能會賺到更多的錢。但我就是直到現在，也沒有這麼做。營運這公司，是一件非常奢侈的事，不只是物質和金錢，而是精神損耗。我不肯定這是否因為一個信念，更大可能是人總想「make a wrong thing right」，不想承認這件事是不可能做到的，所以唯一能做的，就是把事情變成可能。

《烈日當空》（2008）

問：一方面你是一個創作人、編劇和導演，另一方面你是一個經理人和監製，這些都是管理工作，你會如何平衡個人創作及集體意識呢？

麥：很多時候當我為他們接洽工作的時候，我都是站在劇組的立場上作出考量的。我希望雙方的合作是公平的，我們不會接受一個非常不合理的價錢，當然在這個時勢，哪有合理的回報，但是在不合理的價錢之下，能否在其他方面給予演員更多保障？例如超時工作，劇組可否不要求演員連續工作 18 個小時，只睡兩個小時後又要繼續拍攝工作？我只想為演員們爭取作為一個人最基本的需要。其他時候我會站在劇組的立場，例如演員要提早多少時間化妝，我會儘量方便劇組，努力配合，就當那些是幫助演員入戲的時間。這些做法是否完全剝削演員呢？我覺得不是。因為你方便了劇組，他們會在現場對你好，這種關係不能用明確的數字去計算。

問：你認為現在的生活安穩嗎？

麥：不安穩，非常不安穩。如果你問我有沒有擔心的事情，其實是有的。我最擔心的是大家都一起放棄，因為那些事情並不會因為我一個人的堅持而完成。如果他們要在這個行業之中佔一席位，這不是我一個人就可以說了算的事情，而是要靠他們自己的努力。我能夠提供的只是一個平台、一些保護，或者幫他們去洽談工作。給他們開了路，但是他們要不要開始走、走多久，是不是多辛苦也要繼續走下去，都不是我能夠控制的。

> "電影界的許多人其實都在為電影工業出力，
> 我很敬佩業界一些前輩，
> 因為他們真的為這個電影工業發聲……」

問：以你的入行作為例子，你覺得現在的年輕人能夠走回你從前的路嗎？

麥：我不認為我有一個好的「career path」（職業軌跡），我的個案也不是一個好的參考例子。現在，例如透過鮮浪潮[1]入行，我認為是一個很不錯的例子，因為你可以擁有自己的作品，可以選擇自己要走獨立電影還是商業電影的路，你總能夠找到方法繼續走下去，現在比從前有更多的機會。

問：那麼新晉的導演需要具備什麼性格或條件呢？

麥：重視劇本，對文本的掌控。可能自我剝削和犧牲的思想是需要存在的，能為了創作、成全一部電影的誕生而無私地付出也是必要的。

1／ 鮮浪潮，由香港藝術發展局主辦的短片競賽及國際短片展。

『香港一直強調創作空間的自由，
我們卻很少容納它。
我們常常強調藝術是沒有標準，
但其實深知製作是有標準的……』

問：在文創產業中，電影經常被強調受到政府較多的支持，你認同嗎？

麥：我認為業界的確有受惠，但是能夠受惠的就只限於某些類型或者某些配套的電影。其實你現在看看香港電影發展局資助的電影，會留意到一個走向，有些電影是不會得到資助的。我不知道應該怎樣說。由業界的人去定義一個作品有沒有價值，其實只是用一個市場導向的標準去衡量，有些藝術電影便會被視為沒有市場價值，但他們都是有心的人。我認為業界無論如何都是有受惠的，因為「首部劇情電影計劃」的確讓人受惠，起碼導演可以拍電影，但是我不理解整個計劃的審視準則。

我不是說政府什麼都沒有做，而是做的所有東西都有可以改善的地方。唯有透過不停嘗試與失敗，我們才能得到一個更好的系統，我會期待這些系統裏的事情更加有公信力。其實我覺得電影界正在發生的事，他們都很盡力地開會，我認為跟那個委員會不無關係，因為這些問題跟業界有關，業界的人願意去討論、願意去批判這件事情，令到事情有討論的空間。電影界的許多人其實都在為電影工業出力，我很敬佩業界一些前輩，因為他們真的為這個電影工業發聲，我覺得他們是很好的。

問：就商業電影的世界而言，有什麼政策可以改善現在工作者的狀態呢？

麥：假如電影被視為一種娛樂工業，可以以南韓作為一個例子。南韓絕對是一個資本主義社會，他們的娛樂項目發展非常完善，要建立這樣的一個系統，首先我們需要有龐大的資源，包括人力，去幫助政府設立這個系統。因為他們的終極目標就是有更多的資源去做更好的東西。整體工業技術提升，觀眾的審美、對劇情的要求也會同步提升，這讓創作人有膽量提升劇本的深度，追求不同題材，對人性的刻劃也並不二元。香港一直強調創作空間的自由，我們卻很少容納它。我們常常強調藝術是沒有標準，但其實深知製作是有標準的，不一定只針對大 budget 製作，即使是小型製作，也可以有對美術、攝影、及各方面專業的追求。製作配套和條件，是為了拓展創作空間和製作質素，而不是製造局限和框架。我不是說香港的藝術不值得被觀看，而是香港的觀眾沒有被教育一些事物是很值得被觀看的，這是關乎於整個城市的教育問題。我覺得一個人在多狹窄的地方都能夠找到空間的，即使在一個不能容許他創作的城市，他仍然能夠繼續創作。但是我認為政府真正要投放資源的地方，是我們應該要怎樣去教育市民去欣賞作品、去欣賞及尊重創作人。因為現時這些東西都是很割裂的。無論你如何提倡藝術、你興建多一個西九文化區，那些人只會花一個下午漫無目的坐在那裏，去等待別人來看那些展品。

#4.2

「我的憂慮都是很短期的」
—— 小野

小野，原名盧鎮業，香港獨立電影導演兼演員。大學畢業後成為獨立電影導演，首部長片作品《那年春夏·之後》，曾參加香港獨立電影節及第36屆香港國際電影節等多個影展，並於第12屆南方影展獲當代觀點獎及人權關懷獎，同年獲香港藝術發展局頒發藝術新秀獎。2011年獲邀參演《幸福的旁邊》，首當學生作品以外的演出，自此遊走於幕前幕後間。其後演出的作品包括《無花果》、《曖昧不明關係研究學會》和《飲食法西斯》。2015年暫離導演崗位，嘗試成為一名演員。

《金妹》（導演）

問：你是怎樣開始成為電影工作者？

野：我是在畢業之後，才有要做獨立電影的意識。2010 年初，當時有很多極受關注的社會議題，包括「反高鐵」及「五區公投」，我對這些議題很上心，也會去示威。當時很想為這些運動做點事情，適逢我在畢業前又要完成畢業作品，我無辦法在街頭積極參與，所以便想着要用自己的作品去說一些關於這場運動的事。就是從那個時候開始，我第一次發現自己有一種作者的意識，第一次有了一部相對長的作品，因為在此之前做過的功課都只是五六分鐘，或者十分鐘左右的影片，但是我的畢業作品《春夏之交》卻有 46 分鐘，是一個比較傳統的劇情作品，只是在那時我還沒有想到在畢業以後要所謂入行。首先我沒有想過要做電影，當時我只是覺得這個作品是自己最後一次當導演，這個想法是很堅定的，因為我覺得自己需要「搵食」。但是對於獨立電影到底是怎樣的一回事，我始終是沒有什麼想法的。雖然《春夏之交》是劇情作品，但是當中我也加入了很多紀錄片元素，當時老師問我會否再

作處理，把它們變成一部紀錄片呢？如果它們可以成為一部紀錄片，我便可以成為一個製作人，把這些片段拿到別處播放。我是在那刻才意識到，原來自己在畢業以後還有機會成為導演，那是我第一次拍紀錄片。

問：之後，你怎樣繼續做獨立電影導演呢？

野：我沒有什麼計劃，從 2011 年到 2013 年，我的所謂計劃其實都是項目接項目，每當我完成一個項目，我便會想有沒有下一個？剛好有下一個項目，我認為自己應付得來，我便會開始做。如果你說踏上獨立電影這條路，其實也是剛好遇上機會的，譬如說鮮浪潮，我也說不定是否一定可以拍得成，都是有機會便拍。至於《金妹》，都是影意志[1]的集資活動，我才拍得成。

『其實也有很多人問我到底是怎樣「搵食」的，通常我會說「食少啲」。』

問：所以你是有資金才會開拍的嗎？

野：也不是，我有一部紀錄片從頭到尾都得不到資金的，那亦是我唯一一部長片。

問：那麼那一部片子是怎樣拍得成的？

野：因為那部片子是沒有成本的。其實拍紀錄片的成本相對較低，或者說我把成本都放到自己的身上。拍攝那一部紀錄片，我沒有劇組，全是一個人手提着攝錄機，便開始拍攝。如果有訪問的話，都是我一個人做，加上剪接又是我包辦。我記得唯一要用錢的地方，就是找人為我把對白翻譯成英文字幕，然後並沒有其他要用錢的地方了，因為我連字幕都是自己加上去的。

1 / 影意志，由獨立電影人組成的香港非牟利團體，旨在團結香港獨立電影工作者，以及宣傳、推廣和發行香港獨立電影，組織成立於 1997 年。

問：這些作品都是透過你透支自己的薪水而拍成的，那麼你作為一個獨立電影導演，你的收入來源是什麼呢？你是怎樣生存的呢？

野：說到生存，那是一個很慘的故事。其實也有很多人問我到底是怎樣「搵食」的，通常我會說「食少啲」。所謂「食少啲」，其實就是控制我的生活指數，這個對於我的生存也有很大影響。

問：你是如何安排、分配你的收入呢？

野：不同年份有不同的收入。我可以數得出「大數」是怎樣來的，因為我不是每個月定期有收入。參與《幸福的旁邊》[2]，我可以賺到一萬多元，這筆錢可以足夠我用半年。

問：一萬多元用半年？

野：其實也不算，因為其間我也有幫忙做劇組人員，譬如導演要拍廣告，他需要一些燈光助手，或者攝影助手，那麼我便會幫忙，當時的市價大概是一天 1,000 元左右。當時我沒有接很多這類型的工作，可能幾個月才一次，那是我最主要的生存方法，就是這些錢能夠幫補我的生活。支出方面，最大部分還是租金。我在大學畢業後，和幾個朋友合資開辦了一間公司，我們也要付租金，在四年間搬了三個地方，愈搬愈大。

問：那是一間怎樣的公司？

野：是一間廣告公司，起初跟他們一起合資的時候，我還以為自己會從事廣告行業，沒有想過自己會當導演。但是到後來自己參加「佔領中環」[3]，反資本主義的意識相對提高，而且自己一直在走社運的路，我開始知道有些東西我是真的不想做，所以我開始不做廣告。

2 /《幸福的旁邊》，2011 年香港電台的電視節目。
3 / 指 2011 年，香港聲援美國「佔領華爾街」的反資本主義社會活動，而非「雨傘運動」。

問：作為年輕的獨立導演，你的生活安穩嗎？

野：那些很窮困的日子，主要集中在畢業後至 2012 年那段時間。當然其間我也有參與過一些項目，譬如影意志舉辦的「草根電影拍攝計劃」活動，整個計劃我教授八堂，但是人工不多，只得九千元，過程中更要與學生一起拍攝，所以其實整個計劃「玩咗我半年」，一直以來算是有這些為期不長的項目。不過能夠參與這個計劃，我是開心的，只是這個收入讓我的生活過得有點辛苦。

問：所以，你收到的錢只有這麼少，但是你卻感到快樂？

野：在整個過程中我能看到收穫。這個始終是一個與電影有關的計劃，亦跟商業電影完全無關，我把它當成獨立電影項目，加上它真的把電影放到普通人的身上，讓所有人都能夠成為生產者，對我來說尤其重要。從小到大，觀眾和創作的意義都是很死板的。其實我也沒有想那麼多，它給我多少，我便收多少。因為從我個人的經驗得知，我根本沒有議價能力，我不能跟他們討價還價，要他們給我 2 萬元。我不能跟他說：「喂，我做其他項目是收 2 萬元的，你也要給我這個數目。」因為我根本沒做過這些項目。我的生存狀態就是，如果我不接下這九千元的工作，我便連這九千元都沒有。我不會有時間可以賺到另外的九千元，未必有的。這幾年的經驗就是，我不會知道自己有空的時間能不能夠賺錢，而很大部分時間我都賺不了錢。

問：所以只要有工作，無論待遇是怎樣，你都會接受嗎？

野：因為我不接商業項目，一旦選擇這樣，基本上你就沒有工作。我想你的形容是對的，我就是沒有工作。我的生活的另一個支柱，就是得到的一些獎金。如參加南方影展有得獎；到了 2013 年，也得到藝發局的「藝術新秀獎」，得到一萬多元的獎金。在 2013 年尾，其實基本上我的收入來源都是由許雅舒（老師）轉介的。當時香港城市大學的公共政策學系有一個關於都市政策的研究項目，他們要求學生以紀錄片的形式作為 research tool，所以便找我去幫忙教學，為期一個學期。2013 年還有影意志的那個「草根電影拍攝計劃」，就是剛才說到九千元的那一個項目。另外兆基創意書院[4] 在暑假期間又有舉辦一些短期的藝術課程，整個計劃都很好，而我又在那邊任教，那個暑假讓我可以有多一筆收入，接著的後半年，我都在此任教。

問：那是兆基創意書院主動邀請你的嗎？

野：是他們邀請我的。這個經歷對我的影響很大，我是很高興能夠參與這個活動的。我明白教育的重要，而兆基創意書院亦提供了一個很好的環境讓我重新去品嚐我跟電影之間的關係。我真的不懂得主動找工作機會。

問：之後你怎樣繼續維持生計呢？

野：2014 年，我拍攝了香港電台的外判劇集，剛好那時兆基創意書院說那個學期沒有空位，他們不需要這麼多老師，所以那份薪水便沒有了，我在那裏只教了一個學期。當時的處境十分尷尬，我明明對學校的工作很投入，但是只能教三個月的課程就要離開。後來我很擔心，因為香港電台的那個劇集是賺不了錢的，這個 60 萬元成本的製作項目，最後我只能賺八千元。2014 年

4 / 兆基創意書院，香港直資學校，是第一所以研習藝術、設計、文化為主的高中學校，於 2006 年創立。

是一個噩夢，香港電台的外判劇結束之後，我便沒有工作。三至四月期間我在香港大學有一個短期課程，也是一些短片班，也是九千元左右，但是只有四堂，那是一個不太困身的工作，接下來我便等麥曦茵開拍《曖昧不明關係研究學會》。《曖》的拍攝工作結束後，我又再次失業，所以我便到餐廳做樓面，那就是我拍《金妹》的那家餐廳。我在拍《金妹》的時候，我也有在那裏上班的，一方面是因為我需要賺取生活費，當時我已經搬到公屋；另一方面我是為了這個拍攝計劃而做餐廳樓面的。到 2014 年的後半年，我真的完全是為了賺取生活費才做餐廳樓面，不過那段時間也是快樂的。

問：為什麼而開心呢？

野：因為我在從事其他職業的時候，我能夠品嚐、觀察到其他事情，我認為這個對於從事藝術的人來說都是很重要的。

問：你是怎樣變得更專注做演員的工作呢？

野：其實在 2014 年已經有這個決定，我想大概是在拍攝《曖》的那段時間。最主要的原因是我想暫時放低電影導演的身份，很大程度上是因為當時我拍香港電台外判劇的時候我覺得自己拍得不愉快。我看到自己的限制，很籠統地說就是看到自己的創作樽頸位。當然我從獨立電影導演身份轉到演員的時候，我有其他東西要考慮。我當然不想走回過去做青春偶像的那條路線，而是有其他事情想實踐。但是我覺得在最初，起碼在公眾認知中，我還不是一個演員，因為我還沒有作品。我不會用公開的面貌去說，我一直在提醒自己要走哪個路線。

《曖昧不明關係研究學會》（演出）

**問：你還有遇過什麼灰心的時候，
讓你想完全放棄電影這個行業嗎？**

野：賺不到錢是其次，最讓我灰心的是這個所謂電影的世界根本不需要我。我所說的不是電影工業，因為電影工業從來都不需要我，而是就算相對接近的文化圈，或者獨立電影世界的那些位置，我也不覺得大家需要我。於是我便會想，為什麼我還要留在這裏？當我在選擇工作的時候，我會考慮那個工作到底有多需要我，那種需要的意思就是我能夠填補一些空位，是其他人做不到的。就像那個時候，本來我在教書，後來他們卻跟我說他們不需要我。然後當我在拍攝獨立電影作品的時候，我發現自己的信心愈來愈少。同時，比我年輕或新的人，他們拍的片子好像更好。我開始覺得這個電影世界不需要我，所以我便想過要轉行去做一些民間的組織。

問：你暫停做獨立電影導演這個決定，跟這個世界給你回應、你自己的經濟困難，還是創作人的心路歷程的關係較大呢？

野：我想這個跟創作歷程的關係較大，跟其他人給我的回應無關。即使是那套拍得不愉快的外判劇，我覺得自己拍得不好，有些行內人也會跟我說拍得不好，但是普羅大眾還是會給我一些正面的評價。所以我知道我的作品對某些人來說還是好看的，但重點是我開始不滿意自己的作品，我認為這就是暫停的主要原因。

問：一直以來，你的主要收入都是以導演身份衍生出來的，而你現在卻選擇放下此身份，成為一個全職演員，但是你卻暫時沒有工作，那麼你要怎樣過活呢？

野：其實我也不是一個全職演員，暫時的目標也不是要成為一個全職演員，我的目標是成為一個兼職演員，能夠支付我半份人工就已經很好了，但是現在連半份人工也沒有。這半年以來，我的境況及生存狀態比較好，因為我在餐廳工作過的緣故，那家餐廳是一個以前做新聞主播人開的，他有很多人際網絡，剛好呂秉權在香港浸會大學任教，他便找我去教一些傳播學系的學生拍攝紀錄片，那些都是很技術性的分享，透過教授那個

「在我決定當演員之前有幾個考慮，一個就是持續發展的可能性。」

課程，我又賺到幾千元。然後在香港電台的《獅子山下》，我又賺到一萬多元，還有一些更零散的工作，就是幫一個導演工作，他接下香港大學一個拍攝學生實習情況的項目，我便幫他拍攝，這個工作是朋友介紹的，又讓我賺到一筆錢。最近，我又正在接 freelance，為香港電影文化中心工作。在 2015 年，我的生活比較舒服。但是這個情況是沒有什麼特別原因的，反正就是有人來找我工作。

問：你有想過要去改變現在這種生活模式嗎？

野：我也不知道應該要怎樣去建立一種新的生活模式，真的想不到。在教書的時候，我有想過可能可以建立一個新的「career path」。

問：但是在三個月後，你的教書工作便結束了。

野：對，那時我才發現原來我無法建立新的生活模式，所以我根本不知道要在哪裏開始。在我決定當演員之前有幾個考慮，一個就是持續發展的可能性。我認為演員似乎是一個較有機會可以持續發展的工作，而演員是一個正在收窄的圈子，所以我想趁着自己還不到 30 歲在這個方向多作嘗試。而且，我嘗試把這個從導演角色衍生出來的經濟收入重心，慢慢地轉移到當一個演員所得的收入。但是如果要以一些專業演員的標準來說，當然我是不合格的；如果以自己的心路歷程去作考量，那便很不錯了。

問：一直以來你都是很正面的，你有否遭遇過一些不公義的事情呢？

野：拖糧。對於這些情況我的感覺不是很大，因為儘管他們拖糧，不會拖很久。但是這個情況就是我遭遇過的所謂不公義。

問：在你的經驗之中，你認為政府，或政策是否能夠幫助業內人士走得順利一點呢？

野：個人來說，其實我從來沒有想過政府可以怎樣幫到我，但是以一個族群的角度出發，我會希望政府不要士紳化整個觀塘，我會希望政府可以做一些最基礎的事情，例如他們不要去摧毀別人的生存空間。我認為政府不是一個無法改變空間使用的集團，我只希望香港沒有一個嚴厲的空間使用規管文化，這樣對拍攝者的幫助已經很大，在這些議題上面政府可以友善一點，這樣對拍攝的人好，對其他使用者也好。我想到的大概就是這一些，我不懂得很專門地去想西九文化區要怎樣去策劃及發展，以及其他文化政策。

問：那麼最近你有什麼憂慮嗎？

野：因為我的憂慮都是很短期的，所以我沒有什麼憂慮。當我看着我的短期計劃時，我知道我整個八月都要拍《風景》，我便沒有什麼要憂慮的事。但是如果理性點說，拍完《風景》之後，我便沒有東西做，從九月開始，我又什麼工作都沒有。

「我只希望香港沒有
一個嚴厲的空間使用規管文化，
這樣對拍攝者的幫助已經很大。」

《春夏之交》（導演）

「我們從來沒有被保護過」
——陳心遙

陳心遙，編劇、電影監製、作詞人。
曾任職電台、唱片公司。畢業於九龍
華仁書院及香港中文大學人類學系。
在《信報》撰寫專欄。電影監製、編
劇作品包括《狂舞派》（2013）、《哪
一天我們會飛》（2015）。

問：你如何定義自己的工作呢？

陳：我的工作都與創作有關。普遍來說，人們對創作這詞語都存有誤解、或太過概括性的理解。他們會認為創作就等於拍電影、唱歌或寫歌，但其實創作存在於我們生活每一部分。不同界別或國籍的人，對創意都各有看法。我認為外國公司比較重視創意，這跟文化思維息息相關。雖然身為創作人，但我從理性思考出發多於唯心。創作可以是一件非常理性的事情，或者是理性和感性的結合。

問：你會如何描述你現時從事的行業呢？

陳：現在的我主要是一位電影製作人，投入電影或者拍攝工作比較多。同時，我沒有放棄音樂或填詞，以及作家的身份。收入來源主要來自電影製作人身份。

問：你如何入行？

陳：我是電台創作人出身。當得悉電台招聘，我便把履歷寄過去，之後便開始在電台工作。我所屬的創作部門負責的工作跟我真正想做的有一定距離。部門主要處理跟商業有關的事情，簡而言之，就是廣告，或一些跟廣告有關的節目。我做了有關工作很多年，直至轉去銷售部門，都跟創意有關，要替客戶做宣傳設計。所以，我離開電台後的第一份工作是網絡廣告，那是互聯網開始出現泡沫情況的時候。

問：為什麼會開始寫歌詞？

陳：我在大學時期開始寫歌詞。那時候機會很少，入行困難。我很想成為填詞人，但機會很渺茫。2000 年開始寫歌詞，那時剛好替一位朋友寫了一些「demo」，他跟從事音樂出版的名人有聯繫。他覺得我寫得不錯，見面後便跟我正式簽約成為旗下作者。

問：你離開電台後，從事網絡廣告多久？

陳：兩年。之後我又回到電台銷售部門，跟創作的關係不那麼密切，但跟創意很有關。為了糊口，我沒有時間創作。但我不可以把那段時間視為人生低潮，因為那時我賺錢不少。經濟層面上，那幾年的時間不是低潮，但對於一位創作人來說，無法專注創作的時間就是低潮。當時，我覺得自己或許此後也不再有機會從事創作。

> 「經濟層面上，那幾年的時間不是低潮，但對於一位創作人來說，無法專注創作的時間就是低潮。」

問：你有否經歷過個人經濟不穩的時期？

陳：有。我的第一份工作是公關，辭去公關一職之後的幾個月我無業，此後就沒有試過無業。我沒有怎樣求過職，我不是那種要求職的人。我不大需要找工作，大多是「工作」找我。沒有工作於我來說問題不大。但因為我經歷不少，所以我很理解很多人從事創作的心情，實在不容易。很多創作人，先別說掙扎，大都非常努力工作去糊口養家。當這個行業所提供的機會並不多，行內人感受到的挫敗感自會很強烈。我明白很多年輕人面對困難時所感到的難受，所以我會盡自己能力，當知道有些人很想入行的時候，我會用自己的方法、經歷鼓勵他們。很多時候我們看待事情都不應只看一時三刻，世界一直在變動。現在做不到得不到的事情，不代表將來不能將之實現。我經歷了很多波折方才能像今天這樣，不是說賺錢能力，而是我每天都可正正經經坐下來做創作。

問：能否分享一下你經歷過的波折？

陳：經歷過的波折並非經濟問題。跟很多人一樣，家人不會養我，我要給家用，要管理自己的生活，而同時從事與創作無關的工作，於一位創作人來說亦是挫敗的。我不會輕易地鼓勵別人不顧一切。你從事創作，命題叫人勇往直前，是文藝言語。實際上這世界裏所謂的不惜一切，不論對象是什麼，政治、人生、理想又或愛情，都不是真的叫你不顧一切，而是有技巧地、理智地不顧一切。這不是單純的鼓勵你想做就做，拋下一切，不理家人便去做。世界不是這樣的。要懂得變通，但變通不是妥協，你沒有放棄某種價值，你自知一直沒有放棄過。拍廣告、短片、故事，一有機會就要爭取。

問：你有遇過不公義或被剝削的情況嗎？

陳：個人來說，我沒怎樣受過不公義的對待。有關寫歌，最不公義的事情就是當寫了一首歌，被人家取用了歌的意念或內容，他再另找人填詞，這常常發生；或是把你很喜歡的一個題材，拿去讓有名的詞人寫，這種行為都非常討厭。甚或填詞後被「走數」，沒酬勞，都是時有發生的。關於行業整體的不公義，是工資長期偏低。這麼多年來，填詞的工酬從未提升過，一直維持同一水平，曾經有一段時間更是沒有預支工酬。為什麼我們的消費模式都側重於某一方面？跟外國標準比較，香港有很多行業工作者都值得更高的工資，很多人卻只能在貧窮線下努力維持生計。創作是其中一個出現此情況的行業。唱片的衰亡跟翻版和收入直接有關；唱片收入崩盤直接影響行業的生態和文化。控制整個唱片工業的是唱片公司的人，他們經歷十多二十年的華麗光景後，沒法適應新互聯網生態，直到現在。

問：為什麼現階段的你想做電影？

陳：我一直都想做電影，做電影予人的成功感較大。好的電影是藝術品，能夠滿足藝術上的一些要求，例如真善美、人性是什麼等等，這些作品都能呈現一些價值。但是它們由始至終沒有脫離過商品這個範疇，因為沒有電影不是商品，就算是獨立、另類、變態的電影。真正的藝術電影可以不面對市場，但大部分被定義為好的電影，普遍來說都頂着另一頂帽子，他們都是商品。創作者或許沒有意識到商業一環，又或沒有從商業角度出發去創作，但最後作品都會變成一件商品。所以，電影的確被置於商品和藝術之間。我認為爭拗電影是商品抑或藝術品並沒有意義，這不到我們去爭辯，因為那是被放諸於世界去運作

的一件事情。除非你拍電影很厲害，意念和實行都能一人包辦，但電影無可避免地是一項團隊工作，你一定要跟別人合作，要保障合作人的收入。所以，電影一定涉及最多的資源。音樂也是，音樂的奇妙之處在於聲音，而電影亦包括聲音。一部很好的電影，就說每年香港電影金像獎的最佳電影，也需要涵蓋所有單位最出色的人才能將之完成。電影亦需要攝影、燈光、美術等，一切一切。所有我們口中「靚」的東西，最好的東西，都是匯集最厲害的人之大成才做到。一部完美而偉大的電影，本來就是一個烏托邦，那匯集了所有最厲害的人所做的事。這個烏托邦的國王，就是一位導演。

「在香港拍電影，最昂貴的就是工作人員薪酬。
工作人員薪酬貴，但香港人值得。」

問：為什麼你選擇擔任監製一職？

陳：我沒有選擇做監製。我沒所謂，很多崗位的性質都不一樣。有些崗位我這一輩子都擔當不了，如武師、燈光師。說到監製、編劇和導演，我對這三個崗位都有興趣，而且有信心能夠勝任和做下去。我很想做下去，我覺得三個崗位的工作都很不容易。

問：在工作上，你曾經面對過什麼困難呢？

陳：都是錢財問題。創作上的困難，我做編劇的時候遇過的比較多。例如製作電影《狂舞派》，技巧上需要一直跟導演協調，亦存在藝術判斷（的不同）。

問：關於資金呢？監製是否常常被夾在編劇和導演之間？

陳：絕對是。一方面我想給導演最好的資源，但不可以亂來，資金着實不多。所以，溝通過程也需要一點藝術。要運用不同的人，不同的方法，思考有沒有更經濟的可行方法。我們的模式就是，公司給了一筆資金，我們分配予不同部門。其實資金並不足夠分配。在香港拍電影，最昂貴的就是工作人員薪酬。工作人員薪酬貴，但香港人值得。因為我覺得香港電影製作人在世界上是首屈一指的，他們的彈性很強，非常努力，耐勞的能力也是世界第一。

問：你如何依靠拍電影維生？

陳：除了拍電影，我也拍短片。電影工作室會接下和尋找短片及廣告的工作。

『哪裏有電影資金我們就到哪裏去拍電影，
不論是中國、台灣又或荷里活。
我們不靠保護主義起家。』

問：你對監製一職有沒有什麼想像，或期望呢？

陳：沒有。但我對於整個行業又不是十分失望。當然，我會看到一些不好的事情和現象，不過失望無補於事，要去做才行。我不再是一位觀眾，我很明白一位觀眾和電影製作人的分別。入行之前，作為一位觀眾，很容易作批評。現在很少批評，讚賞會比較多，看作品的可取之處。少批評不是因為犬儒又或害怕得罪別人，而是我明白拍電的難處。

問：作為電影製作人，你認為從事電影製作生活艱難嗎？

陳：艱難，這一行很多工作者的生活都很艱難。

問：那麼，你們堅持製作電影的原因是什麼呢？

陳：電影製作是有益社會、有益行業工作者的事。當然不是每位電影製作人都這樣定義。有些只純粹想拍電影，而且一定要跟內地有聯繫，因為那是資金來源，這我理解。你想拍更大的電影，需要更多的資金，因此需要出路，而比較容易尋求的出路就是來自內地的資金。這情況也不只他們需要面對。我想當今世上所有電影製作人都正在面對這狀況，他們想有更多資金去拍電影，便需要連結多一點不同的文化。

問：你認為要成為監製最重要的個人特質是什麼？

陳：大概是溝通技巧。其實個人溝通技巧在每項職業都重要，我也不太會回答這問題。你去做電影的前提，就是你要愛電影。

問：所有人都可以做監製嗎？

陳：不是。有宏觀視野的人，比較適合。監製崗位負責前期的策劃項目，看事物需要宏觀一點。或許因為我從事過非創作性職務，所以我知道很多事情不能純粹唯心地去做，以為創作凌駕於一切之上，這樣說只是一種情緒或者宣傳的語言。就算是一個創作人也不會這樣說，不然就是因為他沒有真真正正嘗試過創作。或許藝術凌駕於一切之上，藝術的包括面比較大，但創作一定不是。因創作之名，無限制地為所欲為這回事並不存在的。藝術是有可能，但創作不會。

問：你對於政府或者政策上對電影製作業的幫助有否期望？

陳：經濟方面，我是一個偏右派的人，所以我覺得過度的保護並不能幫助行業發展。如果你問我是否贊成香港效法中國或者韓國，規定播放本地電影的熒幕數量，我打從心底不贊成，這樣會害了香港電影。我有時會借鑒外國的經驗，同時留意香港電影實際的成長歷程。香港的電影演繹香港精神，我們從來沒有被保護過；但我們不需要被保護，江山是用一雙手打拚回來的。無論是廣告、漫畫、紡織業、玩具業，都是香港人用雙手打拚出世界市場。電影也一樣，是我們雙手打出來的。哪裏有電影資金我們就到哪裏去拍電影，不論是中國內地、台灣又或荷里活。我們不靠保

護主義起家。在這最自由的城市裏，從來沒有保護主義。這個城市的高度自由運行方式也證明了是成功的。當然，例如《狂舞派》也因為電影發展基金資助完成製作，我不能說這樣援助不對。很多人會覺得為什麼香港電影需要特別得到政府協助，為什麼政府不資助其他行業，這我不否定也不承認。我理解某些人有這樣的看法，香港行業之多，為什麼偏偏要支持香港電影？不過先此聲明，《狂舞派》其實替香港政府賺了錢。雖然政府提供資金，但製作完成後我們退還款項之餘，更替庫房多賺錢了。我很理解一般非電影界人士的控訴，不過作為一位電影製作人，我認為電影業的確不是一門普通行業，它傳承文化、象徵身份。電影業為整個城市帶來的收益，以韓國為例，不只從票房反映，或許還有旅遊業、藝人的價值等。

問：你意思是，覺得適度的保護是可以的？

陳： 我比較傾向看情況。作出適當保護的同時，還要看一般市民觀眾的反應。但最直率的回答是，我不贊成那種硬性保護，因香港的電影就是要靠自己的力量吸引觀眾。

問：若果說資金的提供呢？

陳： 那就不同了。我認為適度的資助是好事。其實全世界也是，除了大國，如美國，她的龐大資金流動量用不着政府資助；中國和印度也不需要。但是在較小的經濟體系，電影資助金這回事其實很普遍，例如在歐洲、亞洲等地，如台灣。

問：那是不是說工會可以存在，但同業不慣常運用工會制度？

陳：不是。現在電影製作依從健全的電影工會制度，如工資規定。製作工會規定電工或機工的工資，一切規定好，不許不依從，沒有周旋餘地。而且香港工作人員值得，他們的工作效率跟中國的又或台灣的要高，但他們也是整個電影製作裏頭最不被賦予光環的人。他們非常值得獲取一筆像樣的合理工資去糊口養家。我非常支持。只不過站在宏觀電影製作的角度來說，工會制度使製作欠缺彈性，工作更艱難。他們是香港無數精彩電影的無名英雄，我很尊重他們。

問：關於電影工作者的保護，例如成立工會，你有何看法？

陳：工會或者一些金錢上的硬性規定，會使總策劃人失去彈性，但站在維護該產業工作者的利益出發，這些制訂是好的。例如外國的工會能夠保障同行權益。香港的不同，可能因為香港的電影製作人並不一樣，一直都是靠打拚出來的。

#4.4

「對於我喜歡的工作
我從來不談金錢」

—— 曾慶宏

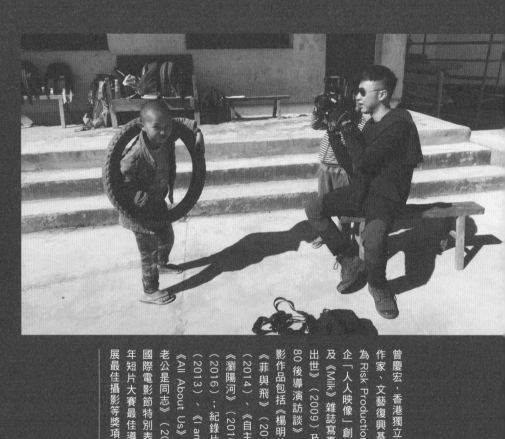

曾慶宏，香港獨立電影導演、製作人、作家、文藝復興基金會青年理事。現為 Risk Production 創意總監，青年社企「人人映像」創辦人。曾為《明報》及《Milk》雜誌寫專欄，有著作《亥時出世》（2009）及《蜜糖不壞：華語80後導演訪談》（2015）。參與電影作品包括《楊明的夏天》（2013）、《菲與飛》（2014）、《陌生人》（2014）、《自主時代》（2015）、《瀏陽河》（2016）及《九號公路》（2016）；紀錄片《The Dialogue》（2013）、《I am ME》（2013）、《All About Us》（2014）、及《我老公是同志》（2015）等。曾獲柏林國際電影節特別表揚獎、全球華人青年短片大賽最佳導演及台灣金甘蔗影展最佳攝影等獎項。

問：你會怎樣定義自己的工作身份？

曾：Freelancer（自由工作者）。我有一間註冊公司，所以我其實是公司的老闆，那公司是做一些與媒體製作有關的項目，但是我很少以這身份標籤自己，通常會說我是一個 freelancer，一個 freelance 導演、一個 freelance 作家。

問：**你的公司名稱是否反映了你對公司的看法？**

曾：我公司的名字是「Risk Production」，其實是因為有一個社會學家 Ulrich Beck 曾經提出「Risk Society」這個概念。我很喜歡這個說法，就是人們現在所做的事並不是為了當下，而是為了將來的某一個目標。我認為這個想法有好處也有壞處，壞處是我們可能為了一些泡沫而把自己現在的生活弄得很糟糕。但是對我來說，我的看法是因為我有一些很美麗的事情想完成，所以我會願意在這刻冒一些風險。

問：從什麼時候開始你對藝術和影像有興趣的？

曾：其實我是首先接觸文字的。小時候我愛看書，但是到了會考以後我才真正有閱讀的意識，就是在那個期間我也不知怎地看了很多這些書，後來我便開始寫東西及投稿。我記得第一次投稿是在中七的時候。當時在上暑期工，每天早上上班的時候都會在車站拿一份免費報紙，那是《都市日報》。那時候我看到有讀者投稿，因此某天我便回家寫了一篇文章並投稿，翌日看報紙時真的看到自己的文章被刊登了，這就是我第一篇的投稿文章。

問：**是沒有錢的嗎？**

曾：沒有錢的。我就是這樣開始投稿的，但是當時沒有想過要怎樣發展，我還在想自己上大學應該讀什麼。後來在大學一年級的時候，我開始寫一些專欄，首先是在《Milk》雜誌，一年後則開始在《明報》。

問：但是你的技巧是在哪裏累積而來的？

曾：都是自學的，剪接、拍攝等方法都是沒有人教我的。至今為止，我也沒有修讀過任何電影課程。我認為這也是現在此行業的一個問題，我們沒有一套訓練方法，所有事情都是道聽途說，或是靠自己摸索，那時候我就是一個人留在剪片房不停嘗試。後來我開始替身邊的人工作，他們發現原來我喜歡拍攝，或者他們會覺得我好像很擅長拍攝工作，認為我能夠執導一些作品，所以他們會一直找我拍攝。從那時候開始我會幫身邊的人或者一些非牟利機構拍攝，當時我還沒有參與商業性質的工作，主要都是一些短片，多是實驗性質。直到我修讀碩士課程的時候，找了幾份兼職，其中一個工作就是在香港電台當資料蒐集員。後來我開始拍攝自己的鮮浪潮電影，接着便接下愈來愈多有金錢回報的工作。我認為這些工作是有商業性質，同時也是有意義的。

問：那麼你為《明報》的「星期日生活」專欄寫了多久？

曾：大約一年，但是同時還有其他以筆名書寫的工作。其實我寫作的意識是用影像去寫的，意思就是在我腦海中浮現的影像，我會嘗試以文字去作出描述，當然那些關於觀點的文章就不是了。通常我都是用同一個腦，寫作於我而言就像寫劇本。到了大學二年級的時候，我開始得到一些參與拍攝的機會，其實那些工作就是當製作公司裏的助手，替他們整理一些瑣碎的事情。

問：這些工作機會是否由別人介紹？

曾：對，我從來沒有主動找過這些工作。

問：**所以你的整個事業發展都是不斷專注在自己感興趣的地方，然後圍在你身邊的人看到你的狀況，便會幫你尋找一些可能性，是嗎？**

曾：也是，但是當然自己可以去抓住那些機會。當時我第一個在香港電台執導的工作是外判項目，是一部關於「同妻」（男同性戀者的妻子）的紀錄片。要得到這個工作機會，我也要自己草擬計劃書、做推銷、買辦。因為我既是監製，又是導演。完成那部紀錄片後，最近我又完成另一集，接下來又會有新一集，所以我會說，現在是他們找我擔當該節目的導演，我只需要執導，其他資源則由香港電台提供。

問：**你是一個創作人，導演、作者，而且還是監製，也就是管理人，你是怎樣平衡這些身份的？**

曾：因為我一直以來的生活方式都是這樣，自己一個人住，自己獨立地生活，所有事情都自己打理，所以一直都是「multi-tasking」，我必須以這種方式生活。因為我在大學的時候，已經知道自己要走拍攝這條路，或者在短期內多拍一些作品，但是我選擇不讀電影校，不去加入這個工業。我不想加入，是因為身邊已經有很多人在那裏，我覺得那條路不適合我，我不能說哪條路比較容易，因為每條路也有辛苦的地方，但是在那邊你看到應該要怎樣走，那邊有一套方程式，你知道只要跟隨那些步驟去做事、去建立網絡，就知道要做什麼角色，以及花多少時間可以到達那個位置，然後最終十年後你可以拍一部長片，前提是你有實力的話。

問：當初你是在大學畢業的時候，便想做獨立電影導演的嗎？

曾：其實我是很實在地知道自己想做一個知識分子，我不是要一個職業。也就是說，我不是要做一個導演或者作家，或者什麼東西。我是以做知識分子為定位。

問：你的家庭背景讓你成為一個知識分子嗎？

曾：不是，我的母親只是小學畢業，我的父親則是初中畢業。我的外公是一個清貧的大好人，他做過很多善事，但是不求名利，也沒有留東西給後代，我的母親則或多或少秉承這些想法，她說做人最緊要有風骨，知道對錯，她是一個講道德和原則的人，所以雖然她自己沒有讀很多書，但是在我小時候她一直讓我吸收一些好的東西。她就是願意給錢讓我得到好的環境，但是她同時亦不想我成為那種所謂的精英分子。她給我好的環境去吸收那些養分，所以我覺得知識分子這個概念，是我在大學的時候給自己的一個定位。

問：所以你的家庭都沒有抗拒你的工作？

曾：那倒不是，其實媽媽的想法沒有這般清晰，她知道讀書很重要，說到底她還是想我讀商科，只是我一向都不會理會這些意願的。他們心裏是希望我有一份穩定的工作，想我做銀行或者其他工作，直至我慢慢地能夠支持自己的生活，有能力給家用，開始做出一點成績，他們便比較安心。一直以來他們都不是要把我訓練成知識分子，他們會認為我終歸也是要生活的，不可以做一個窮的藝術家。

問：你是在什麼時候開始財政獨立的？是在大學畢業後嗎？

曾：我在大學的最後一年便開始自己養活自己，包括學費、租金，甚至是我碩士課程的學費。其實從21、22歲起，我便開始財政獨立、生活獨立，什麼都獨立。

問：對於自己的財政狀況，有感覺到不安穩的時候嗎？

曾：沒有。其實我的銀行戶口裏也沒有很多錢，但是我沒有那種覺得自己沒有錢的感覺。或者說，我根本沒有時間去理財，我也希望自己是一個有計劃的人，但是我並沒有刻意去計劃。關於理財，我只知道生活上大概可以用多少錢、一些基本開支，例如我每個月起碼都會有 5 萬元進賬，有時候會多一點，有些時候或者會少一點，我會知道我接下來的那半年都不用擔心錢的問題，有了這些想法我便什麼都不管了，只會一直接工作。

問：你的事業發展也算是順利吧？

曾：其實我覺得是在今年開始有收成。一年前，我都覺得沒什麼可以拿出來，的而且確有自己的作品和工作，但是在這些項目之中，有多少是我能夠理直氣壯地拿出來、很有信心地告訴別人我在做這些工作呢？因為有很多工作都是自己覺得有意思，但是一般人不知道你在幹什麼，我能夠理解這個想法，甚至在一年多前我仍然有這個感覺。說到比較，我現在 26 歲，跟我同齡的人，如果他們從大學畢業後便開始工作，便已經工作三年了，開始升職，他們很可能已經開始過着穩定的生活，有一部分人甚至已經結婚生子。不過我的工作的多樣性一定比他們的高，對於文化及文化藝術的影響亦較大，而且我的角色會比較鮮明，例如我是一個作家，一個創作者，一個這樣的身份。但是假若你問我這樣算是成功嗎？我不會說我是成功。我會說他們在過一個穩定的生活，他們也把自己管理得很成功。我也想很穩定、很快樂地，去過一些平淡得來又可以做自己喜歡的工作的那種生活。

問：但是至少你在這個範疇裏面工作能夠養活自己，甚至是你自己的團隊。你的情況在獨立電影導演圈子內普遍嗎？

曾：其實這個圈子有兩邊。比我拍得更多的都是那些會拍攝婚禮和接商業項目的人，他們是光做這類型的工作，但是他們可以賺很多錢，肯定比我有錢很多。假設你是在說個人創作，我認為我們首先要排除這些人，他們有獨立拍攝的團隊，不是說他們做的東西不好，只是他們並不真的屬於獨立電影這個圈子。至於那些想拍自己的作品、對社會有意見的人，我認為我跟這些人最大的分別，或者其他人會認為我跟他們不同的地方，就是我有很多其他方面可以幫我完成拍攝，我的領域很闊，接觸的界別層面也很闊。這個跟我是新傳系[57]出身的背景有關。譬如我的實習是在北京的，我會為自己找很多機會去看這個世界，而且焦點永遠不是在拍攝，我的時間是用來了解這個社會在發生什麼事情，我要知道什麼人在做什麼事。

問：在建立自己事業的過程中，有否遭遇過不公義的事情，或者剝削？

曾：有，有很多。譬如在我完成一個項目之後，對方消失了，我收不到錢。這些事情算是你說不公義的事情嗎？

問：有人認為這些都不是剝削，所以我會想知道你認為這種待遇是否剝削呢？

曾：當然是剝削，因為這些工作都不是我最想做的事，只不過我為你提供了這個服務。我並不抗拒做這些工作，但同時也不是我想做的事，所以當我選擇完成的時候，應該給我合理的回報。但是有些人就是會突然跑掉，我認為這些都是剝削，總之我會追他們，直到他們給我錢為止。

57 / 指香港中文大學新聞與傳播學院

問：那麼如果是你想做的工作呢？

曾：對於我喜歡的工作，我從來不談金錢。或者當我想為其他人完成他們的作品的時候，我也是不談金錢。我可以分辨一件事情到底是「job」（工作），還是「work」（作品）。

問：那麼對於你喜歡的工作，就算別人想跟你商談價錢的時候，你也不會開出一個價錢嗎？

曾：一般在這種情況下，我只會說「你話事啦」。譬如一些需要上內地拍攝關於自然災害的項目，很多時候都是我們從內地回到香港之後，製作單位才會問我需要收多少錢，我都會跟他們說「你能夠給多少便給多少吧」，反正他們不給我錢，我還是會去的。

問：你怎樣定義「job」（工作）和「work」（作品）呢？

曾：我喜歡參與的項目就是「work」。對於「job」，我會用經濟的頭腦去考量。對於「work」，則是另一種態度，是那種儘管蝕錢也要想把作品做好的態度。

問：加入這個行業後，你認為這個行業的現況跟你加入前的想像有沒有什麼不一樣？

曾：我覺得這個行業其實很細，很多人都互相有連繫。我會覺得這個獨立電影行業其實沒有一種制度讓人們入行的，電影工業尚且有方式，但是說到獨立電影製作，以前重要的可能是你到底認識什麼人，但是現在我認為最核心的並不是你認識多少人，而是你是否真的跟那些人在思想上或理念上接通。

『我會為自己找很多機會去看這個世界，而且焦點永遠不是在拍攝，我的時間是用來了解這個社會在發生什麼事情，我要知道什麼人在做什麼事。』

問：換一個說法，就是你認為知識是這個行業裏面的人要生存所需要具備的一個條件，是嗎？

曾：這個說法也對，因為當時我沒有花費力氣去結識什麼人，我只想多認識事物、想自己對事情多作思考。我覺得如果你需要刻意告訴別人自己的存在，而其實你根本沒有東西可以跟其他人分享，那麼即使你認識了很多人，又有什麼意思呢？

問：自從你進入了這個行業以後，你最大的得着是什麼？

曾：其實我在這一年，反而不停在想自己失去了什麼。我失去了時間。一來是因為我無法停下來，我連去旅行的時候都時刻提醒着自己還有七日便要回來工作，或者因為我連去旅行時也要處理一些突發的情況，完全無法放下我的工作。通常在這些時刻我便會特別羨慕上班族，因為他們可以放工，相反我每天都在不停地工作。幾年前我會覺得要是當上了導演，可以製作自己的作品，我定會感到很高興。但是當現在所有人都說我是導演，我卻了無感覺。我在很早以前已經失去了那種很興奮的感覺。現在我不會認為一個人能夠當上導演，或者一個人有才華是一件多麼好的事，反而覺得我失去了一種真正快樂的生活。

問：那麼，你是否已經失去了繼續創作的動力呢？

曾：其實我一直都在想最後的那個「end point」。其實涉及兩個層面，因為我會覺得如果我現在就放棄，是不值得的；如果我這麼輕易便放棄了，我便不能再重新站起來出發。

問：以自身出發，你有否期望過政府，或政策上可以有任何改善，以幫助整個產業空間及電影工作者的發展呢？

曾：當然掌握最多資源的一定是建制派、政府或商家，一來大部分商家都沒有藝術是由心去欣賞這想法，他們認為藝術只是一種裝飾或者一種需要存在的東西，但是他們不知道為什麼藝術需要存在，只知道自己需要做這些所謂有品味的事情。我們這些從事創作的人，大部分都是在等待資源的出現，或是努力地去尋找資源，卻怎麼也找不着。資源是很難得到的，而自己也無法創造資源，於是我們就會有饑荒。有很多事情都像是被建制派局限了，整個產業空間

的現實就是資源只有這麼少，我們看看怎樣把資源分配，必須在資源緊絀的情況下，讓更多人可以生存。香港的所謂文化產業環境，就是這樣。

問：獨立電影工作者現在是沒有工會的，你有否想過要成立一個工會？

曾：我在想的事情不是要成立一個工會，反而我想做一個類似以前台灣新浪潮時期的東西，有一個地方可以定期或不定期讓一些人聚集起來去商討一些事情。我認為一旦有工會，或者其他例行的聚會或事情，這個組織便會喪失力量。我們需要的，只是一個地方去凝聚一群人。

『我覺得如果你需要刻意告訴別人自己的存在，而其實你根本沒有東西可以跟其他人分享，那麼即使你認識了很多人，又有什麼意思呢？』

#5

視覺藝術

工作者

跟作家和音樂創作人一樣，藝術家，作為「藝術創作人」，被界定為「表演藝術」組別的文化及創意產業工作者，這再一次顯示出現有的文化及創意產業統計分類，對於創意工作者獨特性的忽視。事實上，不少從事視覺藝術工作的創意工作者，又涉及另外兩個文化及創意產業組別：「文化教育及圖書館、檔案保存和博物館服務」，以及「藝術品、古董及工藝品」。

「文化教育及圖書館、檔案保存和博物館服務」界別包括「私營的藝術、戲劇、音樂、舞蹈、繪畫、攝影等訓練；綜合美術及表演藝術學校（學術除外）；以及私營的圖書館及檔案保存、博物館及歷史遺址經營管理」，佔文化及創意產業總就業人數的 4.5%，而定義中的「私營」與「學術除外」所強調的產業性是無可否認的。「藝術品、古董及工藝品」界別涵蓋「珠寶及相關物品的製造（包括寶石切割及鑲嵌、貴金屬雕刻、打金及打銀）；以及珠寶首飾及貴金屬裝飾物、古董、藝術品及工藝品的批發及零售」，為文化及創意產業中增長最快的組別之一，它在文化及創意產業的總增加價值中，所佔的比重由 2005 年的 8.1%，增加至 2013 年的 12.9%。

作者訪問了的四位視覺藝術工作者，包括藝術家白雙全與林兆榮、藝術空間管理人李明明，以及學者兼藝術團體負責人梁學彬，他們面對政策的藝術產業化想像與發展，不但有着不同的經歷，更說出了在創作與行政、本土與國際、生活與職業之間很多不一樣的觀點與取捨。

#5.1

「藝術工作者就像農夫」
——白雙全

白雙全，香港藝術家，畢業於香港中文大學藝術系，主修藝術，副修神學。從事攝影、繪畫及觀念藝術創作。曾參與「台北雙年展 2010、2012」、「Cuvee 雙年展 2010」、「橫濱三年展 2008」、「廣州三年展 2008」、「釜山雙年展 2006」等重要展覽。作品獲國際美術館，如 Tate Modern 和 Astrup Fearnley Museet 等收藏。

問：你會怎樣界定自己現時的職業？

白：我會說我們這個行業十分奇怪，大家普遍會基於職業性質以界定我們的職業，但是偏偏不能夠簡單地被界定或定位的。而且我認為藝術家基本上都是一種反職業的角色。現在有很多畫廊會給藝術家支薪，甚至會每月支薪給藝術家，讓他們可以繼續工作。但是這種關係都會影響藝術家的創作自主性，減低他們的創作自由。在我看來，我的工作不等如我的職業，我希望可以在工作上得到最大的自由度，任何減少我的創作自由的東西都會讓我喪失創作，所以我認為要去界定我的職業是有難度的。但是實際上，我的工作有否牽涉大眾對於職業的傳統理解呢？我想是有的，同時也是這些因素讓我可以在這個行業裏得以繼續生存。例如我會跟畫廊合作、透過接工作而得到報酬。我認為做這些工作的原因，是要保護自己的原創自由不受其他事情所滋擾，同時間亦要平衡生活上的經濟需要。

問：所以你是說藝術家把自己放置到一個買賣場合中，他們的創造力便會耗損嗎？

白：這種耗損是十分直接的，因為它會直接地影響心態。你做的事情的結果，其實會影響自己在設計前期工作的那種心態。不過坦白地說，我知道沒有很多人的想法像我一樣，所以我不敢說我是不是一個典型的例子。因為我是極力保護自己的原創性的，我相信創作有一個很原始或原初的元素，我會努力維持百分之一百的原創性。

問：作為一個藝術工作者，你跟畫廊的合作或工作關係是怎樣的呢？

白：我跟畫廊的合作關係是畫廊會把我的作品賣出，然後我們會把收益對分。每一年賣出多少作品，則視乎我向他們提供多少作品，每年的數量都不同。我是 2002 年畢業的，至今已工作了 13 年，我的生活一直不成問題，可能只是在頭一兩年起步的時候，我曾有過輕微的經濟壓力，其餘時間我幾乎沒有感覺到任何壓力。

問：所以你是從大學畢業，然後以自由工作者的形式跟《明報》合作，這似乎不是典型藝術工作者的入行方法吧？

白：對。但其實在我畢業的時候並沒有所謂藝術家的「role model」（模範）。當時我覺得自己沒有什麼路徑可走，能做什麼便做什麼。當時我歸納出一個很重要的結論，就是我們要學懂如何生活得簡單，還有要懂得變通，不可以看到事情跟商業世界有關係就完全不碰，所以那個時候我什麼都會做，我覺得這也算是嘗試。在我畢業以後的第一年，我已經跟《明報》合作，那是一個很好的開始，因為提升了我的曝光率，以藝術家來說，當時我的曝光率可能是全香港最高的。那時候我們沒有很多展覽，每年可能只有一兩個年展，沒有人會認識我，但是《明報》卻提高了我的知名度，如此一來，做起其他事情便方便多了。例如當我要去找一些教繪畫的工作，我可以有議價的能力。其實那時我一個星期每天都要上班，七天都是教繪畫的，但是每天只需要上班一兩個小時，我便可以維持生計了，而且我還可以支付工作室的租金、給父母家用。對於一個剛入行的藝術家來說，已經算是很不錯了。當然那個時候我會覺得自己是在「捱」，現在也是，但是在那個時候的我，會用盡任何方法讓自己有更多創作的空間。不過我的情況是每一年都在改變的，甚至我現在也無法預算接下來的那一年情況會怎麼樣，來年可能又會是另外一種方式，所以我們必須有心理準備，能夠適應突如其來的改變，這個也是成為一個藝術家需要具備的條件。

問：剛才你提及畢業以後的頭幾年都一直在「捱」，那麼是到了什麼時候開始你認為自己的生活比較安穩呢？

白：大約是跟畫廊合作了幾年之後。應該是從 2008 年開始。在 2006 年，我拿了 ACC（Asian Cultural Council 亞洲文化協會）的獎金到美國交流一年，回來香港之後我便開始跟「維他命藝術空間」合作，他們開始展出並賣出我的作品。後來，在 2009 年我亦代表香港參加威尼斯雙年展。我認為這三件事情是有關連的，出國、跟畫廊合作、威尼斯雙年展。三件事情的發生讓我突然之間好像晉身了另外一個位置繼續創作，我想是跟畫廊的合作以及在威尼斯雙年展得到的曝光率，讓我突然間發展得很順利。從那時候開始，我的生活過得比較「鬆動」。

問：作為一個「觀念藝術家」，你要讓畫廊賣出你的作品，有遇到什麼困難嗎？

白：我的創作有兩個方向的，或者說我有幾個方式去進行創作，而因為我有幾個創作方式，所以我的作品可以分成幾個類別。有些作品我是絕對不會放進畫廊的，同時亦因為這些作品根本不能放進畫廊，有一些則是我放到畫廊進行試驗的作品。其實在創作作品的時候，我也沒有想過一定要把作品拿去賣，只是剛好有部分的作品若要拿到市場去賣也不會遇到障礙。例如我的一些畫作，因為畫這一個形式是很特別的，若你回顧數千年的歷史，你會發現畫從來都是跟市場有關係的，同時亦有很多人想創作一些畫作是脫離市場的，但是市場甚至已經把這類創作消化掉，所以我可以很舒暢地把我一部分的創作投放在畫作之中。現時我也有一些作品，是把「conceptual」的元素放進畫作之中的。

問：你這種生存模式是不是香港藝術工作者常見的生存模式呢？又或說，你的生存方式可以成為其他人的模範嗎？

白：我覺得作為一個藝術家，有一個模範是好的，但是你首先要知道自己的 flexibility（彈性）是怎樣。我認為一個藝術家是可以隨機應變的、是活在當下的，而且還有一個核心的東西是一直在追求的。如果沒有一個很核心的東西、並不知道自己在朝哪個方向走，那麼我不認為你是一個藝術家，可能只是在渾渾噩噩，偶爾誤打誤撞下闖出來了。但是當你抓緊一個信念或目標，便可以進入一個創作的狀態。

問：你很早便知道自己的創作方向和核心是什麼嗎？

白：我一直有上教會，因此我一直對於核心的東西都很執着，同時亦可能是因為這些執着，我進行過很多創作。倒過來說，這些執着亦讓我在這個渾渾噩噩的市場環境之中，可以找尋到自己的位置。假如你問我，我這樣的生存模式是不是一個值得被跟隨的模式呢？我實在不知道。可能有些人採取我的路線，然後他們會變得很慘。但是我認為作為一個藝術家，一定要有這個想法，就是不要跟着別人走，一定要尋找到那個屬於自己的東西，在這個過程之中你一定會遇到困難，在這個困難的時間，我可以接受你暫時放下自己的條件或原則，但是你一定要達到最終的目的。

問：剛才你提及「彈性」，但是對於彈性的詮釋可以很廣闊。當我訪問其他年輕的藝術家，其中一種彈性就是在工作方面的。例如他們會因為很想成為一個藝術工作者，所以他們會成為售貨員、兼職導師，以賺錢補貼生計，你又會怎樣去看待這種彈性呢？

白：這要視乎各人的能力，有些人真的可以一邊教書，一邊創作的。回顧過去，我發覺創作力最旺盛的時候，就是結束《明報》專欄後的那一兩年，那亦是我最忙的時候。工作對於我的創作是否有所影響，這個我說不定，但是無可否認的是在香港工作真的非常忙碌，在這個環境之下，藝術家可能就要作出取捨。但是我們卻常常認為自己沒有選擇，我認為不是這樣的，我們在兩極之間還有很多路可走。例如當你在做售貨員的時候，你也可以想創作的事。當然我說得很輕鬆，因為我沒有做售貨員的經驗。但是為什麼我反對把藝術創作職業化，就是因為藝術創作本來就存在於生活之間，在任何一個地方都可以找得到。當然你可以選擇做一個全職藝術家，你的條件甚或比其他人優厚，因為這樣代表你可以在這個環境生存。但是我們重視的，並不是你可以在這個圈子生存到並且可以享受較高的生活水平，而是你實際上創作了幾多作品、你的作品是什麼質素。所以當我以藝術家的角度出發，我會較重視藝術家的作品，並不在乎他能夠賺多少錢。

問：剛才你提及到在畢業後頭幾年為《明報》工作讓你得到很多，但是在你作為一個藝術工作者的成長路上，你有否覺得自己曾被剝削、欺壓，或其他不公平對待？

白：我現在算是比過去有「牙力」，所以我還可以跟其他人討價還價。藝術家在這個工業裏面其實就像農夫一樣，兩者都是望天打掛，只要你相信努力工作，農作物便會茁壯成長，而當你看到農作物成長的時候，你也會感到很快樂，因為你知道自己可以養活自己。但是當這些農作物被賣到市場的時候，例如在超級市場，它們不再是在你的控制範圍之內。也就是說，當藝術家去到另外一個平台的時候，他們可以活動的空間其實很狹窄，他們要倚靠策展人邀請他們做展覽、依靠畫廊在各個地方展示自己的作品，等到有別人來買作品。這個角色是非常被動的，除非你可以到達這個位置是別人需要你，多於你需要別人。

問：剛才你說到現時的工作模式都是一步一步摸索出來的，你是很早便要決定做一個視覺藝術家。即使你並不認為這是一個職業，但是這個行業確實存在。那麼在你進入這個行業後，你認為它跟你在讀書時期的想像有什麼不一樣嗎？

白：我在讀書時期對這個行業沒有想像，我們認為在香港並沒有藝術品市場，所以我們並沒有考慮市場問題，只是專注創作，純粹創作。在我的印象中，我甚至覺得我們的老師也沒有教我們關於市場的事情、在畢業以後要怎樣謀生。後來我們知道有些師兄在畢業後在畫廊或美術館工作、做美術老師，只要我們知道有一兩個師兄能夠成為藝術家，我們便會覺得很好，但是他們也不會成為我們的模範，因為他們只屬少數。所以在讀書的時候，我對這個行業一直沒有什麼想像，純粹是因為我想做，便繼續做下去。

問：你認為香港的藝術工作者的處境，跟整個藝術產業的現存格局有關嗎？

白：例如外國的 independent art space，它們可以完全獨立於畫廊的系統，但是它們仍然存有公信力。他們的資金來源可能是政府，也可能是私人基金。它們製造了作品被美術館收藏或流動收藏的可能性，而且它們擁有一個委員會，那裏有一些專業人士，所以那個系統相對完善。當然你也可以批評藝術是否需要這些所謂專業人士的驗定，但是每個人就此也有不同的意見。藝術產業化，其實就像奧斯卡頒獎典禮，電影都是由明星去演，這樣會影響整個產業。過去好幾年，香港藝術發展局都在探討如何在香港藝術界製造明星，他們認為一旦明星誕生了，整個行業便會形成一個金字塔，但是我不確定這個模式能夠在香港運作。

問：對這種「以明星藝術家帶動產業」的說法，你有什麼看法呢？

白：在我看來，我覺得這個方法不太好，製造一個明星出來有什麼意義呢？是不是要所有藝術家都以這個明星為模範？藝術強調的就是創作的多元性及獨立性，這個做法根本是破壞了藝術創作的原意。雖然他們強調的是提高作品的質素，但是我不相信。他們這些想像是非常理想化的，他們覺得只要製造了一個明星，便可以推動其他不同方面的發展，增加不同的創作類型，但是我認為這個想法跟結果會有出入。

問：你認為政府或者香港藝術發展局，還可以擔當什麼角色，以改善藝術工作者的生存現況呢？

白：我認為這個跟農業發展差不多，政府要怎樣去創造條件讓更多好藝術家可以走進到這個細小、剛起步的藝術產業。我擔心的是，現在很多人對於藝術家的定義都被各個媒體扭曲，很多人都認為藝術家就是可以賺很多錢、很會出風頭，這些人都可以是好的藝術家，不過這些人只是藝術家的一部分。當我們強調創作的重要性時，我們不應該只留意它們對經濟總值創造什麼增長，而是它們怎樣提升人文素質。當然兩者不一定有衝突，但是在過程之中，最重要的是我們要怎樣才能造就到更多類型的藝術家誕生。而現在的問題是我們對於藝術產業化的想像太單一，我們認為藝術就是能夠增加生產總值，在整個過程之間，

能夠提高生產總值的人才被當成藝術家。現時我們的情況就是，畢業的學生大部分都朝出賣作品這個方向走。現在我們給學生的想像，就是他們在畢業之後便要開始賣作品，這個想像就會收窄他們的創作空間。如果我們能提供不同的 「flexibility」讓他們選擇，我想這樣才能讓更多的藝術家加入。我們可以為藝術家提供什麼呢？除了工作室，我們還可以為他們提供不同的藝術空間。

問：除了你的宗教信仰，你的家庭成長跟你現在的工作有關係嗎？

白：有的，我現在的項目內容，跟我十多年前的也沒有什麼分別，因為最核心的理念全部都是一樣的。我生於基層家庭，我是新移民，我是上一代的新移民。於我而言，有錢跟沒有錢，對我沒有什麼太大影響。這個可能跟我的宗教背景有關，愈窮愈興奮。

問：你沒有生活不安穩的感覺嗎？

白：偶爾還是會有。但是我工作這麼多年，也算是有點積蓄，所以不安穩的感覺沒那麼強烈。而且我覺得安穩的感覺不是來自於這個行業很穩定，而是來自於自己的積蓄。所以當你問及家庭背景以及創作的關係，我會說富二代一定是較自由的。

問：你認為除了彈性以外，一個年輕人想成為一個藝術工作者，還需要具備什麼條件呢？

白：我覺得現在有很多人，甚至是唸藝術出身的人，他們都不知道自己在做什麼，一方面他們不知道自己的創作路向，另一方面他們不知道自己在追求什麼。我認為最大的致命傷，就是你根本沒有什麼東西想「achieve」。藝術家這種職業，本來就要不斷地發掘一些新的事物，所以他們會要求自己有很高的敏感度。而且我認為年輕藝術家在接觸畫廊之前，應該要預留時間及空間予自己進行摸索，或者等待畫廊主動接觸，我覺得這些機會不難。因為當畫廊給你一套價值觀的時候，你以後的創作路向便會變得狹窄，我認為這個才是最大的損失。你看看我們這個城市還有多少個創作人，如果你這麼快便被消費掉成為一個單純的生產者而非創作人，你便會失去了你原來的價值了。

問：你認為在這個行業，年輕人是否要「蝕底」才能得到入行的機會？

白：在香港，或是在這個行業都存在一個狀態，就像學徒，但是這位學徒不一定只跟一個師傅，他會在這裏慢慢摸索。我會覺得一個人在學校裏學到的東西不多，這個環境還有很多東西可以讓他們摸索，如果你把自己畢業後頭一兩年當成一個摸索期，在那段時間爭取多學點東西，我認為即使起薪點低一點也沒有所謂，但最重要的是你認為在那個地方你能不能學到東西。、

#5.2

「至少我知道
自己不喜歡做的是什麼」
——林兆榮

林兆榮，香港藝術工作者，藝術行政人員。畢業於香港浸會大學視覺藝術系，香港中文大學文化研究文學碩士。2012 年於世界各地城市長途步行，開展了《11 號全日遊街》藝術計劃。

問：你會如何定義自己的工作呢？

林：坦白說，我不認為自己是一名典型的香港藝術工作者，亦不懂得形容自己的工作狀態。在工作上，說的是「有出糧」的正職，我是一個藝術行政人員，基本上這些年來我從沒脫離過藝術行政。在正職以外，我也從事其他活動。典型的都市人，如果已經有一份全職工作，即使是藝術出身的，都會將大部分時間或者精神放在全職工作上，或會因無奈之下傾向放棄其他活動，包括創作、玩樂和休息。但我是仍然繼續不同類型的創作，例如藝術創作、視覺藝術創作、文字創作等等，我會書寫城市和事物，所以我不懂得籠統地去形容自己的工作。

問：你畢業後的工作狀況是怎樣的？

林：畢業之後，我們經常被招募到不同的展覽場地去幫忙設置，例如到畫廊布置或清理場地。這是視覺藝術系的畢業生，特別是男同學，最普遍及最容易得到的工作機會。我也曾經做過這些工作，薪水很低。當年我剛畢業，時薪大概只有 30 多元至 40 元。現在應該比當時好一點點，時薪可能有 50 至 60 元，不過僱主都不會為我們買保險。其實我們也只是臨時員工，假如受傷了也要自己負責，勞工法例未必保障到我們的權益。我亦曾經替政黨設計橫額，但這個工作大概只做了一個月。一個月之後，也就是政黨的設計工作完結後，我於藝術中心幫忙進行一個關於漫畫的研究項目。其實過程中我沒有做過任何關於研究的工作，他們只是要我幫忙執拾少量漫畫，跟進一個最終沒有出現的香港漫畫網頁，以及致電邀請對象進行訪談。這個工作維持了三個月，接着我再次失業。後來 AVA（香港浸會大學視覺藝術院）邀請我參與一個關於公園的項目，所以我又在那邊工作了三個月。

問：那時你的財政狀況怎麼呢？

林：其實有一段時間我是失業的。當時我從 1 月起開始失業，到 9 月才有另一份全職工作。但是因為我是一個節儉的人，平時也有儲錢，在失業期間可以靠積蓄過活。當時我亦有接一些 freelance 工作，主要都是設計的工作。我記得當年是立法會選舉年，所以我也有接到一些規模較大的工作，算是能夠賺點錢支撐一下生活。

問：你最為大眾所知的創作或許是《11 號》，你認為那是一個藝術項目嗎？

林：我從來沒有想過，即使到了現在，我也沒有想過要去定義這件事的藝術成分，除了是在我需要申請資金去完成這個項目的時候。當時我向香港藝術發展局申請資助，因為這是我當時最有信心會得到資金的方法，所以我便向香港藝術發展局申請資助，不過最後我得到的資助只有很少。

問：所以當你向香港藝術發展局申請資助的時候，你實在感受到自己是一個藝術工作者嗎？

林：其實我也沒有想過，因為我覺得怎樣形容《11 號》這個活動我也沒所謂。這件事在開始的時候，純粹因為我是一個有藝術背景的人，所以不管我做什麼，別人都會覺得這是跟藝術有關，例如我只是行路，別人也會覺得有美感。有些人會選擇把這個事件看作是一場運動，是肢體運動，是一場改變社會某種常態的運動；有些人則覺得這是一個跟環保有關的活動。我覺得這樣定義亦無不可，所以我不會否定任何一種說法。

問：你是為什麼想從事藝術創作的呢？

林：剛剛畢業的時候，我總是渾渾噩噩，不知道自己要做什麼。然後一直打滾，覺得自己想在香港的藝術生態裏面有一個屬於自己的位置，想開始有人認識我。其實我曾經希望我的繪畫技能足以令我進入傳統的藝術市場，例如畫廊或是「Art Basel」[1]，反正就是「art fair」類型的活動。但我沒有這樣做。當時我曾經渴望自己的作品有一天可以在 art fair 出現，又曾經期待自己的作品可以以幾萬元賣出。但是從畢業至今這些事情都沒有發生過，我亦漸漸發現自己並不屬於傳統的藝術市場。現在我甚少用視覺藝術家的身份去進行創作或者定義自己，我會說自己是一個專門生產文化產物的人，我開始進行寫作，我做的事情不再只是關於藝術。雖然我仍然會進行創作，但是我亦會教書及寫文章，這些範疇未必跟藝術有關，可能是城市規劃、歷史。

問：你的生存方式以同輩的視覺藝術界朋友來說是否普遍呢？

林：我認為這種工作狀態並不普遍。我畢業以後所碰到的朋友，或是同系出身的同學們，他們的工作通常都跟視覺藝術有關。首先，他們的全職工作多與視覺藝術有關，例如他們可能在一些藝術機構做行政工作。其次，在全職工作以外，他們亦可能會以策展人名義替其他機構舉辦一些圍繞藝術的活動，他們也可能會幫忙畫插畫或者出版漫畫書。這些年來，他們都比我清楚自己的位置。

1 / Art Basel，巴塞爾藝術展，為現代及當代藝術的國際年展，每年分別在巴塞爾、邁阿密、香港舉行。

問：你現在怎樣安排你的工作時間呢？

林：我的睡眠時間很少，平日的話，我平均每天只睡五個小時。每天早上九點我回到辦公室，一直工作到黃昏六點半。放工回到家中大概是七點多，吃過晚飯、洗過澡、休息一下已經到了晚上九點。但如我所說，除了正職工作，我仍然繼續做其他事情，例如寫作等等，甚至有時候我會認為這才是我的正業。所以每晚十點鐘左右，我便會開始寫文章或者看電影，凌晨二、三點左右才睡覺，然後第二天的七時至八時左右我便要起床準備上班。我也想改變這種時間表或工作模式。我曾經想過在30歲以後不再上班，所謂不再上班不等於不再賺錢，只是不想再在辦公室上班。因為我覺得這幾年以來做藝術行政的工作，我已經做夠了。在現在職能所及的層次要學的東西，我也已經學會了。

問：當你做藝術行政工作，你學到了什麼呢？

林：其實我的工作主要是圍繞劇院（事務）。在工作上，我學習了很多關於條例上的事情，例如消防條例、要怎樣設置場地才不算違法等。

問：你說過 30 歲以後不想再在辦公室上班，那麼你想做什麼呢？

林：這些年以來，我認為找不到自己喜歡的事情並不要緊，至少我知道自己不喜歡做的是什麼。或者我其實需要像之前一樣，有一件事情刺激我，讓我開竅，去發掘另一個世界及其他可能性。如果我可以兼職教書、兼職寫作、兼職於電台工作，然後三五年後，突然有人找我寫劇本，又或者我可以接到不同類型的工作，當中包括一些比較固定的，例如教書，每個學期我都可以教書，又或者我可以定期於電台做節目，但這些工作全部都是兼職，而不是像全職般長時間，我會覺得很好。或者其實我想做一個跨媒體自由工作者。

問：你有否試當過全職自由工作者呢？

林：有的，不過我會傾向把那段時間定義為一段失業的時間，因為我沒有刻意以自由工作者的姿態去接工作，我是迫不得已的。當時對我來說，如果有機會可以得到一份全職的工作，我會選擇一份全職的工作。因為以收入來說，一個自由工作者的收入水平，跟我當一個全職員工的收入水平相差甚遠，前者的話我只能月入 3,000 至 5,000 元左右。

問：你覺得自己是憑什麼，能夠繼續在這個藝術或文化界別生存呢？

林：其實一直以來我是比較直接的人。如果你說藝術感的話，我早已知道自己並不是跟畫廊簽約的材料。從小到大我便知道我是一個貪心的人，這種貪心所指的是我喜歡涉獵很多不同範疇的東西，正因如此我才會成為今天的我。直到現在我也是想到什麼便做什麼的人，我覺得這樣「九唔搭八」繼續做，也可以找到不同的出路。

問：現在的你會否有一種「等待機會來臨」的感覺呢？

林：現在我的心態是即使沒有人來找我創作，我也會繼續創作，以前那個心態其實很差。之前我會覺得，如果沒人來找我創作，那麼我便不創作。其實這是一個惡性循環。因為如果你不創作，便不會有人來找你；沒有人來找你，你便不創作，那麼所有事情都只是零。現在我已經放棄這種心態。

問：你的家人如何看待你的工作？

林：其實我也沒有辦法向我的家人解釋我的工作，不過我覺得這樣也屬正常，因為我也無法向其他人解釋我的工作狀況是怎樣。

「坪輋．村校．展演」藝術節作品

問：從事藝術創作，讓你最得着什麼呢？

林：其實我只想在工作上比較得心應手和得到滿足感。如此說來，可能感覺很老土，但這也是真話。這些年來，我從沒在我的正業或者全職工作上得到滿足感，能夠讓我覺得有存在價值的地方，都是我的周邊工作和創作，例如《11 號》、油街的展覽，或者有人會閱讀過我所寫的文章。

問：在工作上，你遇過什麼不公平對待嗎？

林：我的工作涉及設計和藝術兩個方面。先說設計，設計界其實真的充斥着很多剝削的情況，如果是freelance，公司只想用最少的金錢去得到一個設計。以前過分的情況包括有些公司會先要求你為他們進行設計，然後再壓價。或者他們會要求你先做幾個項目的設計讓他們選擇，選擇過後就只會給你一個設計的錢。又或者他們會先要求幾名設計師為他們創作幾個設計，再決定選擇誰的設計。很多時候設計師都是處於一個明顯被剝削的情況。其次就是有些設計師會「頂爛市」，但當你很窮困的時候，你也可能會成為那個「頂爛市」的人。那些人即使價錢被壓得多低也會接受。很多時候公司都不會覺得設計其實是一種專業，他們只會覺得設計師是一個懂得 Photoshop/AI 的文員，他們認為所謂設計師只是負責利用軟件去製作他們心目中想要的作品。由於這些人都不是創意學科出身的，他們心目中想要的那種設計通常都很醜，但是你又必須做到他們心目中想要的設計，結果，那些很醜的設計最後會以你的名字出品，我認為這是一種金錢以外的剝削。

問：那麼，在藝術工作方面呢？也有剝削的情況嗎？

林：藝術創作亦有被剝削的情況，但是並非設計師那種剝削，藝術工作者遭遇的多是金錢的剝削。例如部分藝術界前輩經歷過無償工作，至現在他們當上策展人，便希望以低薪或無薪找來一些藝術工作者幫忙，要是藝術工作者不妥協，他們會覺得後輩無理「扭計」。而且礙於這些前輩的江湖地位，很多年輕藝術工作者，尤其藝術學生亦只好接受。

問：在設計工作方面，你會遇到個人意志與集體意識衝突的時候嗎？

林：如果那個工作是一種不具備設計理念的所謂「設計」項目的話，我可以接受對方在開始的時候便說清楚他們需要的是什麼，那麼我會知道對方只是需要我為他們進行Photoshop，那麼我就用Photoshop簡單地做，反正我只需要按他們的要求完成工作，而且價錢合理就可以。不過最好不要以我的名字出品。但是我無辦法接受對方在開始時說很喜歡我的作品，邀請我進行設計，但是當完成作品的時候他們又多次作出改動，把我的設計改得不倫不類，還要在最後以我名字出品，因為我會覺得不被尊重。我會質疑對方究竟是需要我使用這個軟件的技術，還是我的設計能力呢？

問：那藝術方面的工作呢？

林：藝術工作者在收費方面比起設計師更能夠「睇餸食飯」。藝術創作跟設計不同，設計界的普遍情況是只要接下工作，那麼即使你只給我十元去為一本書排版，我都要做，只能在時間上調節，但軟件、機器等成本是無法調節的。反之藝術創作的情況可以是你只給我十元製作費及人工，我便給你價值十元的貨。不是說藝術工作者在創作這個價值十元的作品的時候，所付出的心血及精神較少，只是他們只會用十元的成本去把作品完成。由此可見，藝術工作者比設計師的情況可能稍微好一點。但是當藝術工作者忘我地進行創作時，他們也會暫時不理會錢的問題。像我參與過的油街項目和《11號》展覽，其實我也要補貼製作費，但是我甘願接受。《11號》展覽的唯一財政來源是藝發局的資助，因為它們有一個新苗計劃，可以讓一

些年輕的藝術工作者申請創作基金。我向藝發局申請資助的時候，填寫的金額是 2.5 萬元，他們最終給我 1.8 萬元。當時我覺得無論如何我也要將計劃實踐，最後由於印刷費用上升，製作費共超出二千至三千元。至於油街那個項目，其實我也超出了製作費的預算，但是因為在製作費以外，他們還給我支付藝術工作者的人工，而那金額讓我覺得他們是尊重我，所以我並不介意在製作費方面超出預算，自己作出補貼，我還是有賺到錢。

問：你有沒有期待政府能夠在政策上幫助到藝術工作者的工作待遇呢？

林：如果以工廠大廈來說，我寧願政府不要做多餘的事去干預藝術工作者。例如政府不要參與或者發起「起動九龍東」項目。因為樓價問題本來已經令租金上升，而「起動九龍東」這個計劃只會令租金再度上漲，這些事情都會令藝術工作者無辦法生存。其實我們不是希望政府做些什麼事，而是希望政府不要去做一些事，反而更有利藝術工作者的發展。就「起動九龍東」這個項目而言，他們的原意可能只是想把東九龍打造成一個新的中環，沒有打算干預藝術發展。但最後整件事情卻變成「我不殺伯仁，伯仁卻因我而死」的局面。

『這些年以來，
我認為找不到自己喜歡的事情並不要緊，
至少我知道自己不喜歡做的是什麼。』

其次就是香港有些藝術機構的主動性很低，譬如香港藝術發展局其實多年來已為人詬病。藝術工作者常常把香港藝術發展局形容為一個手執資源，然後派資源的機構，只要大型藝術機構有一個好的計劃書就可以申請到很多資金，至於一些獨立的藝術工作者則只能申請到較少的資源。香港藝術發展局好像要不派錢，要不提供場地。但是我認為這樣不夠，藝術機構應該具備主動策劃活動的能力。

問：對於香港視覺藝術產業化的可能性，你有什麼看法呢？

林：在香港，藝術工作者要把他們的作品從藝術品本身演變成產品的這個過程，比外國複雜得多，途經亦相對狹窄。在本地藝術行業裏面，如果一件藝術品想躋身 art fair 或者藝廊，他們似乎只可能是畫作或是雕塑等傳統媒介。能夠進入畫廊世界的可能性十分低，也就是說，藝術工作者普遍很容易分辨到哪一類型的作品可以賣錢，只有賣錢的作品才能打進畫廊的世界。我的作品從來都賣不到錢的，這些年來只賣出過一幅作品，而且都是水彩畫。簡單來說，我認為在香港從事創作的人都不夠主動去策動一些新的事物；租金以及其他跟金錢有關的因素也令他們看不到事情的可能性。如此說來，本地藝術創作行業的發展跟樓價及地價也有關係。

「我當自己是兼職和學習」

—— 李明明

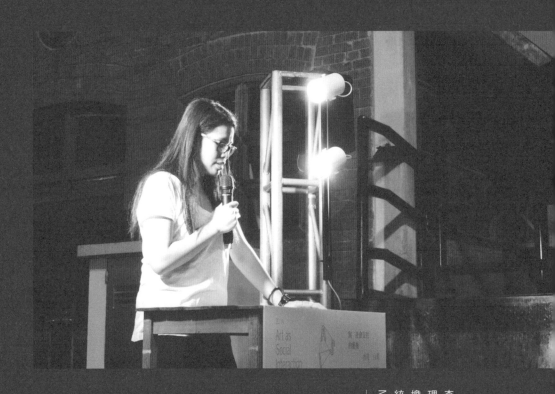

李明明，時任「1a space」的藝廊經理，畢業於香港理工大學設計系。曾擔任貿易公司銷售及市場經理和活動統籌經理，並曾任職南豐紗廠（The Mills）節目及傳訊助理總監。

問：你是怎樣成為藝廊經理的呢？

李：當初我修讀文憑的時候是唸室內設計的，後來，才發現香港理工大學的設計系與我在職業訓練局（IVE）唸的設計是不同的，後者比較實用，學生畢業後以設計師為職業。但是理工大學的設計學位課程，則是把學生訓練成為領導，那是一種在設計公司的領導，卻是沒有工作經驗的那種，所以整件事情是沒有關聯的。我中四開始半工讀，當時已在想如果以設計作為理想，那麼我便無法照顧自己的實際生活，所以在大學二年級，亦是我休學的那一年，我在貿易公司任職銷售員。一年以後，我再回到大學多讀一年，畢業後便透過獵頭公司到另一家貿易公司當銷售及市場經理，那時我只有 24 歲。當初會成為 1a space 的藝廊經理，是因為我把這個機會當成一個挑戰，希望可以學習新東西。老實說我沒有和藝術工作者合作的經驗，我從未想過做

藝術行政，因為我來這裏工作之前，並未聽過這回事。蔡小姐（蔡仞姿[2]）也了解我的專業領域是活動管理，所以在行政方面我是比較在行的，例如檢查合約、徵求法律意見以及辦理保險等。當初我來應徵的時候，我要求 3 萬元月薪，他們說：「OK！無問題！」但是後來他們說只可以支付一半的月薪，所以建議我當兼職。這時我才明白原來他們說的「OK！無問題！」是一廂情願的，他們認為如果聘請一名全職員工需要 3 萬元，那麼只要支付月薪 1.5 萬元聘請你當兼職便可行。至於時間方面，理論上我只需要工作一半時間，像全職員工的工作時間是上午 11 時至下午 7 時，我的工作時間則是下午 2 時到 7 時，比一半的上班時間要多。我認為沒有所謂，因為我相信這裏可以給予我學習機會，而且當時我在唸碩士課程，其間可能要忙作業或者實習，

1 / 1a space，香港的非牟利視覺藝術組織，為香港主要的當代視覺藝術機構之一，成立於1998 年。
2 / 蔡仞姿，香港視覺藝術家，1a space 創辦人。

所以我亦願意接受。但是到了簽約的時候，他們又說：「對不起，我們無法支付 1.5 萬元的月薪，只能支付 1.4 萬元。」我都覺得還可以。但原本是星期一至五的上班時間，後來又說星期六或星期日如果有活動的話，也需要輪班。說到這裏，我便拒絕了，因為我覺得不可以是這樣的。月薪由原來全職的 3 萬元變成兼職的 1.5 萬元，到後來的 1.4 萬元，我都可以接受。但是我要照顧女兒，所以我只能應付星期一至五的上班時間，如果你要求我在星期六或日也要上班，我實在無法接受。但是事情不至於無法妥協，如果是特別活動的話，在星期六或星期日上班，我都願意配合。其實在 1a space 工作是開心的，因為這裏有一些教育活動，我們不只是為藝術工作者服務，我們還會服務學生、老人家，以及所有對藝術有興趣的人。事實上，我曾經離開 1a space 九個月，因為我們無法銜接藝發局的撥款，1a space 無法支付我的人工；其次是 1a space 無法提高我的薪水。現時我的月薪是 2.8 萬元，當時如果我留下來的話，可能有兩個月沒有薪金，再者我們的

人手實在短缺，我認為如果留下來，我的同事就無法支薪，剛好我找到工作，所以我便離開，同事留下來。

問：既然你在第一次簽約時覺得情況很混亂，而且亦覺得自己是低薪的，為什麼你還會接受這份工作呢？是因為你想入行嗎？

李：第一是因為我想學習；第二，我覺得這個地方很有趣；第三，工作地點離我家很近；第四，因為當時我在唸一個碩士課程，這份工作的上班時間比較有彈性；第五，這份工作上遇到的人都讓我感到舒服，他們不像我以前的僱主，不會給我過分的壓迫感，而且工作環境挺好，只是有點簡陋。其實我也不介意少收薪水，我當自己是兼職和學習。

文藝勞動・香港創作人的工作與日常　196

問：但是你後來爭取到 2.8 萬元的薪金？

李：是的，是我向藝發局申請的。申請撥款的時候就填寫了，藝發局亦已經批准。事實上離職的時候，我只是一名月薪 1.4 萬元的兼職，現在我是一名月薪 2.8 萬元的全職，但我的薪水並無增加，而且之前我的工作表現亦跟全職員工無異，只是我一直都是「underpaid」。當時最大的問題是我們無法銜接藝發局的撥款，數次無法向員工支薪。而藝發局的撥款是逐期 5% 或 10% 發放的，這一期的撥款用光了就得等待下一期，當時有很多同類型的問題出現。我願意接受一至兩年「underpaid」的情況，但我不願意以後長時間都是這樣，因為「underpaid」是不合理的。如果是因為錢的話，我在外面可以找到月入 3 萬多的工作，雖然工作地點較遠，但是當別人問起的時候，我可以告訴他們我每月賺 3 萬多，這是一種證明。現在我賺的錢少了，其實是一種自我挑戰，因為我要克服自己是「underpaid」的心理關口，所以就調節自己的心態，跟自己說現在是退休心態。偶爾我也會接下「freelance」工作，都是跟「event management」有關工作，這樣我才願意回來 1a space 繼續工作。

問：剛開始的時候，你覺得工作的藝廊混亂，到後來你發現整個行業都很混亂，你認為原因是什麼呢？

李：這視乎個人性格。譬如設計師和總裁，即使是很好的管理層，也可能有機會是很自我中心的。因為在很大程度上，我都相信教育，我相信老師這個角色是可以改變學生的。到目前為止，我見到能夠有系統地去教育學生的老師不多，他們都承認自己的做法不夠系統性，他們不懂得教育學生。他們會指出學生缺乏邏輯，但是他們不會教導學生要怎樣去改善。因為若前輩是這樣，後輩也繼承了他們的一套，他們會同樣覺得藝術家就應該是不夠系統性的，但是不會有改進。

問： 聽起來你是奉行「行政為主」的做法。你認為你的方式是一種補足，還是嘗試去改變藝術家呢？

李：我不想改變他們，我只是在管理一個空間。反之，我亦希望藝術家能夠尊重管理工作。我不認為我有必要去改變藝術家，因為我了解藝術家在創作的時候需要很多自我空間，這樣才會有好的作品來展現他們的個人風格及特色，而不是一般的作品，所以我會尊重他們。

1a space 藝廊

問：如果我把你的職責界定為「藝術行政」這個專業，這個職責在這行業裏的專業程度是如何的呢？

李：我不敢說。第一，我覺得我沒有資格跟別人比較，因為我沒有做過研究，也沒有訪問過別人，只聽過比較片面的個案。但是，在這行業裏應該總有數名跟我擁有類似背景的人。我只能說，以我所知有很多管理人員都是讀藝術出身，或是曾經修讀藝術行政的，像我這種背景的管理人員比較少，很少唸設計的人會來這裏工作，甚至我本來是做「event management」的。與此同時，「event management」 的同事會問我什麼時候回去工作，他們會覺得我在「art industry」的發展空間不大。

問：你在 1a space 的日常時間表是怎樣的？

李：沒有活動的話，星期一至五的工作時間是上午 11 時至下午 7 時。若果有活動的話，Joyce（藝廊助理）便於星期二至六上班，我則是在星期一至五上班。但是如果有特殊情況，例如星期六有導賞團，或者星期日又有活動，我會回來。總之我是負責後援的。Joyce 的工作時間視乎週末會否有活動。如果有開幕禮的話，我們大約工作至晚上 11 點才離開。

問：你的工作內容其實包括什麼呢？

李：低至清潔，高至寫報告、寫計劃書、市場策略等，還有要出外公幹和出席開幕禮或其他聯誼活動，也需要去申請不同的資金。

問：你覺得這份工作最需要的個人特質是什麼？

李：很多。我覺得要靈活的，因為我們會面對很多不一樣的事情，所有活動的性質都不同，尤其是 1a space（的辦公室）只有兩個人，我們需要知道很多東西和申請很多牌照。其次是公關伎倆，要懂得跟學校或者藝發局打交道，要懂得草擬合約，亦要有耐性。

問：在這行業裏，老闆沒有鞭撻員工，但是這個行業仍然出現很多剝削的情況，是嗎？

李：對的！很多時候，董事其實都不可以受薪的，他們的思維是覺得自己在給予別人經驗。例如他們覺得實習生是不用支薪的。不夠人手嗎？找實習生來工作就好了，到處都是這樣的，普遍都認為實習生是不用付錢聘請的。實習生願意接受「underpaid」是因為他們看見到前輩也是「underpaid」的這個情況。

『好像有很多人真的覺得藝術家都不用吃飯的，覺得設計師的付出都不需要有金錢回報。我覺得大家都應該尊重藝術工作者的謀生方式。』

問：你怎樣評價這段工作經驗呢？

李：事實上，你問我忙不忙，其實我是很忙的，但是也不及我以前的工作忙。我覺得在 1a space 工作是開心的，因為我可以和我喜歡的人一起工作，例如年輕人、學生和老人家。在 1a space 我可以在上班時間做到義工的角色，特別是我們可以主動地去計劃及接觸受惠者。這份工作滿足了另外一個層面的成功感。再者這裏的工作時間彈性較高，如果我的女兒發生什麼事故，我可以馬上照顧她，但是從事「event management」就不可以了。

問：你曾提及你在商界工作的不快經驗，如果要你回顧在 1a space 的工作體驗，在這裏工作你也有不快嗎？

李：有的，就是被人從一個很主觀的角度，無理地批判一些他們不了解的事。這是很可怕的一件事。我會尊重別人，不代表我會願意接受別人無理的指責，這是不能接受的，因為這不只讓我難受，也讓我的團隊難受。當我們雄心勃勃地為 1a space 打拚，但原來有些人會覺得我們做得不好。其實應該要如何定義 curator（策展人）的職責呢？當他們連 curator 要做什麼都不清楚，便說行政人員做得不好，他們不應該這樣。前日有一位油街的同事找我聊天，他說火炭的藝術家沒有個性，只願意開放予 Art Basel 的人參觀，於是我便提出：「難道 artist 都不用吃飯嗎？」如果他們不賣作品，誰會支付他們的生活費呢？關於這一種批評，其實我一直都不明白。好像有很多人真的覺得藝術家都不用吃飯的，覺得設計師的付出都不需要有金錢回報。我覺得大家都應該尊重藝術工作者的謀生方式。

問：你對於政府，或政策上對藝術發展的支持有什麼期望嗎？

李：我希望將來的「Fine Arts Studies」或「Arts Studies」等課程可以幫助每個同學學習行政工作，是行政，而不是藝術行政。藝術行政是騙人的，你找 artist 做行政工作就是騙自己。事實上他們只要學會簡單且普通的行政程序就可以了，譬如預算和安排要怎樣做，全部都根據 art space 的規則來做，而不是說自己是 artist 就什麼都可以不用管不用學，他們又不懂得尊重做行政工作的人。我覺得這樣對 artist 會好得多。我不是說跟我們一起工作很好，而是這樣可以讓有個性的 artist 可以管理自己的 gallery（藝廊），不用一直依靠別

人。事實上我認為 artist 應該要被別人管的，如果他們不懂得管理自己就要願意被別人管。如果每一個人都有這個簡單的概念，整件事情會容易得多，不會常常發生 art space 請不到人，或行政人員工作數月便辭職的情況，亦不會有人覺得當行政人員賺到經驗了，不能再升職或加人工時被辭退。另外的一個可行性是，我們的合約是兩年或者三年制的，理論上是不能改的，即是說人工無法提高。那麼要怎樣才能避免員工抱着「做又三十六，唔做又三十六」的心態呢？

我覺得我們現時的方法也合理，就是將資金的大部分分給員工，然後由員工再去找資金應付不同的活動。理論上，員工舉辦多少活動賺到的金錢都是一樣，但是資金要是花光了就沒有了。如果員工需要不停找資金，然後他們可以相應地抽取部分的行政費用或者贊助，何樂而不為呢？這個情況之下，如果員工找到資金，那麼他們的薪金就會有所遞增，只要他們找到更多資金，他們就可以收回更多的行政費用。這種方法及結構是可行的，能令大家的待遇較為合理。

《小心空隙》（Mind the gap）展覽（2015）

#5.4

「我現在做的，給予我拒絕的權利」

——梁學彬

梁學彬，藝術家、策展人及藝術文化
研究學者。畢業於芝加哥藝術學院美
術系及倫敦中央聖馬丁藝術及設計學
院。現職香港教育大學文化與創意藝
術系講師，同時為藝術空間錄映太奇
（Videotage）主席。

問：你如何界定自己的職業？

梁：我身兼數職，界定自己為單一角色並不容易。我接受過 fine art 的訓練，在芝加哥和英國修讀 Video and Media Arts。我一直決志成為 artist，亦希望到外國修讀 Fine Arts，沒有想過回香港，但因緣際會下我回來了。完成學業後回港，我面對很大的期望差距。我發現作為 artist 的展望，跟當時香港的氣氛不吻合。我很多年都沒有創作藝術品了，就算是幾年前 Para Site[2] 的作品都只建基於舊作。雖然藝術作品產量低，但我還是會跟別人介紹自己為一名 artist，我認為是「practice as an artist」。我不需要受制於職業的量度，逼迫自己每年達到一定作品數量或目標。回港後，我覺得自己不可能在香港發展藝術事業，同時需要一份工，所以便在廣告公司工作。一如所料，我並不喜歡那工作。離開廣告公司後，我成為 Videotage 的 Programme

1 / 錄映太奇（Videotage），香港非牟利藝術團體，為香港最重要的錄像與媒體藝術組織之一，成立於 1986 年。
2 / Para Site，為香港最重要的當代藝術空間之一，成立於 1996 年。

Director。之前在美國創作的作品跟
sexuality 有關，在香港對此有興趣的
人，皆非來自藝術圈子，而是學者，
因此我接觸多了學術方面的事情。
我曾經在香港大學醫學院教授有關
「Human Sexuality」的課。那很有
趣，作為一名 artist，我沒有想像過
自己會投身學術圈子。印象深刻的是
當時在學院裏，我被一眾西裝筆挺
的醫生質疑我完成作品的方法的科
學性。我們進行各種討論，那種交
流十分有趣，那成了我投身學術圈
子的起點。另一邊廂，在 Videotage
我亦成為了策展人以及主席，負責
藝術管理及策展，此工作開拓了我
作為策展人的事業。這兩方面的工

作都不跟藝術直接有關，可說是在
藝術圈子裏的另一角色。這些領域
中的探索，導引我在學術方面的追
求，使我成為學者及研究員。基本
上，我的身份就以這三項工作定位。
論事業，我主要是一名學者。我討
厭「Arts Management」一詞，也不
喜歡這學科的課程，但我教授的卻
是這些。這些詞語都用以迎合工業，
惟藝術工業跟其他工業的運作不同。
成品雖創造藝術價值或其他價值，
但他們無可避免地與商業價值掛鉤。
我很不喜歡「professionalism」，因
為那抹殺很多未被發現、未成形，
但將會變得很有價值、影響力和批
判性的東西。我不喜歡「常規」。

**問：你有否因為選擇成為全職而非
兼職大學講師而掙扎？**

梁：作為學者，同時作為策展人，某
程度上我可以打擊固有生態。選擇策
展作為事業，我需要作出很多犧牲，
亦需要做很多作為「professional」
需要做的事情，例如跟很多不同的
藝術家打交道，這些我都不會做。
策展工作的常規有點奇怪，但同時我

『我很不喜歡
「professionalism」，因
為那抹殺很多未被發
現、未成形，但將會
變得很有價值、影響
力和批判性的東西。
我不喜歡「常規」。』

覺得很有趣。而且這些工作都必定跟我的研究有關;當中必然出現矛盾,但我依然這麼做。學者身份對於我另外兩份工作有好處。作為策展人,我策略性地進入工業制度,同時保持生產;而學者身份容許我跟藝術工業保持一定距離。有時可以使出「彈弓手」,當被批評不夠專業的時候就可以表明學者身份抵擋。這些似乎矛盾的工作,其實是一個很有趣的組合。我不創作作品(produce art),因為我認為自己的創作在香港沒有很大的藝術市場。另外,我覺得世界各地藝術圈自 2000 年起,整體來說都頗為沉悶。某程度上,我能力不足是其中一個不創作的原因。除此之外,我亦不想創作。一位好的 artist,又或一位能夠使作品在藝術圈子生存下去的 artist,需要把一些複雜的意念歸結成我們稱之為「 product(作品)」的東西,這是無可避免。就算你的意念非常獨特又或十分複雜,都會受空間限制,而這些空間有其目標觀眾。每一個空間均有其存在

的原因,無論它是否有名。愈有名的空間,裏頭所置的藝術品的成形程度就愈高。從小到大我創作的時候都會有一些很複雜和瘋狂的意念,但我能力不高。一直不認為自己是一位好的 artist,因為我沒有能力將意念化成作品。意念可以以不同形態、形式又或組合呈現。一件被藝術圈子認同為好的作品,必須非常完整。藝術圈子對這樣的作品的需求愈來愈大,作品的形態亦因此愈趨受制及狹窄。市場及品味愈來愈成熟,作品因此愈能被預計。

問:三項似乎矛盾但卻協同的工作,於香港僵化的產業制度下執行,有否讓你遇上過任何困難呢?

梁:實際來說,各項工作都充滿矛盾。學術工作的衝突其實不太大,因為我們都各自做研究,而研究成果純粹地學術。最大的衝突就是,有時候我需要花很多筆墨跟別人解釋自己的研究。

問：你為什麼選擇以學術為工作中心，而非策展或藝術為中心呢？

梁：首先，我覺得成為 Videotage 工作人員限制我的事業，作為主席可以做的更多。我不喜歡受制、迎合董事又或做管理的工作。作為主席，我可以發揮和介入社會的機會較大。因此，我不選擇 Videotage 作為事業。這大概跟我的藝術背景有關。作為策展人，你需要擁有獨特品味，同時專業地配合所屬機構的要求和品味。我不喜歡的就不會做，我需要自由。當然我明白沒有所謂絕對的自由，但我認為自己現有的身份容許我享有更多自由。我可以行使有限的權力去做一些我認為有價值的事情，不去做我不想做的。發展藝術事業的話，我必須依工業架構一步一步去計劃事業，訂立目標，例如要求自己每年的作品有所進步，展覽場地由 Exit Gallery[3] 到一天有機會是 Gagosian Gallery[4]。若達到 Gagosian 的層次，你所做的當然跟 Exit 的不一樣。以前你或許會做一些奇怪，他人無法明白的東西；但達到 Gagosian 的層次，會像唱片公司做唱片般，考慮市場去做作品。多做 10 件作品，作品的市場價值就會有所不同。最成功的 artist，凡活於這個工業制度下的，都需要顧及市場，就算他不承認，而且很多人都在幫助他於市場生存。除非你的作品只置在房間裏給自己展示，每天回家看到自己的創作使你感覺歡愉，啟蒙就好，這正是藝術的目的。這樣的話，或許你根本不需要考慮修讀藝術，因為你已經達到目的。若果你真的希望發展藝術事業，你不可能抽身於藝術網絡及工業，裏頭沒有完全純粹的藝術。只是我現在做的給予我拒絕的權利，又或者自我感覺良好，維持這種感覺是重要的。三軌工作模式容許我拒絕。

3 / Gallery Exit，安全口：香港藝術空間，位於香港仔田灣。
4 / Gagosian Gallery：當代藝術空間，全球有 15 間藝廊，包括紐約、倫敦、巴黎，香港藝廊位於中環畢打街。

問：你如何安排日常生活？

梁：我的工作模式是 multi-tasking。現在是過渡期，去年是非正常時期。我覺得我需要花一年時間 professionalize（專業化）Videotage，這包括很多計劃及設計。我堅決要為這機構帶來可持續的轉變。

問：你認為你的工作組織有否不公義或剝削的情況出現？

梁：藝術工業工資的確微薄，我認為最大問題是市場上薪酬合適的工作很少。薪酬要不就是一到兩萬多元，報以三萬元的就已經是政府機構又或龐大公司的工作，而且工作機會不多；要不就是十幾二十萬元薪酬的工作。若果我是一名會計師，工作開首三年我被剝削，這我接受，因為我知道五年後我能夠獲得晉升。這於藝術圈子不常發生，很多時候讓人走到瓶頸位置。有時候，一開始就做薪酬大概兩萬元的職位，那些不那麼有趣，不需要太多技能又或藝術知識的工種，反而會遇到機會。

問：你對香港現時政策架構與藝術發展的關係有什麼看法？

梁：這很難說，因為我有兩個看法，而且還不清楚該選定哪一個。開埠以來沿用的文化政策有其好處，雖然我們經常批評政府官僚主義又無能。首先，我認為文化政策存在總比不存在好。世界各地很多地方都沒有文化政策，就算小如香港藝術發展局，它們提供資金已很好，這不是必然的，美國及內地都沒有。我曾經於這兩個地方生活，當地沒有這樣的制度，artists 都非常進取，令藝術圈子裏有一股創新力，因為他們需要爭取商業圈子的基礎。我認同香港藝術發展局會有官僚主義，但我批評的據點在於官僚主義可帶來更強大的影響，還是阻礙藝術發展，並非官僚體制的複雜性，事實上我不認為那麼複雜。第二，香港行之已久的制度屬「分餅仔」模式，而且缺乏前瞻性及長遠計劃。這很多人都說過，其弊處很多，Videotage 及整個藝圈亦正面對這個問題。現時的藝術機構如 Videotage、Para Site 等，若干年後

理應變成龐大的機構。他們應該得到政府的肯定和推動，以及商界資助，但這不容易在香港發生。發生以後，這些機構應該繼續他們原本最純粹的發展方向，那才是一家健康的非牟利機構。若機構從此商業地運作，他們便失去自身價值，跟創立理念背道而馳。藝術機構的架構變大，所能獲得的資金及贊助會增長，這更能保障機構員工。若果機構被認為有價值，有需要被推動，他應該要變得更有影響力。否則，就不要向其提供資助。很多非牟利機構自稱工作影響廣大，但大家看的依然是TVB和韓劇。先不說普羅大眾，藝圈的人很多也不知道「video art」是什麼，

或許這就證明了失敗，Videotage已經成立30年了。不成功不單單因為機構不努力，也包括很多外在原因，缺乏推動。宏觀地看，很多非牟利機構也是類似，多年來浮浮沉沉。你不會覺得Videotage終有一天能夠變成「新藝術館[5]」。其實我們應該抱有如此想像，今天所做的，應該依着Videotage十年後成為「新藝術館」所訂的計劃而做。我們之所以不會想像，是因為我們理解外在環境。這裏不是紐約。坊間對於文化政策的批評恰當，但我不能決定執持一套看法。回顧歷史，如果缺乏如Videotage的不同非牟利機構的工作，香港會缺少很多，歷史會有所失色。而且那些影響持續至今天。

5 / New Museum of Contemporary Art，新當代藝術博物館：1977年成立，位於紐約曼哈頓，以展示媒體藝術及數位藝術著名。

問：這是香港獨有的狀態嗎？

梁：這些不能在內地發現，業內的優良制度造就如傅柯（Foucault）理論的「micro-power」。供緩的方式也很好。這在內地和美國也不可能會有，是屬於英式的。香港政府不清楚自己在做什麼，這很好，藝圈因而獲得自由。就如數十年前，進念‧二十面體和 Videotage，這些內容奇奇怪怪組織的成立，並屹立至今天。若果政府清楚藝圈運作，就會出現問題。內地文化政策的流程十分順暢，整個生產由生產線、artist 的報酬、作品的流傳、作品流傳管理、其管理人員、宣傳、藝術類型選取、展覽以至買家，內地文化政策均處理得清晰有效，這是完美的管理。香港的很散亂，但散亂卻有其好處，散亂才能造成影響。若果你相信「micro-power」、「micro-practice」又或個人小小的能力或金錢能夠改變社會，散亂是頗健康的生態，尤其現在是文化的關鍵時刻。我不相信背後有任何 national agenda（國家議程）。那些都是短暫性有效，又或能夠運用短時間來獲得出產。那些出產不一定是你想要的。若果掌權的不是你信任的人，香港的藝圈就會失色，或者失去潛力。說到香港是否需要文化局，我想維持現狀也不錯。若果集權中央，或會出現集中資助某項藝術或機構的情況。香港政策上雖正出現中央集權的趨勢，但政府仍未能有效管理。政府發展及管理藝圈的無能，或許是一項特色及益處。如果香港政府跟中國內地或韓國一樣有效地管理藝圈，那其實更可怕。普羅大眾的自身認同和文化取向會變得單一僵化。現在人心四散，但對藝圈可算是好處。擴充機構的方法不外乎幾個，機構擴充以後要維持原有的社會責任不容易，才是一件值得質疑的事情。這我每天都在提醒自己。今天的藝圈比過去的不那麼有趣。作品數量上升很多，但是一些很前衞、能夠引起澎湃感覺、渴望和衝擊的作品卻沒有了。

#6 結語

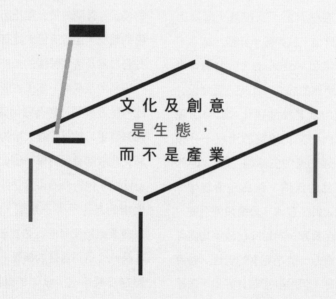

文化及創意
是生態，
而不是產業

正如我在導論指出，在過去近十年的香港文化及創意產業發展中，政策重心都偏重於宏觀、產業，以至硬件的基礎建設與架構組成，而忽視了香港文化及創意產業中，一眾創意工作者的個體存在。因此，本書便希望透過深度訪問以上 16 位不同領域、崗位、性別、資歷的創意工作者，以更仔細的了解他們的生活與工作狀況。其次，與政策架構的轉變一樣，文化及創意產業的藝術及文化政策重心，慢慢由創造藝術的工作，轉移到對藝術作品的商業價值考慮。因此，為了重新聚焦於「文化與藝術」，以回應香港文化及創意產業的政策論述對於「創意」的多樣性與複雜性的忽視，是次研究才選擇訪問來自四個文化及藝術界別的創意工作者，即文字、音樂、電影、視覺藝術。

然而，本書對來自文字、音樂、電影、視覺藝術四個界別的 16 位創意工作者深度訪問的研究方法，雖然達到了是次研究開展的目的，但同時有幾項缺陷與盲點。首先，本書的訪問對象只涉及文字、音樂、電影、視覺藝術四個界別，換言之，只觸及官方 11 項文化及創意產業中的「電影及錄像和音樂」與「表演藝術」這兩個範疇（而且也還沒有全面覆蓋這兩個範疇的其他「創意勞動」，當中還包括音樂產品租賃、電視節目製作、舞台設計、模特兒代理等）。故此，本書的訪問一方面聚焦了環繞文化及藝術活動的創意工作者，卻亦同時欠缺了對整體文化及創意產業工作者生活與工作現況的全面研究。另外，這次訪問的 16 位受訪者，都是以實名方式接受訪問，他們在訪問前已經知道訪問內容與名字會作研究與出版之用，無疑受訪者都誠懇而大方的與筆者交流，但實名訪問的方法，始終存在有意無意間諱言的可能。

不 在 產 業 中 的 創 意 工 作 者

儘管是次的研究方法帶來了以上提到的缺點，但可取之處是讓我們更準確理解每位受訪創意工作者的獨特背景，並具體地了解他們在香港作為創意工作者的經歷和處境，從而讓我們觀察到香港文化及創意產業（尤其在文化與藝

術這板塊）的一些值得反思的現象。

是次研究的其中一個觀察是：創意工作者的難以分類，而且，愈來愈難以分類。當文化與藝術產業變得愈來愈「不穩定」（precarious），而「彈性」給高舉為創意工作者的生存之道，創意工作者從事跨界別、跨媒介、跨時地的工作經驗便愈來愈多，他們可以同時是作家、藝術空間行政人員、策展人，與庶務。這種「彈性」，或 Stuart Cunningham 所言的「混合職業」（2011），並不符合傳統的行業統計分類範式。在統計學及政策演繹上，這種勉強分類一眾「自由工作者」於不同的行業，再加上無酬的家務工作，以及旅遊型工作者等工作模式，導致了所謂「衛星賬戶」（satellite account）的出現，並且做成統計數字的不準確，長遠來說，以致政策上不切實際的推論。

當然，這並不是香港獨有的問題，而 Cunningham（2011）更認為若這種統計方式沒有在這 10 至 15 年間改善，這表示文化及創意產業再沒有一套完整、標準的就業或行業的資料可供信賴和參考。這問題的由來，是無論在政策、制度與社會認知上，創意工作者（以及當中的自由工作模式）的特殊性，都沒有真正受到正視及處理。正如 Hesmondhalgh 和 Baker（2011）指出，即使是關注創意工作者的創意產業研究，很多依然過分強調如何創造更好的產業環境以改善創意工作者待遇，而漠視了文化與藝術（創作）活動的獨特性，故此掩蓋了文化及創意工作者的確實困難與需要。

浪漫與現實之間的創意工作者

過往不少研究指出，由於對「創意」、「創意階級」、「創意工作」或「創意產業」的（浪漫，甚至烏托邦式）想像與迷思，創意工作者大都有遭遇剝削、不公平對待，甚至於「自我剝削」的現象。在香港，我們亦聽到不同形式的不公平待遇，同樣存在於本地不同的文化及藝術範疇。在訪問中，近乎所有

受訪者都能夠清晰指出、確認行業中對創意工作者，尤其初 / 未入行者的卑微待遇，如義務工作、欠薪、過長工時等等，但對於這些「待遇」的理解和感受，受訪者則有不同意見：有受訪者認為，這些對待新人的方式絕對是一種剝削，是不公義的、是必須糾正的；又有（大部分）受訪者認為，他們能夠見到、明白、解釋這些「剝削」存在的原因，因此在同情的認知下，能夠「合理化」這些行為，他們既明白行業存在這些剝削的原因（如行業論資排輩的習慣、資金不足等），又同情被剝削的新人；亦有（少部分）受訪者認為，這些所謂的「剝削」，其實是一種行規，又是新人個人的投資，以換取「未來」的回報，同時，他們亦承認當中的「投資風險」。

換言之，受訪者都在清楚「剝削」行為存在於行業中的認知下，繼續從事文化及創意事業，他們並沒有單純的把不公平待遇浪漫化為「燃燒青春，追求夢想」的美事。部分資歷較深的受訪者，甚至認為需要靠他們在行業中已有的「社會資本」（social capital），去改善這種行業的習性，才是實現「夢想」的舉動。對於資歷較淺的受訪者，他們普遍以標榜他們的「耐性」與「彈性」，來面對因從事創意工作而來的種種生活困難：他們會有「耐性」地等待機會，以及穩定的未來；他們會有「彈性」地以不同形式開源（如從事不同數量與形式的兼職，包括文員、茶餐廳店員、負責收拾貯物室的藝術行政人員等）與節流（如減少不同的生活要求），以維持從事創意工作者的身份。

這涉及創意工作者的「身份」問題，也是另一個值得關注的題目，就是絕大部分的受訪者都同意，甚至身體力行地實踐一個想法，即一旦他們「完全」地離開了他們想從事的創意工作行業，他們將沒有多少機會再回來，因此就算工作機會多麼的少、待遇多麼的差，他們都會以某種生存之道，維持這個「活躍的」創意工作者身份。這個從訪問得到的說法，指出了一個有關「社會資本」的反思：在文化及創意產業中，創意工作者認為，他們享有的社會資本是有「有效日期」的，而在當下，「有效日期」的時數彷彿愈來愈短。

換言之，創意工作者一旦暫停了「創作」或在行業中相關的活動（無論是自主性的停頓，還是因為缺乏工作機會），他們累積了的社會資本，都會相當快地流失。這有關「社會資本快速流失」的說法，有待進一步的實證，但若果此說正確的話，其重要性是衝擊着一般對於文化及創意產業的「剝削」行為的合理性論述，即以暫時給虧待了的「經濟資本」以換取所謂長遠的、在行業中的「社會資本」之說。

小 結 ： 文 化 及 創 意 生 態 說

問題是，即使文化及創意工作者面對待遇不佳的事實，文化及創意產業還是持續地吸引不少新人渴望加入，又或繼續以在行業邊緣遊走的方法掙扎求存。我們應該怎麼理解這「不合經濟邏輯」的產業現象呢？

其中的一個解答是，文化及創意產業作為一種特殊的經濟活動，有着不一樣的經濟邏輯。早於 1989 年，Bernard Miège 便嘗試解釋創意工作者如何於傳統就業形態外，形成了一種獨特的創意工作者群體經濟。Scott Brook（2013）並進一步提出，若要理解創意工作者湧現的現象，我們必須留意到創意工作者所置身的範疇，需要由「工業」（industry）改為以布迪厄（Pierre Bourdieu）所言的「場域」（field）概念之理解。

然而，我更認同 Murray 和 Gollmitzer（2012）的看法，認為現在實行的各種「文化治理」的重心，如教育及訓練、獎勵及比賽、產業支援和社會保障政策，都不足夠處理文化及創意產業的勞動問題，而我們應該嘗試以「創意生態」（creative ecology）的想像，重新思考文化及創意產業政策，以改善文化及創意工作者的待遇問題。

Murray 和 Gollmitzer（2012）希望「創意生態」的政策框架，能夠聚集「集體策略」，從而改善平等、社會公義、和推動參與文化生產、用途及享樂的民主化。換言之，Murray 和 Gollmitzer（2012）認為藝術家及文化工作者，其實可以受惠於靈活保障範例下的文化及創意勞工政策，而這種「創意生態」的政策框架，需要多方面的合作和比平常更廣闊的生態框架，並橫跨社會、勞工及文化政策。

以維持一個「生態圈」存活的角度出發，我們或許能夠更加容易明白，以上提到的種種觀察：為什麼已經擁有一定社會資本的創意工作者，會主動的希望改善新人的待遇呢？另一方面，為什麼有一大班年輕人會不顧待遇，而不斷希望找機會在行業中發揮自己的可能呢？以文化及創意生態說的角度切入，或許，他們的行為邏輯都不是以個人的自利出發，而是盡力的維持一個生態存活的可能。此等文化及創意生態說，會否造成另一種浪漫主義還是未知，但肯定比對文化及創意的單一經濟想像，能夠帶來更多的思考角度與可能。

英文部分

Abbing, H., 2002. *Why are Artists poor? The Exceptional Economy of the Arts,* Holland: Amsterdam University Press.

Banks, M., 2007. *The Politics of Cultural Work*. Basingstoke: Palgrave.

Banks, M. & D. Hesmondhalgh, 2009. Looking for Work in Creative Industries Policy, *International Journal of Cultural Policy*, 15(4): 415-430.

Banks, M. & Milestone, K., 2011. Individualization, Gender and Cultural work, *Gender, Work & Organization*, 18(1), 73-89.

Banks, M. & O'Connor, J., 2009. After the Creative Industries, *International Journal of Cultural Policy*, 15 (4), 365-373.

Bevir, M., 2005. *New Labour: A Critique*. London: Routledge.

Blair, H., 2001. You're only as Good as your Last Job: The Labor Process and Labor Market in the British Film Industry, *Work, Employment & Society*, 15, 149-169.

Blair, H., 2003. Winning and Losing in Flexible Labour Markets: The Formation and Operation of Networks of Interdependence in the UK Film Industry, *Sociology*, 37 (4), 677-694.

Brook. S., 2013.Social Inertia and the Field of Creative Labour, *Journal of Sociology*, 49, 309-324

Bourdieu, P., 1998. *Acts of Resistance: Against the New Myths of our Time*. Oxford: Polity Press.

Caves, R., 2000. *Creative Industries: Contracts between Art and Commerce.* Cambridge, MA: Harvard University Press.

Creative and Cultural Skills, 2009. *Creative and Cultural Industry Impact and Footprint*. London: Author.

Creative Industries Task Force, 2001. *Creative Industries Mapping Document 2001*. London: Department for Culture, Media and Sport.

Caust, J., 2003. Putting the 'Art' back into Arts Policy Making: How Arts Policy has been 'Captured' by the Economists and the Marketers, *International Journal of Cultural Policy*, 9(1), 51-63.

Cunningham, S., 2001. From Cultural to Creative Industries, Theory, Industry and Policy Implications, *Culturelink*. Special Issue, 19-32.

Cunningham, S. & Higgs, P., 2009. Measuring Creative Employment: Implications for Innovation Policy, *Innovation: Management, Policy and Practice*, 11, 190-200.

Cunningham, S., 2011. Developments in Measuring the 'Creative' Workforce, *Cultural Trends*, 20(1), 25-40.

DCMS, 2001. *Creative Industries Mapping Document*. London: DCMS.

Flew, T., 2002. Beyond ad hocery: Defining Creative Industries, Paper presented to *Cultural Sites, Cultural Theory, Cultural Policy*, The Second International Conference on Cultural Policy Research, Te Papa, Wellington, New Zealand, 23-26 January, Available at: http:// eprints.qut.edu.au/archive/00000256 (accessed on 5 May 2015).

Florida, R., 2002. *The Rise of the Creative Class*. New York: Basic Books.

Galloway, S. & Dunlop, S., 2007. A Critique of Definitions of the Cultural and Creative Industries in Public Policy, *International Journal of Cultural Policy*, 13(1), 17-31.

Garnham, N., 1990. *Capitalism and Communication: Global Culture and the Economics of Information*. London: Sage.

Garnham, N., 2005. From Cultural to Creative Industries: An Analysis of the Implications of the 'Creative Industries' Approach to Arts and Media Policy Making in the United Kingdom, *International Journal of Cultural Policy*, 11 (1), 15-29.

Gibson, C., 2003. Cultures at Work: Why 'Culture' Matters in Research on the 'Cultural' Industries, *Social & Cultural Geography*, 4 (2), 201-215.

Gill, R., 2002. Cool, Creative and Egalitarian? Exploring Gender in Project-based New Media Work, *Information and Communication Studies*, 5(1), 70-89.

Gill, R., 2007. *Technobohemians or the New Cybertariat?* Amsterdam: Institute of Network Cultures.

Gill, R. & Pratt, A., 2008. In the Social Factory? Immaterial Labour, Precariousness and Cultural Work,*Theory, Culture and Society*, 25, 1-30.

Hartley, J., ed., 2005. *Creative Industries*. Oxford: Blackwell.

Haunschild, A. & Eikhof D. R., 2009. Bringing Creativity to Market: Actors as Self-employed Employees, in McKinlay A. & Smith C. (eds) *Creative Labour: Working in the Creative Industries*. Basingstoke: Palgrave Macmillan, 153-173.

Hesmondhalgh, D., 2002. *The Cultural Industries*. London: Sage.

Hesmondhalgh, D., 2007. *The Cultural Industries*. 2nd ed. London: Sage.

Hesmondhalgh, D., & Baker, S., 2011. Toward a Political Economy of Labor in the Media Industries, in Wasko J., Murdock, G. and Sousa, H. *The Handbook of Political Economy of Communications*. United Kingdom: Wiley-Blackwell.

Hesmondhalgh, D. & Pratt, A., 2005. Cultural Industries and Cultural Policy, *International Journal of Cultural Policy*, 11:1, 1-13.

Horkheimer, M. & Adorno, T., 2002. *Dialectic of Enlightenment*. New York: Continuum.

Howkins, J., 2001. *The Creative Economy: How People Make Money from ideas*. London: Penguin.

Howkins, J., 2002. Speech to the Inception Session, *The Mayor's Commission on the Creative Industries*, London, 12 December 2002 [online], Available at: http://www.creativelondon.org.uk/upload/pdf/JohnHowkinstalk.pdf (accessed on 15 Oct 2003).

Jensen, R., 1999. *The Dream Society – How the Coming Shift from Information to Imagination will Transform your Business*. New York: McGraw-Hill.

Jessop, B., 2002. *The Future of the Capitalist State*. Cambridge: Polity.

Jones, J., 2008. *The Art Market according to Damien Hirst* [online]. Available from: http:// www.guardian.co.uk/artanddesign/jonathanjonesblog/2008/oct/28/damien-hirst (accessed on 7 May 2015).

KEA European Affairs, 2006. *The Economy of Culture in Europe*. Brussels: European Commission.

Leadbeater, C. & Oakley, K., 1999. *The Independents*. London: Demos.

Löfgren, O., 2003. The New Economy: a Cultural History, *Global Networks*, 3(3), 239-254.

McRobbie, A., 1998. *British Fashion Design: Rag Trade or Image Industry?* London: Routledge.

McRobbie, A., 2002. Clubs to Companies: Notes on the Decline of Political Culture in Speeded up Creative Worlds, *Cultural Studies*, 16 (4), 516-531.

McRobbie, A., 2006. *Creative London, Creative Berlin: Notes on Making a Living in the New Cultural Economy*. Retrieved from http://www.ateliereuropa.com/2.3_essay.php (accessed on 7 May 2015).

Miège, B., 1989. *The Capitalization of Cultural Production*. New York: International General.

Morini, C., 2007. The Feminization of Labour in Cognitive Capitalism, *Feminist Review*, 87 (1), 40-59.

Murray, C. & Gollmitzer, M., 2012. Escaping the Precarity Trap: A Call for Creative Labour Policy, *International Journal of Cultural Policy*, 18(4), 419-438.

Neff, G., Wissinger, E., & Zukin, S., 2005. Entrepreneurial Labor among Cultural Producers: 'Cool' Jobs in 'Hot' Industries, *Social Semiotics*, 15 (3), 307-334.

Nixon, S. & Crewe, B., 2004. Pleasure at Work? Gender, Consumption and Work-based Identities In the Creative Industries, *Consumption, Markets and Culture*, 7 (2), 129-147.

O'Connor, J., 1999. The *Definition of 'Cultural Industries'* [online]. Available at: http://www.mipc.mmu.ac.uk/iciss/reports/defin.pdf. (accessed on 1 Oct 2003).

Oakley, K., 2009. The Disappearing Arts: Creativity and Innovation after the Creative Industries, *International Journal of Cultural Policy*, 15(4), 403-414.

Perrons, D., 2003. The New Economy and the Work-Life Balance: Conceptual Explorations and a Case Study of New Media, *Gender, Work & Organization*, 10(1), 65-93.

Potts, J. & Cunningham, S. (2008). Four Models of the Creative Industries, *International Journal of Cultural Policy*, 14 (3): 233-247.

Pratt, A. C., 2004. Creative Clusters: Towards the Governance of the Creative Industries Production System? *Media International Australia*, 112, 50-66.

Richards, N. & Milestone, K., 2000. What Difference does it Make? Women's Pop Cultural Production and Consumption in Manchester, *Sociological Research Online*, 5,1.

Roodhouse, S., 2008. Creative Industries: The Business of Definition and Cultural Management Practice, *International Journal of Arts Management*, 11(1), 16-27.

Ross, A., 2003. *No-collar: The Humane Workplace and its Hidden Costs*. New York: Basic Books.

Saundry, R., Stuart, M., & Antcliff, V., 2007. Broadcasting Discontent: Freelancers, Trade Unions and the Internet, *New Technology, Work and Employment*, 22 (2), 178-191.

Statistics Canada, 2004. *Economic Contribution of Culture in Canada*. Ottawa: Statistics Canada, 81-595-MIE — No. 023.

Swanson, G. & Wise, P., 2000. *Digital Futures: Women's Employment in the Multimedia Industries*. Canberra: Commonwealth Government of Australia.

Tams, E., 2002. Creating Divisions: Creativity, Entrepreneurship and Gendered Inequality, *City*, 6(3), 393-402.

Terranova, T., 2004. *Network Culture: Politics for the Information Age*. London: Pluto Press.

Thompson, N., 2002. *Left in the Wilderness: The Political Economy of British Democratic Socialism since 1979*. Chesham: Acumen.

Throsby, D., & Hollister, H., 2003. *Don't Give Up your Day Job: An Economic Study of Professional Artists in Australia*. Sydney: Australia Council.

Towse, R., 1992. The Labour Market for Artists, *Ricerche Economiche*, 46, 55-74.

Towse, R., 2000. *Cultural Economics, Copyright and the Cultural Industries*, Paper presented at The Long Run Conference, Erasmus University, Rotterdam, February. Revised version available at: http://www.lib.bke.hu/gt/2000-4/towse. pdf. (accessed on 12 June 2002).

Willis, J. & Dex, S., 2003. Mothers Returning to Television Production in a Changing Environment, in A. Beck, ed. *Cultural Work: Understanding the Cultural Industries*. London: Routledge, 121-141.

Wyatt, S. & Henwood, F., 2000. Persistent Inequalities? Gender and Technology in the Year 2000, *Feminist Review*, 64, Spring, 128-131.

Umney, C. & Kretsos, L., 2013. Creative Labour and Collective Interaction: The Working Lives of Young Jazz Musicians in London, *Work, Employment & Society*, 28(4), 571-588.

Ursell, G., 2000. Television Production: Issues of Exploitation, Commodification and Subjectivity in the UK Television Labour Markets, *Media, Culture & Society*, 22, 805-825.

中文部分

立法會民政事務委員會：《推動文化及創意產業》，立法會 CB(2)1179/04-04(04) 號　文件，2005 年。

立法會貿易及工業事務委員會：《香港商標法律的現代化》，工商局，1998 年 11 月，http://www.legco.gov.hk/yr98-99/chinese/panels/ti/papers/ti1412_5.htm。

立法會資訊科技及廣播事務委員會：《「創意香港」的工作進展報告》，立法會 CB(1)932/10-11(05) 號文件，2011 年。

立法會資訊科技及廣播事務委員會：《創意香港 2013 年工作進度報告》，立法會 CB(4)364/13-14(01) 號文件，2013 年。

立法會資訊科技及廣播事務委員會：《有關電影發展基金支持電影業發展的最新背景資料簡介》，立法會 CB(4)590/14-15(04) 號文件，2015 年 3 月 4 日。

立法會資訊科技及廣播事務委員會：《撥款支持電影發展基金》，商務及經濟發展局通訊及科技科，立法會 CB(4)590/14-15(03) 號文件，2015 年 3 月 9 日。

知識產權署：《中國香港屬締約方的國際協議》，知識產權署網站，http://www.ipd.gov.hk/chi/ip_practitioners/international_agreements.htm。

金元浦：〈當代文化創意產業的崛起〉，《文化產業網》，2008 年，http://info.printing.hc360.com/2008/01/21093872913-6.shtml，瀏覽日期：2016 年 11 月 22 日。

香港大學文化政策研究中心：《香港創意產業基線研究》，香港特別行政區中央政策組委託研究，2003 年。

香港政府統計處：〈香港的文化及創意產業〉，《香港統計月刊》，2014 年 3 月。

梁振英：《2014 年施政報告》，香港：政府物流服務署，2014 年。

梁振英：《2015 年施政報告》，香港：政府物流服務署，2015 年。

梁寶山：〈文創產業——左右夾攻還是左右逢源？〉，《獨立媒體》，2013 年 4 月 3 日，http://www.inmediahk.net/node/1016066。

策略發展委員會經濟發展及與內地經濟合作委員會：《推動創意產業的發展》，工商及科技局，文件編號：CSD/EDC/2/2006，2006 年。

董建華：《2005 年施政報告》，香港：政府物流服務署，2005 年。

勞動 文藝

香港創作人的 工作與日常

【文化香港叢書】
主編　朱耀偉

著　　者　何建宗

責任編輯　謝慧莉
圖　　片　由作者和受訪者提供
裝幀設計　明　志
排　　版　沈崇熙
印　　務　劉漢舉

出版
中華書局（香港）有限公司
香港北角英皇道 499 號北角工業大廈一樓 B
電話：（852）2137 2338　傳真：（852）2713 8202
電子郵件：info@chunghwabook.com.hk
網址：http://www.chunghwabook.com.hk

發行
香港聯合書刊物流有限公司
香港新界大埔汀麗路 36 號
中華商務印刷大廈 3 字樓
電話：（852）2150 2100　傳真：（852）2407 3062
電子郵件：info@suplogistics.com.hk

印刷
美雅印刷製本有限公司
香港觀塘榮業街 6 號海濱工業大廈 4 樓 A 室

版次
2016 年 12 月初版
©2016 中華書局（香港）有限公司

規格
230mm x 170mm

ISBN
978-988-8420-12-4

那年冬天寫的

給克夫

也斯

（哎 多輝的聯想）走在濕滑的街道
可是 這麼冷　雨的髮茨
雕像也要死了　空無一人
　　　　　　　傾斜着的
　　　　　　　情伸展成為雲
生那邊　　戰怎樣想起
　普普的日子
　　無言的中心
電車他們是激進派　怎樣抬頭隨你的視線
　　　　　　　　　看見那些陰森黑暗
　　　　　　　　　雨還是雨的意欲
（而這也是沒有生命的）
　　　　　　　並沒有天明

遠以為你會有一
若美第七的臉孔
每個、都這樣說
（哎 多糟的聯想）
塑一個銅的物像
這使我想到
可是這
塑像也要死

又是甚麼時候
你失去了自己的臉孔
岩美和支竹撒孔（所以你擁有一張

對於歌唱　是多麼的荒誕

冰淇淋的樹

說起我那些中學裡

現代詩的一些問題

·也斯·

關於批評

發子瘴疾·並刮起涼風颯颯的

「事情還是變得行
點的」。

在「中國現代詩選」，颯颯颯颯的

　　（創世紀社版）一九

　（六七）的代序中有這麼

　　　　　　　　　　 】（P24）

關於回顧與

前瞻

過⋯⋯特別輕快起來。

夜晚斑駁的光影。

心⋯⋯

話必須要帶着足夠的
為總結他凝望左邊的
直至沉思者的神色君

的某一樂章的調子下

瓶。

兩章　兩章　兩章

誰是荷蘭人

梁秉鈞

這個對面火車卡位的乘客對荷蘭人所生的幻

清冷的黎明中荷蘭人獨自穿過一列柏樹的街

清冷的黎明的街道
的清冷的黎明的樹
然後他來到一面牆
帶着前額上甲蟲的歌唱
他來到以他
痛苦顫抖的身體依傍着
憑着一頭
而在回映着戲風的灰撲頻知
一道河流消失之前
我們看見他的身體
他的手輕淺淚落如粗糙的弦
他東到了的腦

壞也沒有發生，一切發生在這裏！」他指着他的
腦子。他的解釋顯然不能使對方滿意後來他說：
「為什麼我們不寫一本小說呢？」
「關于什麼？」
關于我們腦中所想的，他想。可是他忽然覺
得這些對話這麼熟悉，彷彿以前已經說過，在一
本書中看過，或者在一齣未演的劇中排演過。在
那裏呢？他想要把這些想起來⋯⋯
拉下所有的窗帘，隨着放映機輕微的軋軋聲
現在作為臨時銀幕的對面

通俗的，震
撼揶揄的。
我們在攝影
的。一個男孩水在雲
況在背後推進，
祖距一定的距離，以減
察着的冷然的眼注視着。
你拍攝這些的目的是什麼呢？」
「氏是自衛。」